Contents

第 二 部　│**空間對我的教導**│

|序文|

「觸類旁通」的生活設計師

從烹調跨界到室內設計，全憑蔡穎卿的直覺與想像力。

她從生活經驗中學習到「觸類旁通」：

用切披薩的方法切磚塊、用刨柴魚的方法刨木頭，

突破了「工法」上的限制，也因此少了一點匠氣、多了一點靈氣。

國立成功大學中文系退休教授 唐亦男

大塊出版社編輯部來信邀稿，這是我答應蔡穎卿的先生，要替他夫人的新書寫序。在電話中我只簡單地問了兩句，就要編輯把稿子寄來。結果放下聽筒，我開始納悶，為什麼不是蔡穎卿而是她的先生？當我收到《廚房劇場》一書及《空間劇場》的文稿後， 一方面讚嘆這書名的創意，將飲食與居住比喻為精彩的藝術表演；一方面則欣賞聚焦在食物和空間那豐富多采的鏡頭，原來這位將工作之餘完全奉獻給妻子的業餘攝影師，正是那個「成功女性背後的男人」。蔡穎卿的著作，都是他們倆人同心協力下，透過不斷地溝通、設想、討論，克服種種困難而完成的，所謂「二人同心，其利斷金。」最大的副作用是夫妻的感情也愈加緊密。

出版社對蔡穎卿的介紹是「國內知名的暢銷作家、生活工作教育者」。中文系出身，要成為作家並不難，但要成為一個知名的暢銷作家，難度有點高，不但出的書要受歡迎，部落格要有人點閱，每場演講、每次簽名會要有粉絲捧場，而且跟影視歌星一樣，還必須具有個人的特色和魅力，才能吸引眾人眼光。我很好奇，她是怎麼辦到的？

大多數中文系同學不是繼續念碩、博士，就是到學校教書、謀一份安定的工作，蔡穎卿卻反其道而行，一畢業就選擇嫁人，而且是用最傳統的方式，亦即「相親」，找到她的另一半，並從此用心經營自己的家庭。我檢視了她所有的暢銷作品，幾乎都是以家庭為中心，延伸出一系列有關親子教育、烹調廚藝的書。如今有很多人視家庭為重擔、視婚姻如枷鎖，例如日前看到電視台報導，根據他們的調查，今年母親節最不受歡迎的禮物就是鍋具，每個受訪的

媽媽一手拿著鍋子、一邊大聲抱怨每天煮飯都快累死了，過節不會送點不一樣的嗎？如果聽到蔡穎卿告訴你：「燒菜是一種表演。」「燒菜的人最快樂。」你會發現，原來家庭主婦一樣有成就感，一樣可以活得很精彩。

我承認我錯了，因爲我總是叮嚀女生：工作第一，婚姻其次；因爲經濟獨立，人格才可能獨立。而蔡穎卿則是把操持家務以及養育兩個女兒，當作她的基本功，並且承傳她父母的苦幹基因、奉媽媽的話爲經典，再加上她的智慧、敏銳的觀察力，她從家庭的經營中領悟到了人生的價值，從廚房的實作中暸解了生活的意義。

蔡穎卿用「天馬行空」來形容自己做事的方式，最近她又出了一本書，光看書名就很玄——《空間劇場》。這好像是一本有關建築的書，又好像與表演有關，還要我寫序，擺明了要考我這個老師。翻開書稿，有許多圖片，顯目的標題寫著「打造反哺之屋」。我恍然大悟，因爲我的年齡與她父母相當，想測試一下，讓我以老人的觀點，設身處地提出我的看法。

她首先聲明，自己不是專業的建築師、也不是室內設計師，卻在她二哥意外買了一百多坪、二十多年的舊房子之後，接下了改造這個空間的任務。這一對兒女，一個出錢、一個出力，於是這一大片空間就成了她揮灑表演的舞台。從烹調跨界到室內設計，全憑她的直覺與想像力：把一座舊房子連根拔起，然後像一個大導演，外行指揮內行。她從生活經驗中學習到「觸類旁通」：用切披薩的方法切磚塊、用刨柴魚的方法刨木頭，突破了「工法」上的限制，也因此少了一點匠氣、多了一點靈氣。

能打造一個老年之家，讓父母安享餘年，是一件多麼開心及難能可貴的事，除了羨慕她的父母有如此多才多藝的孝順女兒，我也試著以自己八十二歲的年齡，來談談我的感受：

一、假如我是她的爸媽，我一定堅持住在台東。雖然已住了多年，但很舒服，獨門獨院、簡靜安居，有自己的老朋友與熟習的生活機能。而如今的新居，美則美矣，「羈鳥戀舊林，池魚思故淵。」老人家是很難適應新環境的。

二、假如我是她的老爸，我非常喜歡她為我設計的開放式書房，成為臥室與客廳之間的轉圜區，非常有趣。以前我確實很喜歡閱讀上網，現在人老了，看久了老眼昏花，而且我早已從職場退下，還需要那麼努力去查參考資料嗎？還不如替我裝一套最好的音響，讓我陶醉在樂聲中。

三、假如我是她的老媽，我不否認我的一生都消磨在廚房，那是我的用武之地，利用巧手、從無到有，養活了一家三代人。如今我八十多歲了，全身酸痛、兩腿發軟，廚房再寬敞明亮、實用美觀，反成為我沈重的負擔。即使是五星上將，也有解甲歸田的時候，我想起麥帥的名言：「老兵不死，只是凋零。」

據她自己說，「打造反哺之屋」的想法是來自於世界著名的建築學者范裘利與現代建築巨匠柯比意，都曾在三十幾歲時就為自己的母親與父母親設計居所，而世人就以「母親的家」來代稱他們的作品，所以她也想有機會為父母親設計、並打點一個老年之家。她感謝她二哥、二嫂的一片孝心，而且完全信任她，她才能放手一搏，實現理想。我以上所說的其實都是「雞蛋裡挑骨頭」，我是由衷地欽佩這位「無師自通」，懂得十八般武藝的高足，她對父母真「友好」，讓天下讀者「足感心」！

| 序文 |

設計者的美學，使用者的觀點

歸結各種空間的設計經驗，Bubu首先強調「好好使用」、「動手清潔」，
才談顏色、質地、光線、隔間……等一般空間設計教育的元素。
這正是專業設計教育跟使用者觀點的重要差異——從使用者兼設計者的角度，
功能便利、易於清潔產生的舒適感，就是一種重要的空間品質。

國立成功大學都市計劃學系副教授　**孔憲法**

這是一本空間戲劇的側寫，穿梭在四種事業兩個家族的五種場景裡：磚廠、家、餐廳、醫院、電影院，先後登場；核心是家，延伸到其他空間。我們都進過這些劇場，受到這些空間的影響，但是未必細細注意過其中上演的空間劇碼。

我們的一生始於家。在土地與建築被專門的活動細分佔領之前，家，通常並不是純粹的「住宅」，它也是許多家庭營生的場所。磚，作者安排成一篇「自序」，開啓後續的鋪陳。我們通常把磚看成建材，不是建築空間，然而這全書的第一個空間，幾乎就是這本書的空間基石！磚，疊砌出Bubu童年的家庭經濟基礎，也壘築成Bubu成年立家立業的岩心。磚，以其能夠大量模製、相對輕巧、容易賦形的優勢，在人類構築空間的歷史中，逐漸在西方取代石頭，在東亞取代版築，成爲界範空間的主要建材，傳統聚落觸目可見的表裡，積澱出穩重的美麗與歲月的厚實。這個劇場日日上演的家庭製磚事業劇，剪影了兼顧事業與家庭的能幹母親，把愛家與愛磚傳給了幼年的Bubu。

電影院，在她十八歲那年，影業王子與磚業公主開啓了童話故事的演出，串起了Bubu童年的家族與成年的家族。公主沒有在走完紅地毯後就成爲影業王后，她選擇了勇闖餐飲業的舞台。一九八〇年代是台灣戰後富裕的代表時期，社會積累求新求變的動能與無畏精神，這位文學院氣質濃厚的佳人站上了新浪潮頭，走在第一批年輕人夢想開茶飲餐室行動之先，在化育她成長的大學門口，一九八六年提出新的飲食空間主張——**B.B. House**，具象地對比大學附近的傳統餐廳。

成大也在進行新的嘗試，學生活動中心一樓出現了教職員餐廳，空間擺設自然不同於一般餐廳，有段時間是由台南知名的老牌排餐店進駐，主持人正巧是昔日好友如心的舅舅。我在一九八七年初回母校任教，一如學生時代的學研生活，往返於系館、單身宿舍、學生餐廳與研究基地之間；我的舌尖意識與用餐空間依然學生，偶爾懷念留學泰國時旅遊星馬的風情，長榮路上的馬來小館已可圓夢，同事間比較正式的餐會在教職員餐廳，也就非常講究了。

認識Bubu大約是在一九九五年底從英國再度返回成大，透過醫學院任教的好友金鼎，在成大醫院簡易餐廳裡。對照〈永遠的家家酒〉一章的年表，這已是Bubu經營的第四家餐廳。也是在這時，因為家族事業考量，準備移居曼谷的Bubu向我探詢泰國的生活狀況，我們超越一般食客與主廚的舌尖味蕾辯證，開始進行空間與生活的對話。

有段時間我們比較常「見面」，那是Bubu在台南市凱旋路經營「輕食味自慢」的時候。我們總是習慣簡稱「味自慢」，讀了本書書稿，才知道之前另有一個「味自慢」。當時么兒還小，妻子在讀博士班，親族都在中、北部，兩個大人拉拔三個小毛頭，只我一份薪水，手頭從不寬裕，我又不喜歡外食，但每兩三個週末，就會全家到味自慢報到。每個人都有喜歡的餐點，泰式檸檬雞、西班牙海鮮是必賞佳餚，餐後的點心是共同的期待。除了口腹之慾，舒適的空間也讓我們身心鬆弛。

味自慢不僅是一間餐廳，除了雅緻的陳設與創新的口味，還處處感覺得到一位年輕媽媽對家庭的理想與實踐。我最喜歡的是那獨特的A4家庭近況扉頁，每個月看到Bubu家庭成員的一些趣事，主角通常是兩個可愛的小朋友Abby與Pony，投射出家庭的溫馨。有些時候，手工糕點就是小朋友們的作品，令人驚艷不已，她們成長的點點滴滴也進入了我們的餐飲。從「輕食味自慢」到「公羽家」這段時期，Bubu全家已經長年住在海外，但是台南的住家就在樓上，我們總喜歡順便問她在不在家。偶爾，「味自慢」女主角恰巧回國，當她輕盈地出現在親手塑造的餐廳裡，對我們而言，空間劇場即到達了當晚的高潮。

誠如〈永遠離不開清潔的環境美學〉所說：「空間是一個容器，裝的是『生活』。」而生活的主體是其中的人。歸結各種空間的設計經驗，Bubu第一個強調的是「好好使用」、「動手清潔」，是為環境美學的基礎；然後，才談顏色、形狀、質地、光線、隔間……等一般空間設計教育的元素。這正是專業設計教育跟使用者觀點的重要差異之一。從實際使用者兼設計者的角度，功能便利、易於清潔產生的舒適感，就是一種重要的空間品質。而設計專業教育在合理的功能設計邏輯基礎上，突出視覺特色，在富裕社會追逐自我與時尚的風潮下，往往甚至犧牲前者，文勝於質；最終，使用者被遺忘，空間劇場徒留形式。

Bubu在書中引用邱吉爾的名言──「人造住宅，住宅造人。」二次大戰之後，面對百廢待舉的重建，英國首相邱吉爾說出 "We shape our buildings; thereafter they shape us." 這樣寓意深遠的話，也可翻譯成「人塑造空間，空間化育人。」書中追溯成大醫院創院院長黃崑嚴設立附設餐廳的宗旨在此，二十世紀美國都市史家孟福（Lewis Mumford）最關心的也是人類創造什麼樣的都市，而後又如何影響人類發展。孟福還創造了「都市戲劇」（urban drama）一詞，強調市民才是戲碼的主角，這個空間劇場也遙遙呼應了孟福的都市戲劇。

最令我感動的還有〈打造反哺之屋〉。設計給高齡父母親的空間，考慮的是：

這是父母親的老年居家，也會是我們家人相聚時最重要的據點，所以我把廚房和餐廳的空間放到最大，以吻合我們這個家庭總是以飲食、以廚房為中心的生活方式。如果三代相聚時，我們至少有十幾個人，而凝聚家人於廚房最好的方式並不是只有食物的引誘，還應該有足夠的操作區，大家都有所貢獻，相聚的氣氛自然回到童年我們總是一起做家事的情景。

空間劇場裡，再次嵌進了強大的磁場，安置了這個家庭的核心價值！

| 序文 |

空間是生活的舞台

Bubu讓我們清楚地感受到，我們周遭的空間是和生活密切結合的。
我們在空間中呼吸和成長，所有的情緒和經歷都在這裡發生，
這也是為什麼打造一個更美好的空間，
可以帶給我們樂趣及安全感，甚至能提升對生活的了解與喜愛。

<div style="text-align: right">龐瑟室內設計事務所負責人　蔡懿君</div>

Bubu（蔡穎卿），一位大家所熟悉的親子作家，也是兩個優秀女兒的母親⋯⋯

Bubu要叫我「姑姑」，因為我稱呼Bubu的父親為大哥、母親為大嫂。雖然我們年紀相仿，但如果以設計師精確要求數字的標準來說，Bubu的「年資」確實是比我「資深」一些。

就從二〇一三年四月份的一通來電講起吧。那天，身為室內設計師的我正忙著在工地現場收尾，準備交屋，突然接到一通電話，手機那端傳來熟悉又親切的聲音。Bubu告訴我，她即將出版一本新書，希望我能寫序，我頓時感到受寵若驚，腦袋竟是一片空白。

Bubu是既著名又受歡迎的親子作家，找我這不擅親子幼教又不熟悉文字創作的姑姑寫序，我一時間還真不知如何回應。但經過Bubu耐心的說明，我了解到這本書是由她分享自己對於生活空間的種種觀念，在她的盛情邀約下，我只有硬著頭皮在煩雜的工務空檔中，答應提筆寫序。

我個人從事室內設計實務二十多年，看到這些年台灣的空間設計因巨大的經濟成長，有了相當顯著的進步與改變。早年的空間設計因一般人缺乏相關知識觀念而有所侷限，大都由設

計師單向主導，來進行設計與規
劃；如今則拜媒體網路的普及發
達，每個人都有更多機會吸收大
量的資訊，爲自己量身訂做生活
空間。然而，就多年的實務觀察
來說，我看到很多個案不是一味
抄襲、就是流於複製模式，而無
法打造出自己內心眞正渴望的生
活空間，非常可惜。

Bubu的《空間劇場》，讓讀者
更清楚地體會並感受到，我們周
遭的空間其實是和生活密切結合

在一起的。我們在空間中呼吸和成長，所有的情緒，包括喜、怒、哀、樂，甚至是每個人的
生、老、病、死，都發生在這裡。這也是爲什麼打造一個舒適安定的家、一個更美好的生活
空間，可以帶給自己和全家人樂趣及安全感，甚至能提升對生活的體驗，同時衍生更新的了
解與喜愛。

從某個角度來說，創作人的作品代表了創作人自己，呈現出她的想法、態度、生活、感受
和價值觀。而對於Bubu這本新作，與其從專業的室內設計角度，不如從生活實務的角度來
仔細品味和欣賞。這本書讓我們看到Bubu所創造的生活空間、閱讀到Bubu的文字，品嚐到
Bubu用心烹調的三十道空間作品。我只能說，閱讀這本《空間劇場》，是每一位喜愛Bubu
的讀者不能錯過的美好體驗，也希望所有的讀者都能和我一樣，用心去享受它。

| 序文 |

真心愛空間的人

在Bubu的眼中，每一個空間都有生命，
只有真心愛護空間的人，才會巧遇居住或使用的機緣。
要了解Bubu的空間設計，一定得以扎實生活為基礎，才能領略其中的美妙，
她的設計是為生活服務，而非強調讓人看見的外表。

本書攝影　**Eric**

去年此時，Bubu正為她的《廚房劇場》出版後的活動忙碌著；今年這個月，她的新書《空間劇場》又進入最後的編輯階段。以這樣的速度來看，一年一本書似乎可以形容她的出版速度，但身為最親近的家人，我會說，這本書實在已經寫了好幾年，更是她用幾十年來的實作資料與生活心情提煉而成的分享。她所經歷的不只是裝修經驗的累積或變革，也是世道人心價值的存留或改變。

第一次感受到Bubu對空間的敏感是在訂完婚，裝修我們的新房時。當時父母把他們偶而南下暫居的房子給我們住，所改裝的只是做為我們新房的一個房間。訂完婚後到結婚前的近兩個月，Bubu特地留在台東陪父母，我則在台南單獨負責改裝的事。我想聽聽未來伴侶對新房可有更多意見，在電話中，Bubu只說了一個要求，但她的想法卻是我從未想過的重點。

她希望房間那片大窗的窗簾能直落與地板相接，窗紗不要是雪白的，而是非常淡的牙白，不要有閃光；布簾不要有花，但布最好夠厚、能有自然的柔軟垂度更好。我們新房變動的部分實在不多，卻因為一扇窗簾改變了原來的氣氛。此後，我無論身在何處，總會有一個非常好的居處，那種好，是我的妻子用她的眼光與勤勞的雙手編結而成的生活容器——Bubu總說空間是一個容器，要裝盛的是生活的細節與情感，所以，我就借用了她的「容器」之說。

一九九六年我們搬到曼谷時，房子是我去租下的。因為忙於工作，我對曼谷的居住條件沒有太多時間去細心打聽，朋友帶我去了蘇坤逸路的五十五巷，說此區如同台北的天母，我看周圍環境與那四房兩廳的房子確實是用心裝修過，就立刻決定了，一心只想妻女盡快來團聚。這個在他人看來頗為豪華的家，卻是Bubu最不喜歡的一個房子，一年後，我們要搬家時，

她才告訴我那些華麗的裝修堆砌在一起的缺失（泰絲的壁紙、深色的玻璃與厚重的柚木）。

從此，我決定看房子的事就由她來作主。對於空間，她的確擁有一種挑選的直覺，並有能力使它變得更好。我們每一次搬家都是一份奇遇，但這樣的奇遇，我想是跟Bubu一直用行動來愛護空間有著奇妙的因果，一旦空間吸引了她，她就會盡心盡力地養護它們。在Bubu的眼中，每一個空間都有生命，而且誰都不會真正是空間的擁有者，我們都只是時間或長或短的受託管理者，只有真心愛護空間的人，才會巧遇居住或使用的機緣。

要了解Bubu的空間設計，一定得以扎實生活為基礎，才能領略其中的美妙，她的設計是為生活服務，而非強調讓人看見的外表。每一次，她總是在動工之前不斷地講解給我聽，為什麼她要這樣做、為什麼她要那樣想，讓我覺得，她似乎是在跟空間商量，我們將會如何如何地在你這個空間中行臥坐立、言語飲食，你是否也同意、也開心成就我們的快樂？

也許是她自己生命養分很豐富，所以每次完成作品時，我總會在其間感受到寧靜，那種安定讓人相信自己可以在一個空間中好好工作、好好生活。而這也是我記錄她在工地做事、或要拍下她的作品時，常常感到氣餒的，我的鏡頭似乎總是無法完整地留下心中所感，不知道那樣豐富的生活感要如何才能存留得更好。但Bubu安慰我說：只要是真實的記錄、真誠的意見，對讀者就會有用。

我相信這本書對讀者一定有用，因為我就是不斷受惠於美好空間的生活者，也是Bubu生活概念最早的被影響者。在這個紛擾的世界，空間的具體影響力的確能把我們帶回更內在、更穩定的生活之中。

| 序文 |

分析空間，也分析生活

空間也是需要我們付出感情的，

用心愛它，它回饋給我們的安慰也會更多，

不好好善待它、維護它，再美的空間，也會醜給我們看。

我喜歡老師用分析空間來分析生活的方式，讓我們知道自己其實能過得更好。

<div align="right">Bubu 生活工作室助理 小米粉（王嘉華）</div>

當Bubu老師邀請我為她的新書《空間劇場》寫序時，我感到既興奮又害怕，擔心自己寫不出心裡最深的讚許。跟在老師身邊學習一晃四年，無論是餐飲或空間，都看見了Bubu老師工作時的精力旺盛、用心認真和執行力，讓我打從心底佩服。

老師快完成《空間劇場》的書稿時，我迫不及待跟好友說了這個消息，提醒她記得先上網預購。好友問我：「這樣的一本書是對什麼樣的人有幫助呢？是建築師嗎？還是學習建築或室內設計的學生呢？」

當下我的回答是：「這本書是對於有需要裝修空間或整頓空間的人，提供一些實質上的建議。老師將裝修的細節、該注意的事項都寫在書裡，可以幫助沒有空間裝修經驗的人，免去一些不必要的麻煩與多餘的花費。」

自從搬到學府路上的工作室之後，便經常有學員私下問我：「Bubu老師有沒有在幫人設計空間啊？我好喜歡妳們的生活工作室，真的好優美……」然後，就會提起我家也需要重新裝修、或是我剛買了房子，好希望可以請Bubu老師來設計……之類的話題。

由於Bubu老師常常忙到不可開交，所以我都會禮貌地委婉回絕，但還是會心軟地偷偷告訴學員：「如果真的那麼希望，那就寫信給Bubu老師吧，看看老師有沒有時間……」我很能體會學員的心情，如果可以每天都在這麼實用又優美的空間裡生活著，會是多麼美好呢。

我有幸作為《空間劇場》的最初讀者，在看著這些書稿時，常常有恍然大悟的驚喜。Bubu

老師設計的玄關，地板總是特別好看，原來是一開始就已想到：玄關是進門後換鞋的地方，低頭時地板自然會是目光的焦點。書裡還提到，如果空間較小，地板的質材可以不需要太過講究，因為家具放上去就會佔掉大部分。

關於冷氣的配置，老師也提到應該如何選購、以及相關的注意事項。例如購買冷氣時，店家通常會以空間坪數來建議噸數，而我家就是最好的例子。因為客廳的坪數小，我們聽了家電行給的建議，購買了聽起來噸數剛剛好的冷氣機，誰知夏天一到，平常客廳只有姊妹三、四人時還過得去，但只要有客人來，人數一多，冷氣就顯得不夠強，使我們傷透了腦筋。如果我們當時懂得計算噸數的方法，就可以避免在選購時做出錯誤判斷。

老師設計的窗戶，也總是讓我感到不可思議地好看。工作室的二樓牆面有個很不起眼的小氣窗，但窗外卻有一片綠意盎然的植物，老師於是巧妙地為小氣窗加上了一個美麗的大窗框，不但掩蓋了原本小窗的醜陋，彷彿也擴張了視覺，把綠意請到室內，真是好看極了。

看過Bubu老師如何使用家中的餐具之後，大概就能明白，與其買一些對空間貢獻不大、而且很快就退流行的裝飾品，不如買些日常生活可用的餐具，耐看的生活器物就是最實用的裝飾品。快樂地烹調美味食物、不時更換盛菜的餐具，再好好擺飾餐桌，增加用餐的情趣，對一個享受做菜的人來說，不就是人生最大的樂趣了嗎？

實地走過Bubu老師所設計的幾個空間，無論是工作室、住家、商店，每個空間都有不一樣的美，而唯一不變的是一種「穩」的感覺。相信大家可以從書中的圖片看見我所形容的「穩」，我非常喜愛這種感覺，因為穩，讓我感到心好安定。

看完整本書，我除了體會到裝修時必須特別花心思，讓實用與美感共存，空間也跟食物一樣──套一句Bubu老師說過的話：「食物，如果我們不好好對待它，它就壞給我們看。」空間相對來說更是如此，如果我們不好好善待它、使用它、維護它，再美的空間，也會醜給我們看。空間也是需要我們付出感情的，用心愛它，它回饋給我們的安慰也會更多。我喜歡老師用分析空間來分析生活的方式，讓我們知道生活其實能過得更好。

磚與我，與我的室內設計

十七年的製磚歷史，對於父母親是生活中永存的磨練，
在許多辛苦與挫折中，他們也總能看到自己避過不幸的好運。
日子就這樣，如磚的印製與燒成、砌疊與支撐，
慢慢穩固了起來，成為蔡家子孫最值得珍惜的回憶。

蔡穎卿

我在澳門完成這篇可以做為我原生家庭的口述歷史。述說的人，是我八十七歲與八十三歲的父母親。而這趟三天兩夜的澳門行，是哥哥嫂嫂安排的一趟家庭相聚小旅行。

父母親再過兩年就邁入結婚六十週年，回憶起當年家中磚工廠辛苦勞作、奮鬥起家的歲月，他們的臉上沒有任何的委屈，而是有著一種「也很值得」的生命回甘之意。於是，我以自己的記憶做為引導，與父母親一一確認細節，在製磚的工法程序之間填寫上全家十七年的回憶與情感之後，決定在自己的書中補上這一篇不知該往哪一部收存的文章。不過，它很可能是這一整本書、或我之所以成為我，最重要的情感源頭。希望讀著此書的您，在一塊磚的製作當中，能了解我想要「砌童年情思於四壁，鑴父母恩情傳子孫」的心念。

大量倚靠人工的製程，反映出一塊磚所集結的心力

雖然我們家在一九五八年就開始經營磚廠，但直到一九六一年才開始製磚部分的機械化。難以想像父母回憶中用手印磚時期的辛苦景象，那是我還未來得及參與的家庭歲月。

一九六一年，家中老么的我，出生在九月的颱風天。那年，為了讓磚廠的生產量增加，爺爺奶奶與父母親投資了十幾萬元添購設備，從當時父親擔任國中主任月領一千多元的薪資做為推算的基礎，母親認為這筆投資約可估算為今天的兩百萬元左右。

當時位於台東成功鎮麒麟里的磚廠有兩家，如果面朝東方，我們在左，鎮民代表陳家所經營的在右，兩家緊緊相連，陳家的規模大約是我們的一半。麒麟這一區土質均勻，黏度高、含細石少，鐵質成分很足夠，得土大概可分為黑與黃兩種，燒出的磚塊硬度高，顏色也很美。

當時機器化的部分只在攪拌與印製，其他工作仍大量倚靠人工，製作的程序真實地反映出一塊磚頭所集結的勞力與技術。在那純樸的年代中，每天足足工作九個小時的，不只是我們家十幾位長工或臨時工，還有我那兼顧工作與家庭，真正是蠟燭兩頭燒的母親。

工廠並不每日印磚，但是一定要每天掘土備用。母親是很講究效率的人，她對工廠生產的期待是一年燒磚九次或九次半。我們家的蛇窯本來只有八目，擴張到十四目之後，每次燒磚大約可得十萬多塊。開窯後的火頭磚（過火的瑕疵品）與破磚約1~2%，這些不良品母親既不廢棄、也不降價求售，而是以贈品相與買家，告訴他們在有些不太重要的地方就用火頭磚，至於有些砌磚難免要斷塊之處就用那些不夠完美的缺角磚。光以此力求節省用料的思考，我相信如今已很少有工地在施作時對材料懷著同樣的情感了。在討價還價與計算成本之際，我們的金錢觀念比過去還要精明，但對大地的惜物之情，卻是年年淡薄了。

挖掘製磚用土之前，工人要先鋤草，再以鋤拍土，檢查石塊、挑去草根，為材料的純淨度把關。拍鬆的土先淋水以增加密度，印

製時才會漂亮。在未購買攪拌機之前,這份工作完全由人力踩拌,其中辛苦可以由母親的一句話解讀到深處:「我們的土質因為很黏,攪拌機至少要20匹馬力才能推得動。」當時並非使用電力發動,而是由柴油內燃機來推動,柴油燃燒的味道不是年輕一代所熟悉的空氣臭味,卻是我一直以來都深深記得、我們家工廠的氣息。

母親以投注於工作的身影,
激勵與帶動良好的生產力

印磚工作日的說法是「做磚仔」,這是小時候我所聽到最沉重的一個語詞。那一日,代表母親必須黎明即起,天黑返家,也是十歲時已手足離家、開始獨處的我感覺「父母辛苦,我很孤單」的提醒。但,一個時代的孩子有在那個時代長大的方法,再不願意,我還是乖巧地接受了生活中的一切,並在成長後永遠感謝父母在如此繁重的生活中,仍給予我良好的照顧。

要天氣好才能「做磚仔」,母親想必經常渴望風和日麗,卻不知我總是很幼稚地想著天天下雨!因為只有下雨能把母親留在家裡。工廠要連做三天,所產的磚才能滿埕,埕上新做的濕泥磚,最好是既得日曬又有風乾,因為胚太濕,燒時易裂,所以不只做磚看天,磚在埕上待命時,還是祈禱天能善待。如果日照與風吹兩個條件都俱足,三天後,磚胚就可進窯待燒。

母親的心願是待燒的磚永遠滿埕，因此，這代表我們不只經常要「做磚仔」，做磚的一日，更要有良好的生產力。所幸，母親不是一個為了工作而不體諒他人的老闆，所以當我隨著記憶問起母親當年工人的時間表時，她只是很簡單地說：「沒有規定幾點開始、幾點結束，我一切都配合大家的希望。但我們一開工就做足九個鐘頭。夏天有時六點半就開始，天氣太熱，大家受不了時，午休有時也會長達三個鐘頭。」

難怪，在我的記憶中，有時爸爸在黃昏課後載我到工廠一起去接母親，我會聽到散工後，大家倦累地洗刷著手足頭臉時，母親還在商量地問大家：「明天，我們幾點開始工作?!」老闆問僱工幾點開始工作是很奇怪的事吧，但我太小，並沒有問母親箇中的理由。一直到今天，了解了這個時間彈性如此大的工作實況之後，我才算真正理解母親當年的辛苦。她要理家、要照顧爸爸、教養我，還要擔心在異鄉住校求學的兄姐，誰會比她更需要把工作時間固定下來？但她畢竟沒有只為了自己的需要而不顧他人。

我問母親，既然工作程序如此清楚，您也知道每日大約可以生產的數量，難道沒有想過讓工人去做，自己不用天天去工廠嗎？媽媽笑著說，生產量會差很多！也許很多人會認為，這單純只是監督的問題，但因為我太熟悉母親的帶領風格，所以了解她話中的深意。如果母親真正起了監督作用，也是她以自己投注於工作的身影所造成的激勵與帶動。

抓磚、燒磚，是分工中最有技術性的精華環節

攪拌成軟硬適度的濕泥團，如羊羹般自長方形口緩緩出模，在運輸帶上往前推送。女工在帶上、鐵製定寸推送板上進行裁切，尺寸是厚寬長各2、4、8吋；裁切用的是架上的細鋼線，上下提放一次，兩條鋼線便把一個土條分為三塊。這三塊磚立刻會由另一個在一旁待命的女工把它夾放到一個模板上。一等模板上放滿磚，兩邊負責端送模板的女工就雙手各托一邊，往推車上放，然後返回，繼續等待另一個模板裝滿再送。如此來回幾趟，等車一滿，就向曬埕推去。

埕上此時有三位女工，她們會把推車上三個一組的胚磚分開排列在因擔心下雨而特意砌高的長台上。為了讓胚有足夠的日曬通風，上埕的磚胚必須交錯互跨，這重新排列的動作，閩南語叫「抓磚仔」，是印磚分工中最有技術性的環節，一般還是由女工來做，而更有體力的男工則分配於掘土與運土。

「抓磚仔」因低層時要彎腰工作，除了體能更辛苦，還要有手法。抓得好的，間距一致，漂亮穩固；抓得不好，整條垮下坍塌的情況也是有的。我記憶中認識的女工，負責「抓磚仔」的多半是體型較結實、氣息沉穩的少婦，而非少女工。

做磚是技術的前段，燒磚則是成磚的後段精華。跟麵包坊的術語一樣——「做麵包的是徒弟，烤麵包的是師傅。」火一點著，兩位男師傅便每十二小時輪班照顧，其間不能長時休息。他們不能太累，否則會瞌睡，而觀火候、決定添柴火，是師傅最主要的工作。

燒磚主要的燃料當時已用煤炭，師傅有時為了貪小睡，會多加煤炭以延長可休息的時間，但這就容易有「火頭磚」出現。母親說，幾年過後，她自己也很會觀察火候的問題，一看就能判斷師傅偷的是哪種懶。她責備師傅的用語讓我覺得很有趣：「你們做戲做到老，鬍鬚提在手！」意指演技雖夠，卻不敬業。果然是母親的作風，敬業者的扮相與精神、技術與自重，她輕輕帶過時，想必我們家師傅會有所汗顏。

磚的印製、燒成與砌疊，構築了家族的記憶與情感

做磚的日子，男工約四～五人，女工約九～十人，他們在烈日下的辛勞每年約化成近一百五十萬塊的紅磚，以成功鎮為中心，北達靜埔，南到隆昌、泰源用的，也是我們家的磚。

從民國五十年初到六十年後段這十七年，這些地區中的許多磚造屋，如今還留著那一代工人的辛勞與勤奮。一般大小的磚造屋平均約用磚近萬塊，等於我們燒一次窯，就有十幢住屋能新起完工。講究一點的人家，隔間為求堅固仍用8吋磚的厚度來相疊，牆壁夠厚，這是今天

都市型寓所難以比美的渾重。如今所有建
材都是輕薄的，而現代建築或裝修又多如
「布景」或「牌樓」，堆砌的是表面感，
或許我的失望也是因為從小習慣了磚的厚
實而產生的。

除了供應成功鎮與鄰近鄉里一代的造屋所
需，有二到三年之間，我們家曾與鄰廠陳
先生家合力供應政府建設所需的磚塊，最
大宗的是綠島監獄、蘭嶼監獄與泰源監獄。母親覺得共存共榮很重要，主動要求與陳先生家
合作，陳先生小母親幾歲，佩服她做事的合理與魄力，後來兩家因生意而成為很好的伙伴。

那兩、三年，是父母親最辛勞，也是我的能力與情感成長最快速的一段時期。母親曾累到幾
次昏倒，也曾因為要了解磚塊疊貨上船的情狀，在騎車趕往港邊途中煞車失靈，沿海邊大斜
坡往下衝。她反應很好，幸無大礙，但至今我還記得在天黑家中得此消息的驚惶與憂心。

十七年的製磚歷史對於父母親是生活中永存的磨練，在許多辛苦與挫折中，他們總能看到自
己避過不幸的好運。日子就這樣，如磚的印製與燒成、砌疊與支撐，慢慢地穩固了起來，這
段辛苦於是成為蔡家子孫最值得珍惜的回憶。

我希望能把這篇序與這本書獻給我最敬愛的父母，也希望讀者能在此後的許多篇章中，尋找
到磚與空間最樸實美好的對話。

談到空間，我們總是非常習慣地以容積尺寸、裝修花費、設計者或物件的名氣來建立它的價值印象；但對我來說，空間是容器，收納我們的作息紀錄與情感，提供我們所需要的安全感與奮鬥力。人們對於空間的種種安排，使自己的生活信念與審美眼光不言而喻，比穿著打扮或飲食主張更全面性地展現思想與性格。

我小的時候，物質與流通管道都不如現在，但那個年代的居家或商業空間卻有個人的味道，不像今天，我們對空間的觀念與商品的看法非常從眾，心思也常被「包裝」打動，以致忘了「內容」是否精彩。太多物質與太多有標誌性的東西佔據了空間，應該綿延不斷的作息故事卻退位於人工的建造與鋪陳之外。如今漂亮的廚房經常鍋冷灶涼，「家」字下的野豬肉不再飄香，而「安」字下的女人多數已不再烹煮繡補：一個功能更健全、設想更周到的空間，卻不再續寫持家有道或溫飽關懷的尋常故事了。

我所了解的空間裝修絕不只是具體的切割範圍、調整形式功能、置放物品或裝飾美化的活動，它比較像是一則複雜的生活綜合題，在內涵與外延的容量之中，看看能不能擴充出抽象的意境。而這意境，也就是人

第一部 ｜ 我與空間的故事

我的第一份裝修功課並不具備理想學習方案循序漸進、由簡而繁的條件，
但我每遇困難，總習慣取有利於自己的一面來審視問題。
我鼓勵自己：雖然裝修前得先拆除所有的東西是一大負擔，
但也因此能透過破壞來看清建立的順序。

不怕，
爲什麼要怕 ｜第一個餐廳與第一個裝修故事｜

雖是頭一次，但「清楚」是信心的來源

我頭一次自組工班所裝修的空間，是一個頂讓來的餐廳，當時我手抱著六個月大的大女兒，在混亂的工地中，以年輕稚嫩的語調對工班表達自己的想法與需要。沒有想到二十六年後，我完成了三十個空間的設計與施工。雖然此時我已是經驗不寡的策畫者了，但由於沒有頭銜，無法很自然地投遞出設計師的權威，所以在面對新相識的工班時，仍會受到慣有的質疑。

從來沒有過例外，工班都得在整個工地完成的那一刻才會開始認同我、讚美我，但我不以爲意。我知道工班的經驗與長項通常在於「複製」，但每一個空間都是一個獨立的生活故事，再好的複製集合起來也不能形成另一個空間的設計，因此，一開始他們與我有觀點上的出入是必然的。雖然他們對我有成見，但我對自己卻有信心，我知道自己在做什麼，我腦中的圖像也能一次又一次地由虛轉實，這就是信心的來源。

一九八五年進行的裝修，集合了我畢生兩個「頭一次」的經驗：頭一次自組工班、以及頭一次開餐廳。在別人眼中，這是很不相同的兩樣事，對我來說卻只是同一個「概念」的落實。裝修空間與開餐廳都是──創作。我要創作兩個有功能的空間：客席要表達我對用餐環境的訴求，而廚房是生產餐點的地方。接下來，我要不停地創作食物、生產料理來贏得客人的肯定。如果我可以在這兩部分一直保持良好的創作水準，我的餐廳就能順利地存活下來。

當時，我的想法就是這麼清楚明白。「清楚」雖不代表「簡單容易」，但「清楚」卻代表著萬般事項再複雜也有頭緒，這份認識實在是比事情本身「簡單」還更為重要的。所以，每當有人做事只求找到簡單的方法時，我會提醒他們是否真的找對了方向；也因此，當我要把自己這二十幾年的故事說出來的時候，我希望無論在心情與方法上，都能誠實地回應我對「清楚」的認識，以期帶給讀者真正的幫助。

回想起來，我的第一份裝修功課對一個生手來說應該是「過度困難」的，因為理想的學習方案總是循序漸進、由簡而繁，而我動手處理的卻是一個有地下室，含一、二樓的舊空間。這個空間曾經三度易手，所以每個經營者都從上一家店的既有狀況又加了自己的需要與裝飾，可以想像，那是多麼混而不搭的景況，再加上沒有好好維護，衛生條件實在很糟。所以，我的第一份功課有著以下的多重目標：

分配有限的預算──當時我剛結婚一年半，我們夫妻還沒有足夠的積蓄，打算動用父母親在我結婚時給我的一筆現金。因為公公婆婆不贊成我去開餐廳，所以我完全不能把夫家的資源與支援考慮在內，如果我超出預算，將沒有任何的後備方案。實事求是，精算與確實掌握所有的用度，是我第一次裝修最有價值的學習。

轉換氣氛、煥然一新──我當時已體會到，無論居家或商用，空間會先於一個人的語言，表達出自己對生活的眼光，這是一種最有力量的說服，也是會把某一種同類人聚在一起的吸引力。我不知道接手前那家粵菜餐廳的東西好不好吃，但即使在還不很講究用餐環境的二十六年前、在生活還很樸素的大學區，這個空間還是給人一種陳舊倦膩的感覺。我希望再度經過

每一個空間都是一個獨立的生活故事，

再好的複製集合起來，也不能形成另一個空間的設計。

無論居家或商用，空間會先於一個人的語言，表達出自己的生活眼光，

這是一種最有力量的說服，也是會把某一種同類人聚在一起的吸引力。

的人會忘記過去對她的印象，所以，轉換氣氛、不留一點舊的氣息是我的目標。

重新出發——我的目標不只是這個空間要煥然一新，她還得吻合我對大學區小餐廳的美好印象：小而美，講究而不過度裝飾；足以吸引人，但不是每一個人。因為沒有一個地方能贏得每一個人的喜愛，或讓每一個人都感到如歸的自在，但一個有特色的商業空間卻必須使某一

類的人感到受尊重、與願意付出他們最可
貴的尊重。

對於這個空間的重新出發，我並未只側重
一面做出努力。就如前段所言，我很清楚
空間之後的創作緊接著會是食物的創作。
所以，白天先生工作的時候，我抱著女兒
在工地；晚上回到家，我就進廚房，以我
的廚藝為基礎，再以我所能推想的「商業
供應量」來實驗製作的工序，推想出將來
可能要採取的料理方法。

制定時間表——從小到大，我一直都很有
「時間觀念」，這不單是指與人約則守時
之類的生活習慣，我說的是，時間對我而
言，永遠、永遠都是最大的人生成本。我
做任何事，都喜歡把時間當分母、成果當
分子，得到的結果若是合情合理，我才會
覺得心裡舒坦。

在裝修這個課題上，我親身經驗過台灣這
二十六年來施工的種種改變，非常坦誠地
說，裝修費用不斷高漲的原因，我認為有
一大部分是來自不該有的虛耗。而之所以
導致這樣的結果，就在於工作者與業主同
時改變了對「時間」的想法。

重建空間，所需的條件與做新衣服一樣

動手裝修這有生以來的第一個空間時，時間很緊湊，房東給了我一個月的改裝期。也許你已注意到，我並沒有用「只有一個月」來述說這個免付租金的準備期，兩個簡單的理由是：任何工作都該如此積極行事、快馬加鞭；而另一個有利於我這種行事風格的現況是，二十幾年前，多數工班還沒有拖拉的習慣、或是腳踏好幾條船的工作安排。以效率來看，那還是一個符合我個人期待的時代。又過幾年之後，人們的觀念在商業運作下急速地改變了，我越來越難熬過自己在每一場裝修工作中所見的浪費，時間的問題尤其使我傷神難過。

雖然我說，第一份裝修功課並不具備理想學習方案循序漸進、由簡而繁的條件，但我每遇困難，總取有利於自己的一面來審視問題。我鼓勵自己說，雖然得先拆除所有的東西是一大負擔，但也因此能透過破壞來看清建立的順序。記得小時候，我雖會了一些縫紉的基本工法，但真正想給洋娃娃做第一件衣服時，還是得靠拆一件舊衣服來印證自己的推想。

在資訊不發達、父母又忙碌的年代，像我這種外表安靜、又熱衷於創作的孩子，都必須靠自己觀察生活事物來找答案，絕不會養成隨便發問的依賴性。這一次，我要拆的只不過是一棟房子的內裝，跟小學四年級時拆一件舊衣服，也沒有絕對的差別；而重建空間，所需的條件與做新衣服一樣：都是立體的、美麗的，其中的細節要足以代表自己的眼光。

這其中的膽識、面對工作時的耐心，與釐清工序的基本能力，我早已有些養成的基礎，所以，有什麼好怕？

更何況，我也忙得不知道害怕的感覺是什麼了。雖然是在實現夢想，但我從沒有忘記自己的責任，我總是先把家庭照顧好，其間所留的時間與心力才用來準備未來的工作。「害怕」也同樣需要心靈空間才能久留，當時我全身心滿滿地走向自己計畫的道路，無暇他顧，埋頭苦幹，不知害怕。

有效的溝通，讓進度出現讓人喜悅的成果

勤奮工作的每一天，我懷裡抱著日漸可愛的女兒，先生則以行動實際給我鼓勵。他不只是欣賞我對生活抱持理想和或許有些過度的熱情；更重要的是，他總有無限耐心願意為我解決工地中屬於水電方面的難題。他懂得的，會慢慢說給我聽；不懂得的，就去請教真正專業的師傅。有時，我昏了頭、不想聽了，他就說由他來幫我處理，這讓我能先躲去一時的雜亂，再生新的勇氣。一場一場磨練之後，我漸漸也把自己並不喜歡的某些工地事物弄懂了。

我簽約承租下這個店面的第二天，就開始動工拆除場地。之所以可以立刻採取行動，是因為籌畫要租店的同時，我們已透過不同的管道打聽好工班，因此行動照著計畫來，毫不耽擱地迅速前進。

平心而論，同樣的一份工作，如果放到今天，處理起來可能就無法如此明快簡潔，我覺得現代人花了太多時間在「溝通」上。我的意思，並不是說「溝通」不重要，但說個不停、繞著問題卻不是有效的溝通方式，於事無助。

如今，我卻經常在各種工作中感覺浪費時間，溝通總是進不了問題中心，大家各自護衛著立場，不再像以前，為工作所做的溝通都有共通的原則，節奏又快，流程約可歸納為：

1. 問題在哪裡？（困難的環節）

2. 問題是什麼？（困難的形態）

> 時間對我來說，永遠、永遠都是最大的人生成本。
> 我做任何事，都喜歡把時間當分母、成果當分子，
> 得到的結果若是合情合理，我才會覺得心裡舒坦。

3. **能不能處理？或要不要處理？**（有時候會視問題的狀況決定大處理或小處理，或避開正面處理，而以另一種方法來補救）

4. **解決的方法是什麼？**（集思廣益之後，迅速決定最合適的處理方法）

5. **採取行動，以成果檢視解決的方法是否正確，需不需要再調整。**

在有效的溝通之下，進度隨著時間而出現讓人喜悅的成果。第一次裝修，我很順利地在一個月內完成空間的改裝，不只如此，我也完成了餐廳開始營運的各種準備。

空間給人的安慰，任何事物都難以比美

雖是第一次拆除空間，但我體會到不同的人對相同空間的設想差異極大。原來，我所承租這個單面入口、看似箱狀的店面，其實是可以兩面採光的邊間。前幾任經營者都把廚房放在一樓，但廚房需要牆面，又不想客人多看操作現場，所以窗就封成了牆，也因此無法展現這個三角窗能同時提供充足光線與視覺上通透的雙重優勢。

我把整個面對巷道與大馬路的L形木板封面都打開了，面對十六巷的一邊，開出了一面橫向長窗；面對大學路的正面，則延續轉角而來的矮牆接上入口的大門。打通之後，原本覺得狹長的一樓變寬闊了，但兩面光照如果在夏天就顯得陽光過盛，我想室內得考慮加點柔化的遮掩。在長窗上吊掛了一整排的綠色植物之後，整個空間既得陽光的穿照，也得垂簾綠意折光後所改變的顏色之美。

座席分布在一樓與地下室，共66個座位。二樓除了做為廚房工作區之外，還隔出一個小小的房間給女兒用。我是新手媽媽，很貪心地既想親自帶孩子也想創業，在二樓給女兒安置一個棲身之地，顯然是我能一邊工作一邊照看孩子唯一的方法。

她本在家裡有一個很夢幻舒適的房間，而我也的確是很會打點孩子生活細項的母親，孩子抱起來永遠是香噴噴的，她的每件衣物用巾我都親自整燙。如今這個小娃娃為了母親的夢想要

一個空間所能帶給人的安慰，
是其他事物難以比美的。
對我來說，住得好比穿得好或吃得好都重要許多，
空間所帶給我的樂趣與安全之感，
使我對生活不斷有新的了解、新的喜愛。

在餐廳的廚房一待就是一整天，我唯一能為她
做的，就是把這個小房間弄得可愛開朗一點，
不只為孩子，也為自己。

我知道再過幾個月，女兒就要學爬、而後站起
來走路了，這個小房間必須有方便小小孩活動
的木地板。我還選了一款白底淺藍條紋的軟壁
紙貼上，壁紙條紋上的點點風帆非常可愛，像
一片寧靜無波的海洋配合著她的童心稚氣。她
的小床、床單、枕套，無一不是我親手所做。
如果這個房間不是在餐廳廚房的一個角落，如
果不是那個必須要讓我清楚看到她的紗門透露
了訊息，我想沒有人會說，這不是一個完美的
育嬰房。

那個房間的細節，是我在不完美之中所能找到
的完美；把孩子留在身邊，就是我當時最好的
選擇。也是從那個辛苦的起步中，我深深了解到一個空間所能帶給人的安慰，是其他事物難
以比美的。對我來說，住得好比穿得好或吃得好都重要許多，空間所帶給我的樂趣與安全之
感，使我對生活不斷有新的了解、新的喜愛。

附註：這章故事中的餐廳因為年代久遠，沒有留下照片資料，文中圖片所呈現的是二〇〇八年我在三峽所
　　　開設的Bitbit Café。

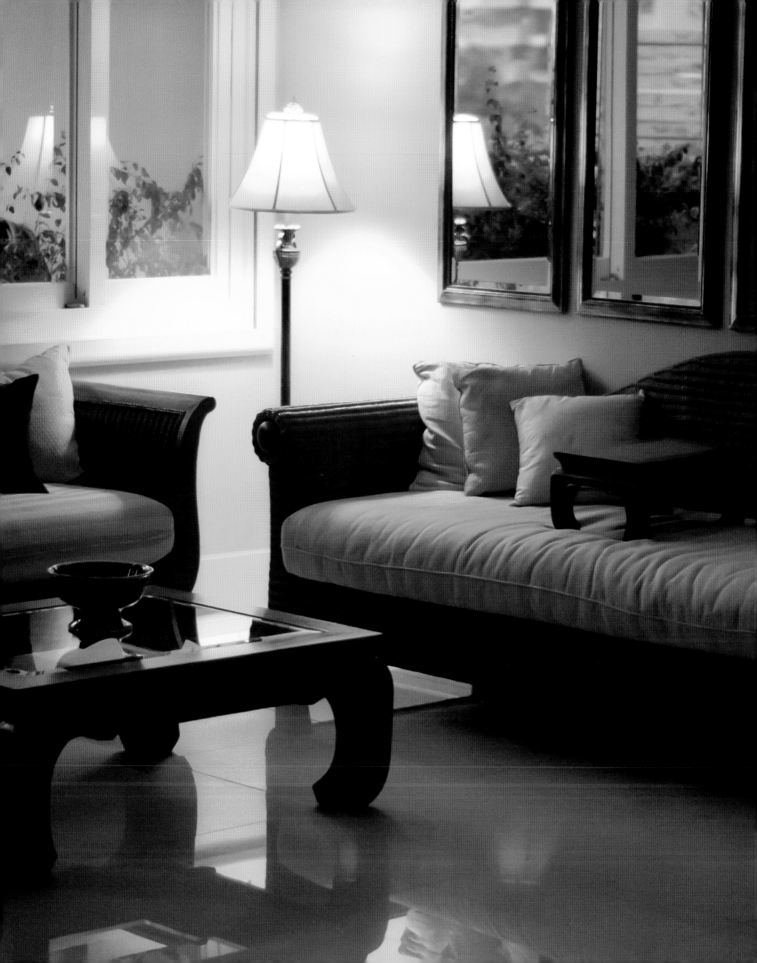

對於「變」與「不變」的期待，是我在裝修空間時經常思考的問題。

這不是設計的選項，而是應該兼顧的兩個條件。

「變」負責順應時間的向前，滿足人心的好奇；

「不變」則使人相信永恆的存在與傳統的意義，負責抵抗一心求變而產生的膚淺之感。

變與不變　｜自己裝修一個家｜

新婚之後，夫家為我們在台南預備了一個很舒適的居處，這個地點對先生的工作來說很方便。因為室內足足有70坪大，所以當時雖然與大姑同住，但各自還是有獨立空間，並不覺得有任何困擾。大姑與我們的房間在長形屋中各據一端，一起活動的客餐廳與書房是採完全開放的設計，非常寬敞。由於早期大樓的結構都有一種又寬又高的堅實之感，這個家其實是很舒服的。

房子初次裝修是在一九八四年左右，公公婆婆當時委託一位領有完整工班的木工師傅一手包辦。可能是因為這個南部的家只做為公婆偶而南下關照工作的暫居之地，設計師把重點都放在社交活動的功能上，而忽略了日常生活的實用之需。比如說，客廳很大，方型織花的厚地毯上除了一大組L形的矮背布沙發之外，還放了一組四出頭的官帽椅，它們與西式沙發、電視牆和凹在牆裡的大水族箱組成了一個完整的正方圍。客廳走道另一側是長櫃接的一張大書桌，書桌面對著一間和式房。這些功能不同、但開放相連的空間佔用了一半以上的室內面積，其他地方則分布有兩個大房間、一個小廚房與一個餐廳。

我們常說「愛是瞎子也看得見」，那麼，一個居處的美好，
是不是也應該很容易被感受、能激起一個人的眷戀與信賴之感，
而無需透過所費的金錢、所花的工事、或設計師的名氣來增添她的價值？

非常奇怪的是，這麼大的一個居住空間中，只規劃了一個盥洗室；更糟的是，連洗衣機也放在浴室跟我們爭用有限的地盤。可以想像，雖不是每一天都有如此的盛況，但當全家在台南會合時，絕對免不了一早起床輪流使用衛浴的尷尬。

俗話說：「金窩、銀窩，不如自己的狗窩。」也許這就是為什麼人都會很想要一個屬於自己的空間。人需要一個可以依照自己心意裝飾、變動的地方，並不是設備或裝飾到達某一種等級的空間就能讓人滿足。

也是在這種心情的催促之下，我們夫妻在父母預備的家住了兩年後，就搬到成大附近的一個公寓。這時，我的小餐廳已開始營業一陣子了，因為各種條件搭配得很不錯，口碑為我帶來更忙碌的生活，如果能把家搬到店的附近，對我就方便許多。

大女兒會走路後更需要人照顧，我還是全天把她帶在身邊，只在黃昏的時候特約一位成大的學妹，定時帶她到校園散步。孩子去散步的那段時間，也正是店裡晚間供餐最忙碌的開始，我仍走在創業婦女不是最理想、但可以兩頭兼顧的中間大道——不徬徨只前進，有犧牲也有所得。

處處求不同，會把空間逼向與生活不協調的窄路

離開父母的房子之後，我們買到的第一個家是一間裝修好的公寓。雖然這房子並不是由我親手設計，但我之所以特意提起，是因為其中的分析可能有助於讀者了解我對空間的想法。

雖然這是一個外表看起來很普通的三房公寓，但用「講究」來形容她的室內卻絕不為過。裝修這個房子的屋主愛所有精心設計過的事與物，因此整個空間也顯現出她的興趣所好，處處都有設計隱藏其中：一個外表看不出，但可以抽拉出來的預備床；一個看似備餐台，但兩邊一打開就可以成為一張增用桌的櫃子……在二十幾年前，這個屋子所用的質材與想法，都不常出現在普通的公寓中，唯有去書局翻閱中歐國家的書籍時，才會看到這樣的風格。

我無法用「夠不夠漂亮」來形容這個房子，因為每個人對家的美與定義都各有主見，但我必須說，這個房子的好，是需要透過「解釋」才能被完整領略的。因為她少了一種一看就讓人覺得親切、安心的感覺，這也是我認為一個居住空間無論繁簡，都必須要有的基本條件。

我們常說「愛是瞎子也看得見」，那麼，一個居處的美好，是不是也應該很容易被感受、能激起一個人的眷戀與信賴之感，而無需透過所費的金錢、所花的工事、或設計師的名氣來增添她的價值？這個房子在我看來是因為太講究設計了，所以有點顧此失彼。

屋裡的櫃子很多，因此把所有的空間都給予定義了，雖然她很「與眾不同」，但是「與眾不同」卻不一定賦予居住者表達自己的機會。因為這個空間一增加東西，就顯得與已經存在的裝修格格不入；不增加東西，又總覺得好像少了什麼。每一個櫃子的收邊都很簡單也很銳利，因此走到哪裡都有嚴肅的感覺，我想，這個裝修如果放在一個鋪著長毛地毯的空間來做為某一種專業的辦公室，那就真的無話可說了。

從那時起，我對空間開始有了幾種認識：

不要以「與眾不同」為出發點去設計房子——「與眾不同」或「特別」是優良設計的結果，但不該是追求的目標。處處求不同，有時會把空間逼向一條與生活不協調的窄路。

不要拿喜歡的範本，直接複製到條件不相同的空間裡——我們所喜歡的風格，常是因為根生或協調於當地的自然條件，所以才能引人讚嘆。隨便移植一種風格到另一個空間去，不一定會成功。每個國家或地區，都有自己的氣息味道，如果忽略這些很基本但最重要的背景，只因喜歡某一種異國情調就貿然仿效，一定會顯得格格不入，減低它原本的美好。

空間中的「不變」，給了我們一種堅固的感覺。
當我們確定自己身處於一個不會毀損的空間，才會感到安全，
在這個安全的空間中，情感也安定了下來。
所以，一個新起的空間如果包含了某些代表著永遠不變的部分，
就能給人一種時間的承諾感，一份雋永的深情。

人對空間的兩種情感期待 ——「不變」與「可變」

除了對空間的「味道」有了基本的想法之外，我也開始注意到人與空間的「情感」關係。我發現，人對空間有兩種根源於基本需要的期待，一是「不變」，另一是「可變」。所以，如果裝修一個空間可以兼顧這兩種需要，通常就能做出更好的作品。

我們的祖先從攀樹進洞，經過多少顛沛流離，所求的當然不只是一個可以棲身的地方，還把一代代的情感都寄予辛苦建立、負責遮災避難的四壁之圍。無論在哪個年代或地區、無論以什麼樣的形式出現，空間中的「不變」，給了我們一種承諾與堅固的感覺。當我們確定自己身處於一個不會毀損的空間，才會感到安全；在這個安全的空間中，情感也跟著安定了下來。所以，一個新起的空間如果包含了某些代表著永遠不變的部分，就能給人一種時間的承諾感，一份雋永的深情。

但人豈是「安定」就能完全滿足的動物，我們在安定中還需要新鮮的感覺。所以，無風無浪的安定與新事物的出現，是同時存在的兩種需要，並非擇一而定的取捨。

對於「變」與「不變」的期待，要如何主動地在裝修空間時給予考慮，直到現在還是我經常思考的問題。這不是設計的選項，而是應該兼顧的兩個條件。「變」負責順應時間的向前，滿足人心的好奇；「不變」則使人能相信永恆的存在與傳統的意義，負責抵抗一心求變而產生的膚淺之感。

「耐用」的質材，才能滿足我對「不變」的安全感

在裝修過一個頗受好評的小餐廳，與住過一個別人裝修的家之後，我終於可以為自己的家庭重新打點居住空間。那是一九八九年的十一月，我肚子裡懷著第二個女兒，預產期是二月。我們把大學區的公寓賣掉，新購進一個大樓的樓中樓，準備在那裡迎接第二個寶寶的誕生。

在裝修上看到了問題，不能放著不解決，
一定要盡力思考，試著找到最理想的兼顧之方，
千萬不要只套用他人慣用的方法來處理自己的問題。
不嘗試，新的解決方法就不會出現。

我們看到這個房子時，她只是隔間已確定的胚屋，這樣的屋況使我有機會選擇室內建材。我依自己喜好的特質──「耐用」，來決定各種細項設備。只有能用很久的東西，才能滿足我對「不變」的安全感。

我很滿意這個房子的隔間，第一層位於大樓的三樓，一邊有客餐廳，廳前連著一個不算小的陽台，樓面的另一邊則分成兩個房間，中間以一個衛浴分隔開來。廚房的大小留得恰到好處，右牆與陽台交接處開了一扇窗與一個門，因為向著東邊，晨光可以從陽台曬進廚房。更好的是，這房子每個空間都有窗戶，空氣流通、光線充足。

兩個房間中我留了大一點的當書房，另一間當客房。扣除玄關所用的面積，我們的客餐廳也不算小，又因為客廳部分挑高有整整兩層，空間感就比一個樓層的同面積更為寬敞。雖然，我並沒有刻意把廚房的牆面打掉以開放出更大的接連，但我也沒有在廚房與餐廳之間裝設門扉，這個小小的安排對於廚房與餐廳之間的利用非常有幫助。

連接兩個樓層的室內樓梯開在客廳與另兩個房間的交界，上樓的梯階在半樓處以一個平台轉折，再逆向而上半樓。因為估量我們將會在這裡養育兩個孩子的幼年期，為了安全起見，我決定四樓挑空的部分就不用欄杆作圍，而是築了半牆，牆的上緣再以實木收邊。這個空間做為起居室，也是家裡唯一有電視的地方。

起居室呈長方形，長邊從矮牆可以下望客廳，另一個短邊與長邊各有一個門通往主臥室與兩個孩子共用的房間。樓上這兩個房間都有陽台，所以，我就把洗衣間安排在孩子房間外面那個很大的陽台上。裝修時沒有忘記用泥作砌了洗衣台，此後洗衣曬衣都很方便。

這個家一直到二○○○年我們買了三樓鄰居的房子打通時，才又做了部分的整修；在此之前的十二年中，她一直是我們鍾愛的家，特別在離開台灣到異地生活的好些年裡，她都是孩子們寒暑假最期待回台灣的理由之一，她使我們感到特別安全。

隨著時間流逝與裝修風格年年的改變，可安慰的是，這個房子並沒有給人過時陳舊的感覺，所以在連通另一戶時也無需太大的變動。我相信這與我早早就體會到前段所說的「變與不變」有很大的關係。大概說來，凡能不變的條件，質材都要經得起時間的考驗，顏色經得起久看不膩；而需要變的物品，就不能在想變時會產生丟掉可惜、留又過時的遺憾。也是從那時候開始，我從不買很有時尚感的裝飾品或傢俱，也絕不受流行的裝修風格所影響。衣服要淘汰算容易，裝修要換樣可是大事一件，盡可能不要做會讓自己懊惱的決定。

以工作來說，因為已經有過餐廳重整的經驗，所以我對這個家的裝修心情是篤定的，不同的只是家與商業餐廳的功能並不一樣。但我從小對於一個家庭的配置與功能很熟悉，所以動手設計一個家就像要去走一條熟悉的路，並不害怕。

在這個房子裡，最讓我們費心的只是空調的問題。二十幾年前，因為受限於窗型冷氣，許多樓中樓都有冷房死角，我一開始就想解決這個問題，不讓起居室在夏天面臨悶熱的挑戰，所以尋找了很多廠商，最後決定使用當時居家還很少人選擇的中央空調。兩台上吹型的室內機得落座在地上，機身很大，要如何修飾才是這場工作中比較大的挑戰。

我想了好幾種可能，最後決定用整座假的矮櫃把機身隱藏起來。冷氣有出風與迴風口，因此櫃子不能用整片密閉的門片。起居室比較休閒，以百葉處理櫃門沒有問題，但用相同的方法來處理客廳味道可能不對，幾度思索之後，我只在上面的一小部分開了百葉口，其下還是以實木來完成。

這是一個很不錯的嘗試，至少我已經知道，在裝修上看到了問題不能放著不解決，一定要盡力思考，試著找到最理想的兼顧之方，千萬不要只套用他人慣用的方法來處理自己的問題。如果不嘗試，新的解決方法就不會出現。

在這個房子裡，我勇敢地打破一般人在裝修上沿用的觀念，除了冷氣之外還有燈光的安排與落地窗的改變。對於光的供應與控制權，我一直都是敏感的，而窗戶、或是做為門的落地窗，我更是看得比什麼都重要。我希望能在之後的篇章與照片中，繼續與大家分享在這部分不斷增長的經驗。

凡能不變的條件，質材都要經得起時間的考驗，顏色經得起久看不膩；
而需要變的物品，就不能在想變時會產生丟掉可惜、留又過時的遺憾。

對於「磚」，我是既熟悉又緬懷的。因為我是磚廠的女兒，
說不定，對於磚的情感使我因此更想善用磚來填滿我對「不變」的想望。
我想要用磚來完成不要因為常常使用就會被磨蝕的角角落落，
在砌磚疊影之間，存留住生活的喜怒哀樂，吸納所有的語聲笑意。

磚廠的女兒（一）　｜再說「不變」｜

在〈變與不變〉這一章的故事中，我相信讀者已經初步了解我個人對於「舊而不厭」的
期待。我想為空間找到某些裝修的元素來證明天地可長久的安全感，因為，「耐」是空
間美學的一種基礎。所以，為了更深入地說明我對於「耐用」或「不變」在裝修上的實
際運用，我把我的裝修故事先跳到二〇〇九年的春天，也方便讀者先透過施工所留的照
片進入我的想法。

這一場工作如果用「從天上掉下的禮物」（或任務）來形容，應該不算太誇張。因為，
我只有兩天的時間能設計所有的配置，並且決定大部分室內的建材。她是我第二十四場
的裝修，也是我很滿意的一份成果；在這個工作室中，我大量地運用磚塊，投射我對於
「不變與堅固」的情感。

一扇好看的窗，開啓關鍵的相遇

記得大概是在二〇〇九年二月，大女兒幾次跟我提起她有一個學生很喜歡三峽的環境，
幾度看屋後，似乎就要下定決心買下一個裝潢屋，女兒問我：「媽媽可以去幫忙看看，

給她一點意見嗎？」而我心有餘、力不足，雖答應了，卻毫無行動。又過了一個禮拜，我覺得這樣對孩子敷衍了事實在過意不去，於是決定把早上的工作稍挪往後，走到附近她們所說的那個裝潢屋去看看。

對於建築或裝修，我並沒有特別偏好的風格，但走進一個屋子的直覺卻通常是準確的。我們對空間的印象大概只有從第一眼覺得驚喜，多看幾次後就漸漸平淡的趨緩，而少有從討厭翻轉到非常喜歡的狀況。我對這個裝修屋的直覺就不夠好。隔間很複雜，固定裝飾特別多，流蘇、屏風、隔牆櫃到處阻擋卻沒有趣味，使得本可保留的通暢感也一一被攔截了。說起來這屋子並非自然條件的採光不夠好，卻因裝修之後而顯得陰暗了。

我心想，如果只是直接去跟女兒的學生說「再考慮吧！」她不知道有多失望，但如能幫她找到預算之內更好的替代方案，這樣要勸人打消念頭比較容易開口。這單純的一念，促使我走到離家兩個街距的一棟大樓去，也因此在無意中找到了非常適合自己做為工作室的空間。此後，我每想起這件事，總戲稱這是一個「好心有好報」的故事。

那時候，我搬到三峽已過完兩個整年，但因工作實在忙，幾乎只往來於家裡、店裡，或直接驅車去台北與高鐵站、機場，對於整個社區的生活，我反而是非常陌生的。不敢相信，在一個地方住了這麼一段時間，我竟不曾在附近走走。那一天開車這裡、那裡為別人找房子時，竟讓我有一種出門小旅行的興奮之情，心裡隨著車子所抵之地浮現了「喔！原來社區有這棟房子、那家商店；這裡有一棵大樹、那裡有一個小公園」的驚訝。

就在車過一個轉角處時，一向對窗形很敏感的我，突然請先生停車，好讓我看看這個房子。這十幾年來台灣新住宅的大樓，窗戶很少開得好看，但這個房子的窗戶卻引我想停留一下。之前做為銷售處的空間，此時正掛著招租的布條，我純粹好奇地打了電話過去，沒想到遇見一個比我更好奇的售屋小姐。那個星期六的下午，就在種種的巧合之下，我們買下了後來成為我工作室的空間，並在又隔一日之後的星期一早上，開始進行裝修。「馬不停蹄」應該很適合用來形容我當時的行動與心境。

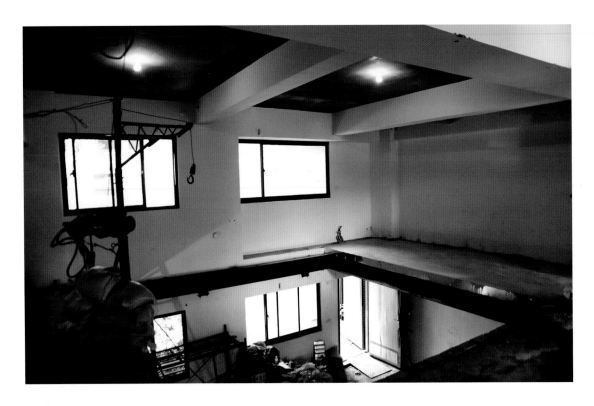

充滿潛力的空間原貌，讓人一見鍾情

時間之所以如此緊迫，是因為這兩個面對中庭花園的樓中樓已是最後餘屋。為了更吸引買方，代銷公司所請的工班正在做最後的加層，準備把樓中樓改成兩層樓，好讓買方可使用的室內面積更大。所以，我與工作室第一次見面時，她是一個完全沒有隔間，樓地板正推了一半，樓梯在另一個方向的空間，那披頭散髮、形貌零亂的模樣足以嚇壞一些人。但，就在踏門而入的那一刻，我已完全領略到她的姣好，我一眼就已知道，這個空間如果在我的手上，我將要在哪裡起牆、哪裡造壁，如何退、與如何進了。

我問帶看的小姐，這已經隔起的部分樓板是否可以再度打開？在他們的計畫中，這個屋子又將以什麼樣的屋況推出？會有哪些配備？她告訴我，因為這兩天剛好是假日，星期一樓地板就會繼續封起，變成的兩個整樓會有六房兩廳。我又問，如果我在星期一之前買下，是否就能以我的需要來繼續施工？

這個問題最後由工地主任回答成交的條件：如果我能在隔天與工班見面，說明所有的水電配置與隔間、決定要與不要的建材，讓他們比對先前的計畫先計算增減的成本，估價結果如果雙方也都滿意，簽約完成後，星期一就可以照著我的方向轉彎，但施工日期不能再延。也就

是說，如果我有本事在星期一之前完成設計，就照著我的方案來，否則，他們就以原先的計畫繼續施工。

想起來，這相遇是多麼關鍵的一天！只要再晚幾天，地板封起來了，她已不是那種突筋露骨，這裡一根管路、那裡一片斷牆，充滿潛力的原貌，那我的想像可能無法立即重疊於這個空間之上，我或許不會對她一見鍾情。

兩天拍板定案，一切從「打樣」開始

那天離開之後的一個小時，我與先生又回到工地拍了幾張照片，也要了一張平面簡圖。回家在電腦上讀出照片後，我印出幾張不同角度的照片，參照著平面圖，一如往常，開始天馬行空地隨手畫出我的構想。兩個小時後，我覺得自己準備好了，隔天與工班見面時，應可說明我的需要。我所提出的要求如下：

泥作部分：

1. 拿掉二樓部分樓地板，加大挑空的部分。

2. 地板保留建設公司所提供的建材，馬桶留兩個給一樓，其餘廚衛浴設備全部取消；但一樓新隔出的兩個洗手間，牆面留用建設公司提供的壁磚，地磚不要。

3. 因為在現場看到很多磚頭，我希望一、二樓所有的隔間都以磚頭施作，砌磚之後，先上防水層再上白水泥。每一個隔間的開口都會是拱形，滾邊依開口的大小決定粗細，這部分我會現場說明。計算之下，共有11面磚牆，拱形開口從220公分到90公分不等共7個。

4. 除了隔間之外，建設公司再提供我14條50公分寬、250或280公分高的磚牆，施作於我所指定的位置。

5. 打掉原本的水泥造樓梯，並以鋼構龍骨梯移位到我重新指定的位置。

6. 樓中樓地板挑空的外圍不砌牆，以烤漆粗鐵件作圍。

水電部分：

1. 一樓所有的出入水口改位，牽線或埋管到指定的新標位置。

2. 新增一個洗手間。

3. 二樓衛浴室出入水口改位置。

4. 增加配合空調所需要的供電口。

5. 依照未來需要的設備重新計算總電量。

星期日，我們與泥作、水電先生經過了將近四個小時有效率的討論之後，建設公司依我所提出的施工要求進行內部討論。在我最喜歡的黃昏，天色將暗未暗的時候，買賣成交了。建設公司願意負責初步的泥作與水電施工，如果我與原工班合作愉快，也可由他們繼續完成我所設計的精裝修部分，費用由我們與工班協商。

星期一，我們同時進行房屋買賣初約後的各項手續，並與工班開始新的合作；一切就從「打樣」開始。相信，這也是工班初次與一個完全沒有詳細尺寸圖，只說明想法的人合作。我不只沒有圖，還整天在工地打轉，現場調整尺寸。

當時大家都很納悶，這個人與室內裝修到底有什麼關係。如果說她有背景，為什麼連一張名片或一個頭銜都端不出來；要說是個外行，說的話並不十分外行，也真的指導現場的工作。但，我也聽說工人紛紛在笑談：「這女的八成是瘋了，叫我們在二樓牆面立10條磚牆，一樓圍4條，大大小小的位置與尺寸，還要完全按她的標示，問她要做什麼，又說不清楚，這麼多磚牆，真的能看嗎？」

以磚取穩，也取砌磚所成的疊影之美

工地的工人、大樓管理與代銷公司的工作人員，還有住戶經過時，看著由磚塊慢慢改變的空間，大家都好奇我的想法，連磁磚公司的年輕老闆娘都打電話來問：「老老闆娘說，八成是訂錯貨了，怎麼可能會要用這麼多白水泥？」

這是我頭一次在每一個隔間讓「磚頭」做為牆面質地的主角，

直接把磚的凹凸做為施作的重點。

我想為空間找到某些裝修的元素，來證明天地可長久的安全感，

因為，「耐」是空間美學的一種基礎——無論是「耐用」或「耐看」。

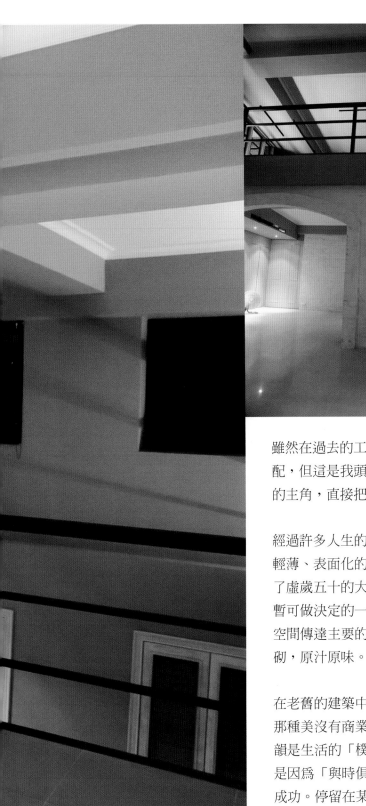

雖然在過去的工地中，我也曾好幾次使用過磚做為其中的搭配，但這是我頭一次在每一個隔間讓「磚頭」做為牆面質地的主角，直接把磚的凹凸當成施作的重點。

經過許多人生的歷練之後，我一方面看到裝修材料不斷地往輕薄、表面化的方向改變，另一方面，自己的年齡一邁而進了虛歲五十的大關。中年對於扎實與穩固的眷戀，使我在短暫可做決定的一天當中，已想好要如何善用「磚」來為這個空間傳達主要的訊息。我要磚的「穩」，但我卻不要新磚新砌，原汁原味。

在老舊的建築中看到歷經風吹雨打的紅磚牆總是美的，因為那種美沒有商業裝修中為了結集味道的速成意念，它美的底韻是生活的「樸」。我常想，物舊而仍美得動人心弦，大概是因為「與時俱存」。堆疊仿古之物以營造舊氣氛，很少能成功。停留在某一個時代的氛圍，豈是幾張舊海報、舊桌椅或放著的老歌就能被了解的實貌或勾起的感動？

所以，我也不考慮讓才出窯、未經風霜，也永遠沒有機會日曝雨淋的室內用紅磚直接呈現。我要取它堅固的印象所集結出的氣氛，也取砌磚所成的疊影之美。磚與磚的接面有自然的不平整，因此，所砌的牆反射光線的條件就比一面刷平的牆要更好了。

磚是童年的回憶，也是感恩父母的紀念

對於「磚」，我是既熟悉又緬懷的。因為我是磚廠的女兒，說不定，對於磚的情感使我因此更想善用磚，想用它來填滿我對「不變」的想望。我想要用磚來完成一些不要因為常常使用就會被磨蝕的角角落落，在砌磚疊影之間，存留住生活的喜怒哀樂，吸納所有的語聲笑意。

母親生我之前，爺爺把一個從他人手中買來的磚窯交由她去經營，當時，這對只能文還不能武的母親來說，自然是辛苦得不得了的工作。三十歲的母親，除了親自照養三個各差一歲的孩子、肚裡懷著我，每天還要往來於成功鎮上、父親學校的宿舍和位於麒麟的磚工廠。我的胎教大概就是母親在身心俱疲的工作之下仍然勇氣百倍，所以出生屬牛的我，也就天生有了牛的耐勞之體與母親的負責之心。

當我把一塊塊磚安排到自己的工作室之時，那由土壓成塊、晾曬入窯，等著勻火燒成氣候的製磚過程，時刻提醒了我童年最深刻的辛勞之憶。一塊磚用於室內裝修，對於他人或只是建材的選擇，對於我，延磚入室卻有永留回憶與感謝父母的實質紀念。

記得小學五年級時，母親已准許我分擔她許多重要的工作，跑銀行、接來電訂貨的訊息、打掃、烹飪……我深入父母辛苦的工作中，去體會一個家庭互助的情感。父母親沒有要我們成為只能接受愛的孩子，他們也允許我們盡力去展示愛人的能力，用愛的付出來充電愛的裝備與愛的吸收，而這正是我的工作室所要完成的任務之一。

從小，我深入父母辛苦的工作中，去體會一個家庭互助的情感，
父母親沒有要我們成為只能接受愛的孩子，
他們也允許我們盡力去展示愛人的能力，用愛的付出充電愛的裝備與愛的吸收。

Thinking and Doing 1

選材要以現場的測試為基準

我對地磚、壁磚或馬賽克鋪設時的間距很
敏感。在磁磚店，我通常只會做初步的選
擇，把選定的磚拿到現場仔細看過，再做
最後的決定。選材不是以單一的條件或喜
好定奪，而是預估這個質材到了現場是否
能與期待相接近。而間距與排列的方法也
會改變結果，所以，我永遠都會在施作當
天全程跟班，隨時做出調整。

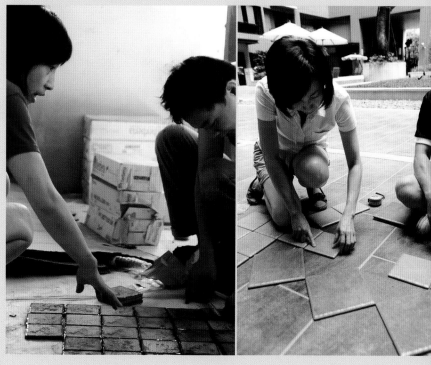

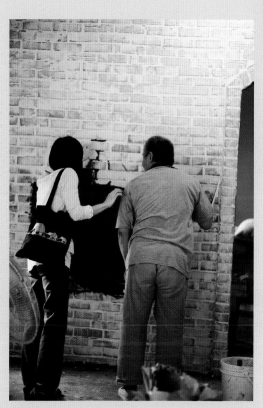

Thinking and Doing 2

「自然」地露出磚痕反而最難

第一道牆要上白水泥時，工班沒有太大的把握，我要他們薄薄地
先上一層，盡量自然一點，把抹刀放輕一點，不要把水泥壓得太
密、塗得太厚。工班聽完我這一大堆交代後，譏諷地說：「去找
個生手來吧！哪有法度。」

他們這樣說並沒有錯，我在教小小孩時，看到小朋友寫的字這麼
可愛，才知道「童童體」有多麼矯揉造作，越想自然就越是不自
然。已習慣了牆面一定要盡量抹平的工班已無法「自然」地露出
磚痕，這等於要他們造作。還好，我已想到這種可能，所以先讓
他們以洗手間那道牆做實驗，取得共識後再前進。

Thinking and Doing 3

彼此配合才能壓縮裝修的時間

我是以「各項工作最後一起完成」的考慮來做安排準備的，這也是我的工地進度特別快的原因。就像左下方這張照片，工地還一片混亂時，我已請窗簾公司進來量尺寸了，因為我知道窗簾通常需要兩週以上的工作期，如果等所有工作做完再量，就要為窗簾再等上兩週才能真正完工。一場工作做完再一場，是沒完沒了的工期，也是裝修工程費時越來越長的原因之一，這並非都是為了出細活而有的慢工，但很少人願意細談這些問題。

我對尺寸的理解與掌握都算清楚，並不依賴專業給我建議。我會主動要求廠商該注意哪些部分，所以我可以在一片混亂中進行「在自己心中並不零亂」的工作。不過，這也是各工班非常討厭的工作方式。仔細想想，誰不希望工作能以自己最舒服方便的方式來進行？但這樣的堅持所造成的成本問題誰來負擔？彼此配合以壓縮裝修的時間，是我在每一種工作中的態度，也是我對台灣裝修發展的期待。

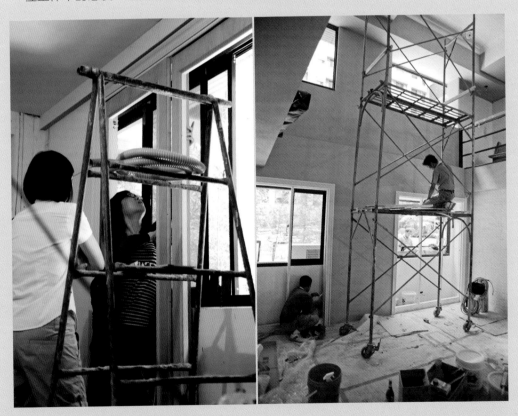

隨著年紀漸長，我對「柔軟」與「堅硬」的辨識也越來越敏感。

看著那幾道用磚築起的出入口，我想我是在尋找屬於自己歡喜的柔軟。

磚的線條雖方硬，但用磚築起的牆得靠水泥砂黏疊、無法筆直，柔軟的感覺於是自然散發。

我奇怪建材的溫和竟與性格的溫和有異曲同工之妙，常被錯識於一眼所感的認知。

磚廠的女兒（二）　　|「該」字底下的功課|

磚的視覺與觸感，帶來安靜的自然力

我之所以需要一個工作室，是因為當我把 Bitbit Café 改成教室後，經常有人以為我們還是一個開放的餐廳，漸漸地，「進來看看」變成了上課時的打擾，「不讓人看」又變成不被體諒的無禮拒絕。我雖早已萌生找個工作室的想法，卻苦無時間付諸行動。在無意中得到一個喜歡的空間之後，我的設計自然是完全放在中年全心投入的教學目標上：

我希望有一個能使學員安心專注，讓我把持家經驗與教養熱情一起傳送出去的地方；

我希望這個空間不要隨便得像個家改成的教室，但也不要帶有商業或訓練場的氣氛；

我希望學員們來到這個地方，能自然地靜下來，同時相信來到這個空間裡的人，即使陌生也很和善、很真誠。

我所希望的這一切，如果都由我以語言來告知，就真的只是「希望」，而不是一種能量。但願，我所設計的空間能幫我撫慰、愛護、歡迎他們。

我們常說，心靜自然涼，但以另一種角度來說，「涼」也能自然地引起「靜」的心態，我相信「磚」在視覺與觸感上的優勢，會幫助我找到安靜的自然力。

雖說是一眼就知道自己能把她設計成什麼樣子，但也跟我所經歷的每一場工作一樣，過程中難免會有深陷自我疑惑的階段。例如，當紅磚大量地從不同方向平地而起之後，當然就起了阻擋光源的作用。偏偏那幾天，又逢天陰下雨，自然光變弱了，而本已凝重的紅磚也因吸水（砌磚施作前得淋濕磚頭）而更顯沉重。那幾天，每到黃昏，我也一度懷疑自己是否因為倉促而做下了不夠好的決定！

但多次處理顏色的經驗，使我終能克服不禁產生的自我懷疑（請見第二部〈顏色〉），我延用自己經常在工作中放鬆心情的方法——暫時離開現場。我告訴自己，這些牆在一開始就已被設定為白色，這一個階段的濃烈不應該阻礙我的感受。這會影響我為其他部分做搭配的設想，只要離開一下，我就能撿回信心。

我想要有一個可以使學員感到安心專注，

讓我把持家的經驗與教養的熱情一起傳送出去的地方；

我希望學員們來到這裡，能自然地靜下來，

同時相信來到這個空間裡的人，即使陌生也很和善、很真誠。

但願，我所設計的空間能幫我撫慰、愛護、歡迎他們。

空間並不像照片的呈現，

能把收納形象者的眼光限制在某一個範圍，有如照片的格放或剪裁，

所以，「比例」要以每一個施作現場的總景觀爲基礎。

比起任何只強調黃金比例的規則，我更信任自己眼睛所見到的美。

空間的困難與迷人，都在於它的「不能限制」

隔間都順利完成之後，拱形開口的滾邊是我與工班協調的另一個大問題。無論衣服或建築，滾邊當然既有裝飾也有加強堅固的作用，但也一如衣服的滾邊，粗細是各有味道的，設計的人要預想它的效果。

要讓工班了解我的思考，並不是經常都很順利。他們受到「一般人都這麼做」的「眼光」與「施作最方便」的工法所限制，對於比例，總是依「規則」而來。這些規則我都不反對，但我認爲還有一個更重要的規則沒有被提過：「比例」要以每一個施作現場的總景觀爲基礎。所以，比起任何只強調黃金比例的規則，我更信任自己眼睛所見到的美。因爲，空間不是照片呈現，不能把收納形象者的眼光限制在某一個範圍，有如照片的格放或剪裁。空間的困難與迷人，同時都在於這「不能限制」，所以，很少有照片能眞正傳達出空間眞實的美，但也有很多空間照片是親臨不如覽照。

雖不能「限制」身處空間者的視野，在空間的設計中，人卻能主動拋出「吸引」的訊息。所以，如果想要突破，想要「軟性限制」進入空間者的眼光所及，最自然的方法並非是「堵」而是「奪」，用巧妙的方式吸引住目光，使視線集中而不散亂。好幾個拱門的開口自然是工作室重要的目光所集，因此我很注意滾邊的粗細配不配得上開口的大小。大開口並不是不能配細滾邊，但我想以較糙質的感覺來忽略現代成屋的單薄之意，所以，我要造成的印象就不是「隱」而是「顯」。

但磚塊交丁收尾之後，長邊已變成厚度，凸露的只剩短邊，這看似無可奈何的問題還是應該解決。我非常耐心地拜託工班，再切半塊磚，把邊加厚一層。等這粗的滾邊做好了，氣勢就大不相同，眞的比原來好看太多！我雖然高興，卻也不敢太動聲色，只把陳先生拖到門的遠處，邀他仔細端詳，再試問，可覺得這比原來好看得多？陳先生笑了，頭還沒點完，我已指著烘焙室做好的單層滾邊說：「那就麻煩這邊也再加一圈了！」

只見陳先生把手往頭上一拍，十分懊惱剛剛一不小心的眞心回話；但他拍完頭之後的笑，卻

要說服工班用新的眼光或作法進行嘗試，一點都不容易。
還好，我有自己的方法，盡量不用態度或語言上的堅持，
而是用其他材料做比喻，造成「眼見爲實」的優勢。

一點都沒有違背自己對於美的忠誠。他或許覺得上了我設的陷阱，我卻覺得自己只是把他騙回他已遺忘了的路──「愛心的匠意，則傑作在望」。

我用於滾邊加厚的方法，非常類似於我們在石板或傢俱木料常用的「假厚」，這就是以「後添」的局部，來塑造材料原本的不足，或工法未能一次照顧到的細處，當然是一種利用錯覺的裝飾法，但如果用得好，效果通常不錯。我說「用得好」的意思，是指要添得合理，做得細緻。

「會刨柴魚，就會刨木頭」── 生活即是工法

自從那道滾邊之後，陳先生似乎了解我不只不算一個「外行人」，對於工法，聽聽我的意見也不錯，所以，他變得常常會跟我商量更小的細節。在我們隔出玄關，再爲那較圓、較窄的開口上滾邊時，陳先生主動問我那磚該怎麼放才會更好看。我跟他解釋我的想法：對於施作的疑問，我們並無需直接切磚來實驗，只要撕一張紙來擺放，就能想像它合不合理。長方磚要圍成圓形，不該取對角切，如果造成直角三角形，磚就顯得生硬，以等腰三角形的切法削去兩邊，一定會更好看。

我有這樣的想法，並不是因爲看過別人如此施作、或看過哪本書上這樣寫，我是用披薩的切法來想的。我從背包中拿出筆記本，隨手用紙撕下自己的建議，圍給陳先生看。有趣的是，雖然他似乎也同意我這個想法，但眞正施作時，卻還對自己的舊作法無法釋懷，所以現在這門框有一邊還是磚頭斜角對切所接成的外緣。

說服工班用新的眼光或新的作法進行嘗試一點都不容易，還好，我有自己的方法，盡量不用態度或語言上的堅持，而是用其他材料做比喻，造成「眼見爲實」的優勢。

木工班進場後，也經常溝通困難。有時候，我覺得非常氣餒，感覺既費神、氣氛又差。我本來就不是看起來有權威的人，又不善於告知過去算起來還頗爲豐富的經驗，他們這樣否定

> 多數人以為的寬廣就是打通，
> 好像只要讓空間「開放」出來就會大，而大就是好。
> 這一次，我雖是造牆來擋，卻沒有減低寬廣感，
> 這些沒有相向、但能彼此聯絡的開口，增加了動線上的趣味，
> 使原本一眼盡收的空間不再那麼呆板，卻可以四通八達。

我，是我可以理解的。有一天，我跟木工班說，門片拼接的木條要「倒角」，倒的角度要夠大，他們既不耐煩又不屑地看著我，露出懶得搭理的態度。那時天陰，大家正要收工，工作燈照射下的四處，看起來落寞得很，我也恨不得工班趕快走，只要他們一走，我就要拿他們的刨刀自己把邊倒出來給他們看。我就不相信，我削不出自己要的那個角度。

果然，我做到了，那晚我把木條放在木工先生的工作桌上，等著他隔天一上工就可以看到。再見面時，木工先生沒有對此沉默，有點訝異地對我說：「妳連這個都會？」我笑答：「我會刨柴魚，就會刨木頭。」當天下午，我還拿了兩塊用削刀滾過邊、形狀柔圓的紅蘿蔔去給他看，帶點善意的「示威」。這些事情我是熟悉也夠理解的——如果小小的曲度能給食材添增形狀的美，同樣的工法當然也能柔和門板飾條的切線利邊，其中的陰影又能造成角度的變化。

開放、隱藏與機能，造就空間的驚喜變化

我覺得工作室值得一提的部分，除了我用磚的理由，還有我在一樓所創造的五個開口。這些牆與進出口增加了動線上的趣味，使原本一眼盡收的空間不再那麼呆板，也使一樓的空間可以四通八達。許多人共處時，有一種可以分隔開來各自工作的隱私感，但工作間又會有走動時不期而遇的小驚喜；也許，我可以形容這好像是同處一個空間卻有鄰居的感覺，不是過近，也不是太遠。

那些沒有相向，但能彼此聯絡的開口，是我為了打破隔間慣例所做的實驗。現代住屋的隔間只有整齊卻沒有趣味，牆都是直角相交，門也是許多長方形，而窗的開法更是莫名其妙（這不是罵人的話，而是「講不出有什麼特別好」的意思，但設計就是要取其「夠好」）。多數人覺得寬廣就是打通，好像只要讓空間「開放」出來就會大，而大就是好。這次，我雖是造牆來擋，卻沒有減低寬廣感，因為有幾個開口很大，而所有的開口都沒有門，所以牆與出入口並沒有浪費掉實際可用的空間。「沒有減低寬廣感」並不是我的自說自話，而是根據造訪

過工作室的人所估計的坪數來做結論，幾乎每一個人所感覺的都高於實際面積。

雖然因為挑空，在一樓就可以一眼看到二樓的存在，但如果上課不用到二樓，我就希望以最禮貌的方式謝絕上樓的參觀，所以，我把樓梯隱藏起來。建設公司本來要給的水泥梯不是我要的，等我把上樓的位置改變之後，梯就不再貼牆而上了，而是挨著面對後庭的一片玻璃窗，採光好極了。為了這自然的輕巧之感，我覺得水泥梯座配不上這些光，所以一開始就要求換成鐵件的龍骨梯。因為台東爸媽家的樓梯非常好走，所以，我一直都很注意階

要讓一個空間有足夠的彈性，除了設想得早，也要了解生活。
「機能」與「需要」是我設計任何空間時從來沒有離開過的思考基礎。

梯的寬度與高度，怎麼踩才會上樓輕快下樓自在，是需要好好研究一番的。

我在實地量了又量、算了又算，因為這段空間的長度無法排列下我認為最理想的階梯數，所以，我就在上下各製造了小平台來轉彎，把一個平台切成兩個三角，讓梯數能增加，這樣每一梯的高度就可以減一點，使提步變得更輕鬆。有時我匆忙之間快速上下樓，會有一種音樂的感覺，好像用雙腳在敲鐵琴。

為了使這道梯更不受那些無法更換的鋁門窗所拖累，我在梯與窗之間又用磚砌起一道40公分的平台。而這道樓梯面對餐廳的部分被一道局部的中央磚牆擋起來了，但擋得若隱若現，因為我還要利用梯下的空間，也還要對它的「隱」或「現」有主控權，所以牆的兩邊上的是與牆同高的大拉門。

雖然在設計隔間時，我並沒有以居住為思考，但我知道，如果有一天，我要把她的功能轉而成為一個「家」的時候，也不會有太多需要改變的地方。要讓一個空間有足夠的彈性，除了設想得早，也要了解生活。「機能」與「需要」是我設計任何空間時從來沒有離開過的思考基礎。而從我自己變化多端的「生活前科」來看，我也應該要想好種種可能，以對付生活中的善變；誰知道哪天心血來潮，我不會想要以此為家呢？屆時，我只要更動一些傢俱，她也可以是一個很舒服的窩。

「該」字底下的功課，才是永遠的目標

動工滿一個月後，本來帶點嘲諷的人，似乎不再笑我了，他們雖然還沒有說「漂亮！」，但已開始語帶期待地猜測，或直接說「很不錯」、「好像很壯觀」。疑惑也有它的趣味，在我的想像化為真實之前，因為沒有圖面可供任何人參考，所以有了話題供他們取樂。

木工進場後的一個星期，小女兒Pony從學校回來了，她在我的口述下，用描圖紙畫了幾張圖，把我的意思從抽象轉為具象，也讓工班能更了解我的要求。尺寸圖並不難，但尺寸圖無

法提供「味道」。Pony的圖在工班與我之間搭起了更好的橋樑，我把圖襯在印出的照片之上，邀請他們進入我的想像。

隨著年紀越來越大，我對「柔軟」與「堅硬」的辨識也越來越敏感。看著那幾道用磚築起的出入口，我想我是在尋找屬於自己歡喜的柔軟。磚的線條雖是方而硬，但是用磚築起的牆得靠水泥砂黏疊、無法筆直，這柔軟的感覺於是自然散發。我奇怪建材的溫和竟與性格的溫和有異曲同工之妙，常被錯識於一眼所感的認知。

同樣一種建材，裁切與排列的規劃不同、黏貼的工法不同，最後呈現的感覺也會有軟硬的不同。我經常跟工班說明這些小小的想法，起先大家會笑，做好之後，終於同意我先前的顧慮是對的。

這場工作在整整兩個月後順利退場，我相信這速度遠超過大家的預期。每一天，我們的努力都沒有白費，而我最感到欣慰的，是陳先生在完工後笑著對我說的一句話：「蔡老師，水啦！該粗的粗，該細的細。」

他一定不知道，「水」不是我對自己設計空間唯一的期待，那「該」字底下的許多功課才是我的目標。

Thinking and Doing

【原貌→想像→實現】三部曲

我與女兒討論我的想法，我喜歡她信筆
替我畫下的圖，以下的幾處地方，剛好
給大家一些參考。在每一個空間的三件
式圖組中，第一張都是工地的原貌；第
二張是以描圖紙襯上照片所畫的草圖；
第三張就是工程完成時的樣貌。

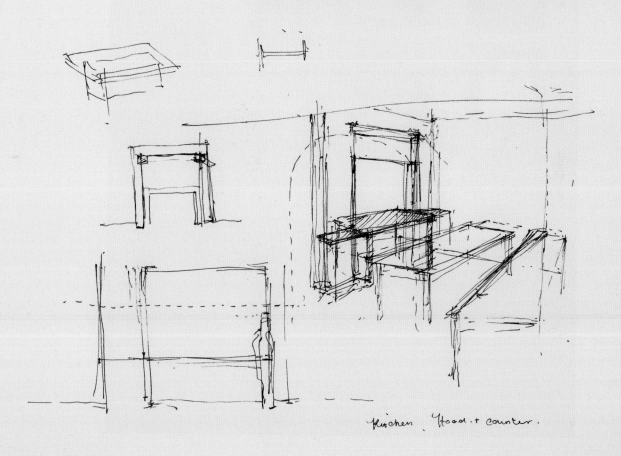

kitchen. Hood.+ counter.

——— Space 1

二樓的角落有個不大不小的窗戶，如果以現狀存在，既不出色也沒有多大的實際作用，因為旁邊已有整片落地窗可採光或通風，但如果封起來，原本的牆就成了一整面單調的壁。這種小窗常出現在新建築的廚房裡，它的尷尬是裝修前看不到的，但裝修後一定會顯出味道的隔閡，成為一蓊未經收束整理的裝修缺點，因為窗框很醜，大小也很奇怪。

我決定加寬木窗，來改變它給人的印象，使一個橫向小窗變成一整扇雙開的對窗。當時，我想像著如果外加的木窗用鏡子來代替玻璃，這樣，它從琴房出口借景而來的錯覺就可以跟窗外那不到1/8的真正自然光與綠景合而為一。這個角落我稱她為Pony角，是專門為小女兒所留的，她做模型或畫圖時，可以專用這張桌子。

從照片與圖的對照中，可以看到我在落地窗與小窗之間多造了一個假柱。這個假柱是用木工而非泥作，用意在打斷牆面原有的連結，使這個桌子在開放中也有完整獨立的感覺。這個假柱的厚度是以落地窗左邊的柱子為準，因此，落地窗與書桌都能左右平衡，有所倚靠。

Space 2

裝修工作室之前，我完成過好多種書架的作法，包括整牆的
實木書架或以系統傢俱來完成一個大的書房。但我始終不滿
意這些質材最終散發出來與書籍的關係。這次在工作室中，
我試著以磚、鐵件和實木板來跟書的收納做結合，這四者其
實有一個共通的特點，就是物質與精神上的耐久。

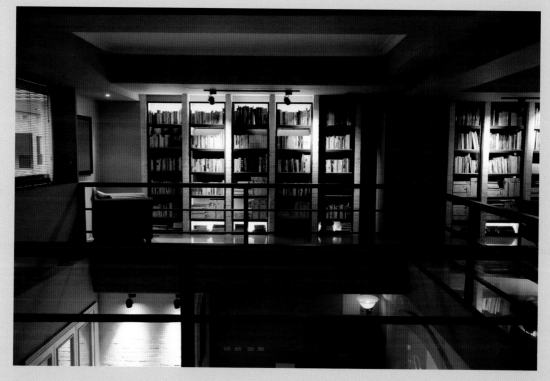

—— Space **3**

這個工作室的功能之一是烹飪教學，而教導熱處理的理想狀況是，我可以與學員「面對面」來觀察他們的所學，所以，我把爐台的空間設計為兩面可以站立的動線，同時也改變了原窗戶的格式。但為了要與大樓的外觀一致，窗的顏色在工廠就已烤成內外不同。綠化過後的廚房，是大小學員都非常喜歡的角落。

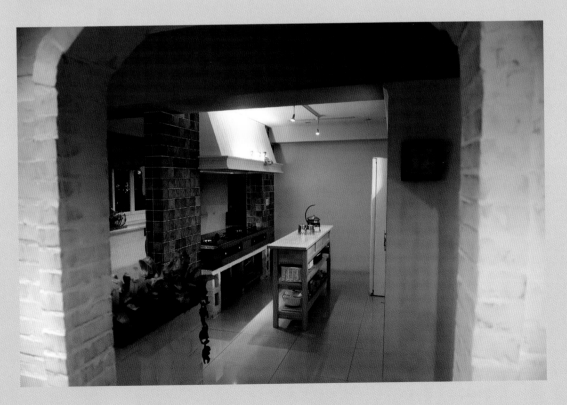

有機會為父母親設計並打點老年的家，我的心是非常珍惜、感謝的。
我想規劃出一個穩重、完整、優雅的居處，但願這個空間能輝映我父母的暮年澄光，
使我們接下的兩代在聚集時，記得我們有重視生活品質的父母祖輩，
自己也因此要加油，一代好過一代。

打造反哺之屋　│父母親的家│

「我心目中的豪宅，就是『好宅』！」

工作室之後，我再度運用大量磚塊完成的空間是位於高雄，父母親現今的養老居所。說起來，這也是另一個不可思議的裝修故事。

二〇〇八年回台灣，決定從台南北遷至三峽居住，雖是幾分鐘之內的決定，但這衝動的推手，其實是從小與我最親近的二哥。如果不是因為他的介紹，我不會主動去探訪才剛在造鎮的三峽，因為我們自從童年就聚少離多，中年能比鄰而居就成了人生大夢。

那時，二哥已在三峽的一棟大樓買下兩戶後陽台相接連的房子，準備一戶給爸媽北上時住，另一戶自己用。但當我也在同一棟大樓買下現今自己的住屋，準備與他為鄰後，哥哥卻開始在高雄拓展他南部的事業，從此神龍見首不見尾地南北跑，我們兄妹不常在大樓碰見，卻偶而會在高鐵上遇到。中年之後想要接續童年手足相依的夢想，顯然還是難以實現的，這讓父母離開台東老家，北遷與我們就近一起生活的希望，更加渺茫。

爸媽曾經來二哥幫他們安置的新居試住過幾次，不習慣的理由很簡單：我們都很忙，
而他們在此地也沒有自己親近的朋友，要愉快地好好住下來實在不容易。在台東，他
們的居所雖已多年但很舒服，獨門獨院、簡靜安居，有自己的老朋友與熟悉的生活機
能。爸媽雖然都已過八十了，但進出還是自己開車，不過，也就是經常想到開車的總
總危險，又有幾次病急無人照料的經驗，哥哥與我都覺得，只要有更適當的機會，還
是要勸他們離開台東。

就在我還在台南裝修中醫診所的一個晚上，哥哥打電話給我，很神秘地說：「妳明天
早上來高雄一趟，我買了一個房子，交給妳，完全按照妳的想法去弄，我覺得應該會
很不錯。不過妳先不要跟娘說，她會罵我，等完全弄好了，再讓他們知道。」

我是家中的老么，也是唯一年紀與前三個手足稍有差距的小妹妹，從小就很容易被兄
姐要求守密。但沒有一次例外，他們的秘密，永遠都是自己先洩露出去，再由母親說
給我聽，或問我知不知道。

這個房子也一樣，我雖然看過了卻沒有洩露任何訊息給媽媽，媽媽雖然自己聽哥哥說
了，卻沒辦法趕到高雄看房子，這使她更憂心忡忡，想著我們這對天馬行空的兄妹，
不知道又在搞什麼蛋了（小時候想必時常讓她煩惱，例如哥哥會帶著我逃鋼琴課去看
電影，因此長大之後，就對我們的合作更加疑心重重。）媽媽問我：這麼大（一百多
坪）、這麼舊（二十幾年）的房子好嗎？你哥哥到底買那房子要做什麼啊！……我可
以想像電話那頭母親的臉有多憂愁，畢竟買房子不是小事。

憑良心說，大概很少人會喜歡這個房子售出給哥哥時的模樣，也因為如此，我不能不
佩服他的慧眼獨具，或其實該說，是他的「心血來潮」呢？據說，他是一個人去吃
牛排很無聊，看到招貼要賣的單張立刻聯絡仲介，幾次帶看之後，沒跟任何人商量就
決定買下了。所以，當我看到這個屋子的時候，她已經屬於哥哥了。哥哥直接把任務
交給我，用的是他慣有的語氣，有點獨斷又有點幽默：「妳有把握把她變成一個豪宅

吧?!」沉吟片刻後又說：「我心目中的豪宅，就是『好宅』！」我亦喜亦憂地點點頭，決定全力以赴。

在大方的格局中，凝聚家人相處的情感

雖然我因為台南的幾場裝修而常住飯店，台北的課程也因此不能正常開設，實在好想結束這樣的生活，卻緊接著就受了哥哥的委託。既是為父母親所做的事，我怎能不樂意效勞。更何況，那個房子實在也有非常迷人的條件，地點親水，每個窗外的綠意堪稱為樹海，是一個地點、方向和樓高條件都得俱足才能擁有的景觀，光以設計的魅力來說，要得到改建這個舊屋的機會，也是天上掉下來的禮物。

因為南北跑，時間總是受限，而我與南部負責施工的尤先生又都很忙，最後只找到一個黃昏去看現場。討論當中，天色已全暗了下來，因此，這一場的第一次打樣，有的地方是打著手電筒進行的。

我沒有接受尤先生所提，把很大的起居室劃出空間做影音娛樂室的建議。我只想把這近100實坪的室內空間，規劃成一個穩重、完整、優雅的居處，但願這個空間能輝映我父母的暮年澄光，使我們接下的兩代在聚集時，記得我們有重視生活品質的父母祖輩，自己也因此要加油，一代好過一代。

我也要在重新規劃時，一舉打破先前兩戶打通卻沒有修飾的痕跡。合併戶延用原本一戶的出入大門，在我看來是「以小入大」最失策的決定，門是一個房子的氣勢先導，為了麻煩而不處理這種問題，就等於自行捨棄「大方」的可能。

牆面上截出凹洞，再用圓形的轉角櫃加以修飾，
雖然讓房間減少了些許面積，但對走道來說就好玩許多了。
空間的趣味與韻味，就展現在這細節的巧思創想之間。

我打掉了兩戶門與門之間的局部牆面，決定再困難也要讓這房子有一個比例正確的出入口，跟一個台灣住屋最不重視的大玄關。我更希望這個房子不要一進門就看到窗外的美景，要使初訪的客人在通過玄關，都換完室內拖鞋、心情就定位之後，經過一個轉折才進入客廳。這時，他們的心情才合適於體會那片樹海在生活中出現所產生的驚喜之感。

這個玄關比一般房子所規劃的大很多，有鞋櫃與客人應該在玄關就掛起的外衣櫃。我非常介意客人把外套包包隨地放在客廳的感覺。

因為這是父母親的老年居家，也會是我們家人相聚時最重要的據點，我把廚房和餐廳的空間放到最大，以吻合我們家庭總是以飲食、以廚房為中心的生活方式。

在這個空間裡，我還做了第一次嘗試，希望能藉著不幽閉的隔間方式，讓洗衣台在必要的時候加入廚房的操作。如果三代相聚時，我們至少有十幾個人，而凝聚家人於廚房最好的方式並不是只有食物的引誘，還應該有足夠的操作區，大家都有所貢獻，相聚的氣氛自然回到童年我們總是一起做家事的情景。也因此，洗衣台的水槽我用的是廚房的品質，而不是洗衣間的模式。

「有趣一點」，是我對空間的基本希望

哥哥經常往來於台北、高雄，母親希望最大的主臥房還是留給哥哥嫂嫂，客廳和起居室於是做為左右兩大區的間隔。爸媽的臥室、兩個房間，分布在面河的左半部，開放式的書房則是臥室與客廳之間的轉圜區。爸爸非常需要上網與閱讀、查資料，他的活動範圍就是臥室與書房；而母親最重要的領地仍然是廚房，她是那裡的五星上將。

除了爸媽的臥室是套房之外，我把一個較大的浴室區重新規劃為一個淋浴室和另一個客用洗手間。一般的住家因為空間有限，總以兩套衛生設備為主，所以如有來客，還是要進入浴室才能上廁所。但浴室實在是一個隱私空間，難免有很多私人用品陳列其間，如果房子夠大，最好能規劃出一個單一用途的衛生間。

這個隔間，我認為是一個很成功的嘗試，為了避免讓兩個門平行排列，我犧牲了浴室的一點空間，製造了一個牆面，再讓門分立兩邊面對面。這個決定其實是很重要的，如果不是此處改變了動線，這個走廊上就會有四個門到處對看，另兩個是臥室的門。而一個走廊到處有門的規劃，在現代的新公寓中幾乎是避免不了的情況。

「有趣一點」還是我對空間的基本希望。為了處理一大間、一大間隔出後一定會出現直角牆面的問題，有幾面牆我故意截出了一個凹洞，再用圓形的轉角櫃修飾起來，雖然對房間來說少了90公分正方的面積，但對走道來說可就好玩許多了。

工人因為不知道我早已把轉角櫃買好才請他們如此砌牆，起先一直建議我不要這樣做，他們覺得又難看又不划算。現在，也許你可以從左頁的照片中做下你自己的判斷或以此想像，如果這面牆是用傳統凸出直角相接法，這個角落將會是什麼樣貌？

> 當坪數越大時，
> 通常地板的面積所顯現的部分就越大，
> 所以它在整個裝修上，
> 一定要兼具兩項幾乎同等重要的責任──實用與美感。

質樸渾厚的仿古地磚，映襯父母親的生活歷史

這一個空間的地板，我花了很多時間思考，也為此多次進出供應商的展示場尋找材料。我自己的家，除了玄關之外，都用超耐磨地板，因為廚房與起居室完全沒有隔開，所以廚房的底表也是以超耐磨地板鋪設。但這次，我不想要用木地板來鋪設連成一氣的餐廳與廚房。

父母親年紀大了，家裡並沒有相隨的傭人，我想為他們選擇一種使用上可以不要太費心的質材；又基於是老年的家，我覺得質樸渾厚才配得上他們的生活歷史，所以我用了幾塊不同的仿古地磚來搭配，有些拼色、有些一色到底，但整個屋子的地板還是統一在一個共同的基調之下，這樣就不會有眼花撩亂的感覺。

為什麼我要特地提一下地板的問題，是因為每一個房子的基本功能都相差不大，當坪數越大時，通常地板的面積所顯現的部分就越大，所以它在整個裝修上一定要兼具兩項幾乎同等重要的責任──實用與美感。當然，這並不是說小坪數的房子地板就不重要，但通常小坪數的房子放完所有的傢俱之後，地板已成了一個襯底，而不是一個獨立的單位。所以，如果坪數小而預算有限時，最該節省的費用在我看來，其實是地板。

這個房子在裝修上值得提供給讀者的經驗，是老屋新修所用的成本有一大部分無法回應在「美化」之上，因為這些錢都用在基礎工程了。這個房子幾乎被我「連根拔

起」，更新水電的管線、挖地鑿壁，不只工地亂糟糟，我也擔心預算操作得亂糟糟。而改舊屋就像拆舊衣物，本想只做哪些部分，結果越拆越散，一發不可收拾。

更新不只是一大筆花費，新鋪設的工程是否品質與技術都沒有問題，更是需要好好注意的部分。釘在屋表的東西要拆都不難，埋在地壁的管路可千萬不要出問題。

圓中借景，盡攬綠波蕩漾的自然幽情

這個老房子的陽台是以圓形的水泥洞與外景相接，我想應該是當時很時髦的造型，因為河邊的老榕樹已高過這個樓層，所以洞中所見，綠意盈目，真是非常漂亮。說真的，我不是很喜歡那兩個圓洞，本來一直想從裡面再造一點牆面來改變它，這中國庭院味雖很不錯，但我們沒有其他與之對話的元素。

中國庭院味的圓形陽台，
風起時，綠波蕩漾、枝葉搖曳，
所謂樹海，原來如此。
這「團團圓圓、圓圓滿滿」的象徵，
也是我們對這個反哺之屋的美好期待。

但是哥哥說，他喜歡那兩個圓，「團團圓圓、圓圓滿滿」是他對這個家的期待。我想，這是對的，我們一起為父母親設想一個好的老年居處，就是希望大家能團圓、生活更圓滿。等整個裝修完成後，我也覺得哥哥的決定比我更好。當然，我沒有留下當年所用的二丁掛，全部剷去後只抹平塗漆，希望這洞之外盡量低調，不要去爭奪那片綠意的風頭。

我真是太喜歡這個房子的陽台與樹之間的距離，彷彿這些樹是特地為這個房子而栽種的，所以雖不是位在一樓，陽台卻有庭院花園的感覺。風起時，綠波蕩漾、枝葉搖曳，所謂樹海，原來如此。左圓洞看出去的完全是老榕樹，右圓洞斜前方則有一棵夏綠秋紅的欖仁，如果從陽台往右前望，高雄最高的建築「青雲大樓」也在遠天。

有一次，我因為演講而在高雄過夜，一早起床經過起居室往餐廳要去找母親時，吱吱喳喳的鳥聲把我嚇了一跳。原來，十幾隻小鳥從洞裡飛到陽台的盆栽樹上來玩，不是麻雀而是好漂亮的綠繡眼，牠們嬌小輕巧的身影與可愛的鳴聲，使我想起了《聞笛》這首歌——

　　誰家吹笛畫樓中，斷續聲隨斷續風，
　　響遏行雲橫碧落，清和冷月到簾櫳。

雖不是笛聲，卻同樣有著中國獨有的生活幽情；這些粉眼兒、相思仔，原來是只一穿飛，就可來訪的。哥哥做了多好的決定，這是一個多麼美妙的家！

在建築世界的故事中，大家熟知的建築學者范裘利與現代建築巨匠柯比意，都曾在三十幾歲就為母親與父母親設計居所，世人就以「母親的家」來代稱他們的作品。我既非建築師也非室內設計師，卻與他們一樣，有機會親自為我的父母親設計並打點一個老年的家，心裡是非常珍惜、感謝的。但最感謝的是，二哥與二嫂的一片孝心，還有他們對我全然的信任。

Thinking and Doing 1

永不幽暗的玄關，提供接送的情意

玄關是大門之後最重要的空間，也是
人與這個空間相處的初印象，雖然只
是短暫停留，但對於整個室內有著極
好的支持意義。所以，我的玄關絕不
會全暗，她總是提供一種接的歡迎與
送的溫和情意。

Thinking and Doing 2

以溫潤的實木櫃，打造母親戎馬一生的廚房領地

為了配合父母的美妙年歲，我不想用太現代感的廚具。原本屋主
從他又新購的房子中挪了一套很好的廚具來相送，配的是純白的
鏡面櫃門，就像我們在熟悉的廚具展示場所見一樣，美則美矣，
但與在廚房戎馬一生、身經百戰的母親並不相配。

我檢查了櫃身與配件，都是非常
好的產品，所以只重新排列並按
著地形增加了一點廚櫃，再以訂
做的實木櫃門加於其上。島台也
是直接用四個漂亮的實木櫃背對
背拼接起來的，每個櫃子的相接
處有約3公分的縫隙，我直接補
了實木條再封起來，上過漆後，
桌面看不出來有拼接的感覺。而
櫃與櫃之間，我也特地加了一點
鐵件裝飾以打破拼接感。

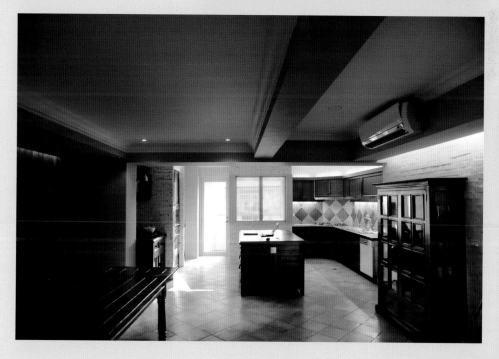

Thinking and Doing 3

書房的半開放設計，既延伸視野也可互通聲息

書房的安排除了有實用功能之外，也可以聯絡不同的空間。我設計這個區域時，想到父親的作息很不規律，又喜歡使用電腦或閱讀書報，我不要他因為這些習慣而關在一個房間裡，所以讓書桌面向起居室，這樣他抬起眼睛時，視線可以延伸得比較遠，而母親也能知道他的動靜。老年夫妻常常要注意彼此的狀況，尤其住在這麼大的房子，如果關在一個房間裡，發生了什麼事，就不容易知道。

Thinking and Doing 4

合宜的顏色與粗細，減低圍欄對景致的阻礙感

哥哥堅持要保留的圓形，上一任屋主是用不鏽鋼粗管來做安全圍欄，我一直思考著要如何換掉這個圍欄，使眼睛穿過圓看到綠意時，不致感覺到圍欄的阻礙，或者說，把阻礙感降到最低。我特地好幾次分別在白天、晚上去觀察這個洞裡的風景變化，找到了要解決的問題。

第一，它的顏色應該要調整到與那片風景中的某一個顏色相近。但綠色不是好的選項，所以我轉而去找一片綠當中，或淺或深相伴其間的黑色。當然，以真實的景物來說，它並不是一種真正的黑，而是印象之中的黑，但這樣一來，就更有可以協調的空間了。

第二，鑄鐵的粗細要適當，要能表達出質感。所以，我堅持要看成品的樣本，而不接受廠商給我看的照片。這個圍欄是不能出一點差錯的，如果用薄的鐵件再飄上一點金漆，那我所有的考慮可就功虧一簣了。

回頭找一找

運用你的判斷與想像，以下的工地原貌，

對應的各是前頁中完成裝修後的哪個空間區塊？

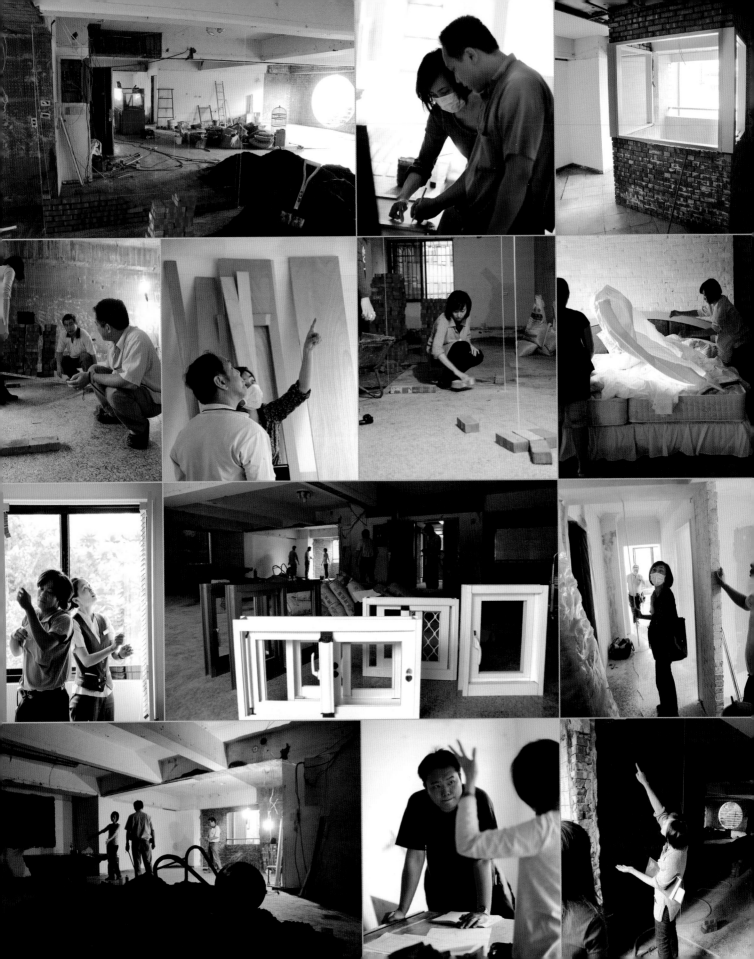

子女獨居獨立是樹大分枝的開始，也是每對父母都應感到快慰的時刻。

在裝修三峽的新家時，我的目標就是設計一個氣息穩重、功能完整的家，

讓先生和我的中年生活能更專心彼此照拂，

在安然恬靜中有悉心過活的生動。

兩個人的餐桌，
兩個人的家 | 中年生活的美好體會 |

許多人問過我，為什麼搬到三峽來，當我說：「這是三分鐘的衝動決定。」大家就更覺得不可思議。他們搖搖頭時總會再問：「要搬到一個陌生的地方，不用好好考慮嗎？」也許因為我是一個對於「變動」習以為常的人，對於住哪裡並沒有定見，只要能在一個空間中用心生活就會有安定的感覺。

雖然在十二歲那年已離家住校，但這份催化情感早熟的經驗不但未使我忘卻家庭的意義，反而讓我更珍惜永遠有家可歸的幸福。離開原生家庭之後，因為太眷戀家庭的形式，我很想早早結婚生子。十八歲與先生相親認識，經過多年交往，終於建立了兩個人的家。我的家事能力很足夠，夫妻又能彼此認同，先生與我的確創造了一個氣氛很幸福的小家庭。此後二十一年，我們夫妻投入最多心力的工作，是親自呵護兩個女兒長大成人的養育重任；無論搬遷到哪一個異鄉，我們的家都是以四名成員為結構的同心單位。

家人是我這一輩子的生活重心，
也是我在不同階段成長最重要的生活伙伴，
如果沒有把「人」納入思考，
我對空間的想法就沒有完整的詮釋。

二〇〇八年，就在小女兒要遠赴羅德島上大學，而大女兒也還在費城繼續學業的那一年，我才意識到，這個結構將隨著乳燕離巢而有大改變；我所熟悉的家庭生活，也將隨著女兒們的長大成人告一段落，並展開另一個新的開始。孩子雖非成婚成家，但也只有在寒暑假才會回到身邊，先生與我在一九八五年開始的兩人生活、只有兩個人的家庭形式，又將再度重現。

展開中年新生活，不捨中也有著興奮期待

有好幾次，當我認真思考著這將要展開的新生活時，雖不捨孩子的遠離，卻也不否認自己的興奮期待。這並不是因為養育孩子的工作太辛苦而終於到了能夠卸下的階段，更不是因為我愛她們愛得不夠，而是在我自己的價值觀中，人生最美好的事，莫過於家庭成員人人能夠獨立、能夠規劃並實現自己心中美好的生活。

子女獨居獨立是樹大分枝的開始，也是每一對父母都應感到快慰的時刻。我希望我的感情生活是以夫妻彼此照拂為最美，而不是期待孩子永遠留在身邊相依偎，所以，在裝修三峽的新家時，我的目標就是為我們兩個人的中年生活設計一個氣息穩重、功能完整的家。

要放棄在台南的「生活」並不難，要放棄台南的「家」卻不容易。記得我在打理搬家時，還不停地安慰自己說：「沒有關係的，這房子還是我們的，隨時都可以回來住住。」但自二〇〇八年五月搬離一直到隔年七月，我雖有幾次到南部演講，卻連順便去看看那個家的時間都沒有。漸漸地，我了解到，或許自己不是真的沒有時間，而是沒有了與她再見面的勇氣。於是我主動跟先生說，找一個真正愛她的家庭來照顧這個房子吧！一個再好的空間，若沒有人細心呵護，是不會真正「有機」的。

關於台南這個房子的裝修過程，我已在自己的第三本書《我的工作是母親》中詳盡說過，這裡就不再重述，但為了補足當時因篇幅所限，未能給予讀者的圖像參考，我把部分照片都放在這本書的第一部第二章〈變與不變〉（33頁）。

台南這個案子的工作雖然非常繁瑣，但只用四十天就完成了所有打通與翻修，無論對工班或我來說，它都是一個「紀錄」。我不覺得這個紀錄能夠再重創或超越，一方面是自己的體能與衝勁都不再能如當年；另一方面，整個社會的分工方式與工作價值觀也的確改變了很多。

穩重而簡單，完全以兩人的自在為考慮

三峽的房子在二〇〇七年底交屋。二〇〇八年元旦，我回娘家時遇到了童年友伴的弟弟，知道他在北部當木工師傅，於是滿懷期待地跟他討論，希望把三峽家的木工班交給他承包。我對北部的工班還不熟悉，能有一個熟人來領木工班是再好不過的決定。

我們是以胚屋買下這個房子的，這種裝修至少需要泥作、水電與木工三個最基本的工班；當時我雖已從新加坡搬回台南，但還是常常出門，無法專心待在台北協調工班。我把工作分段處理，利用有空的時間做完一個階段，等再度有空時，再進入另一個施工階段。平心而論，這並不是好方法，裝修工作還是應該要一氣呵成，才不會讓環境與鄰居不斷受擾。

第一個階段進來的是泥作與水電。這兩個工班的施作若有效率、而建材也都備齊，是不會拖延時間的。我直接從台南再度情商阿典與蔡老三來幫忙，因為有住宿的困難，所以在三峽臨時租了一個空間，大家克難一下，問題也就解決了。

三峽的新家，建商的原設計是四房與兩套半的衛浴。其中一小房與半套衛生設備是傭人房，規劃在大門入口的側邊。我因向來都是親自打理所有的家務，並不需要虛備一個傭人房，所以把這個空間重新分配，一部分做了儲藏室，另一部分給了廚房與玄關用。

除了玄關與三個房間之外，我把其他空間都開放了出來，以功能做出空間的區分，而不以隔間來指定功能。比如說，廚房的島台旁也有書櫃，因為我的做菜方式是非常少油煙的，所以即使在高度使用的廚房空間中，也可以安心地做出這樣的設計。

在前段的文字中，我曾提到自己對中年生活的想法就是「穩重與簡單」，所以我要說說這個房子的「簡單」。以物質來說，我們生活中最主要的兩樣東西只有：書與餐具，所以我的設計目標很清楚，只要讓我們倆人有一個「**每晚可以舒服睡一覺的臥室**」、「**可以安靜工作的書房**」，與「**可以快樂煮菜、溫馨用餐的起居室**」就已足夠。關於衛浴，我著重在功能：有清潔感，設備可以持久耐用。多年來家中幾乎沒有訪客，因此我並不需要一個可以正襟危坐的客廳，這個中年的家完全以先生與我的自在為考慮。

窗戶，是居住空間的靈魂之窗

即使在不同的案子中，裝修的步驟與工事也是大致相同，所以，我在這一章中想談的是我為這個房子所做的最大改變——「窗戶」。這是一筆對視覺改變或許不大，對生活品質卻很有貢獻的投資；至少，對於我這種對窗戶樣貌與功能十分敏感的人來說，這是很重要的改善。

窗戶是房子的眼睛，光以視覺一項來說，不但是使人由屋內看見屋外景物的開口，也是客觀呈現房子外貌最有特色的部分。現代住宅因為大量、快速的建造，窗戶多是固定尺寸拼接，很少能有特色，又因牆都變薄了，窗框無實牆可依，於是很難有厚實之美。

以陽台來說，落地窗大致分為兩類：一是以中央為開口的對拉落地門，或是大小三分、中間留一扇所謂「景觀窗」的落地拉門。有景觀窗的這種落地門，經常安排得最不合理。通常這種窗戶會出現在建商認為自己的建案有特別可取的一景，但是陽台不大、沒有什麼文章可做時，成為一種取巧的設計。

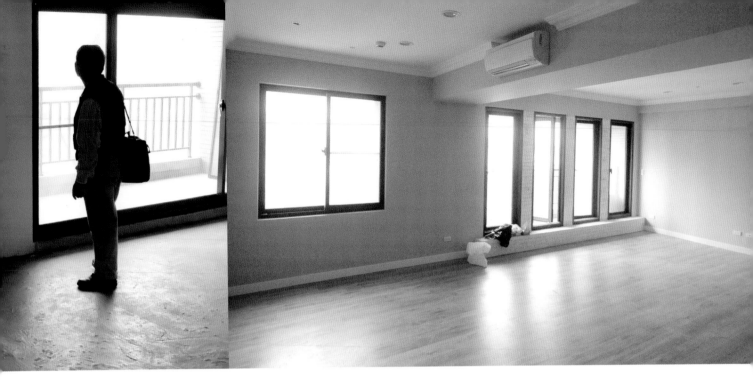

去看這種樣品屋時，不會覺得有何不妥，因為人處在空調之中，窗戶無需展現空氣流通的功能，不受旁窗開拉影響的景觀窗片，的確靜態地呈現完整的「景觀」。但等人一住進去，需要開窗的時候，景觀窗的完整就會被拉開的窗框破壞，如果兩邊都開，景觀窗裡就是線條交錯的一片亂。再者，如果建築師在開窗時，左右並沒有預留牆面，那麼窗簾掛上就會佔掉一部分面積，這不但使原窗的尺寸改變，也使光與空氣的流通量大為減少。

也許有人會說，那就不要掛兩邊開閉的窗簾，用上拉的窗簾或百葉簾來調整，但這樣一來，是不是進出就很不方便呢？而且，並不是每一個空間都適合用上下放光或調光的窗簾來做為修飾。與其因為建築設計而限制了裝修上的靈活，為什麼窗戶在建築階段的開法考量上，不能更體貼、友善一點呢？我們多數的人都已經住在很制式的建築中了，如果能因為一點設想而保留個別的居家特色，我想「住的文化」一定會多一點豐富性吧！眼睛是人的靈魂之窗，而窗也是居住空間的靈魂所現。

窗如畫框，配好了才對得起如畫美景

從胚屋的照片（上方右2圖）中可以看到，這個房子面對遠山的方向有一座落地窗和一個對拉的窗戶，我覺得那片對拉的窗戶看起來很單薄，但解決這個問題的方法比較簡單，我以原尺寸改成一個固定片與一個外推的同色氣密窗，再加上厚邊框當飾板，來強調出它的份量。我的家面山雖然有好景，但冬天風大，一定要未雨綢繆，一次就解決高樓周邊的風所帶來的困擾。夫家二十幾年前在忠誠路裝修新家時，就曾因不勝陽明山直落的習習風聲所擾，幾個月後又再為所有的房間客廳加上另一層的門與窗。

對於餐具與書的收納方法，我都沒有可以耀人的技巧或理論，
只是很單純地以自認為「美」的角度來收納。
而在美的考慮之前，這些器物與書都要常常拿取，
我又以「自己的方便」或「自己能忍耐的不方便」為考慮。

客廳的部分，我決定把對拉的落地門改為四扇外開的推門。我不在乎陽台全部敞開，但我希望那片與陽台相接的窗，會是屋內漂亮的一景。因為，以我做菜或洗碗的角度來說，這一整片牆與窗，對我而言是最重要的景觀，穿過長窗立門，我才會再看到屋外的景物，它們就像是一幅畫的畫框，框配得不好，也一樣對不起美景。

外開式的氣密窗受限於一定的長度，如果我把所有的長度用於從地板起算的高度，那麼窗戶的上緣就會比較矮，這一定會影響到整個空間的氣勢。而上接一截小窗做為氣窗雖是最常見的方法，但我看著總覺得好零亂。所以，我做了一個決定：先從地面用磚頭砌一個30公分的平台給窗戶用，這樣我的窗戶上緣才可以達到240公分的總高度。

除了改變這一面的窗戶，讓我頭痛的還有廚房所開的小窗。這個窗戶也是一個設想不周的開法，雖然在樣品屋中，售屋小姐不斷地強調這是個多麼體貼的設想，有了它，主婦們就不再是面牆煮飯洗碗，但沒有人想過，窗既使空氣流通、陽光進入，在家家戶戶比鄰而居的生活中，它也是個隱私的開放口。

當人在這個高約100公分的開口憑窗而站時，看起來似乎沒有太大的問題，但如果退到一定的距離，它就正好是對面人家的坐高，鄰家景物一覽無遺（即使對鄰沒有打通廚房與餐廳的牆壁，砧板抹布與菜蔬也都清楚可見，更不要說家居的自在穿著）。由於建築師把兩戶的小窗面對面地開在同一條線上，如果不是想取「隔鄰呼取盡餘杯」的方便，這種天天面對面的情況還真是有點尷尬。我用氣密窗把這扇小窗也加封了起來，下推的窗扇使它保有較為平整好看的外型。否則，窗戶已小，再分兩扇，一拉開，骨骨幹幹相疊，門鎖勾架佔據，看著就覺得十分複雜，有愧於窗存在的意義。

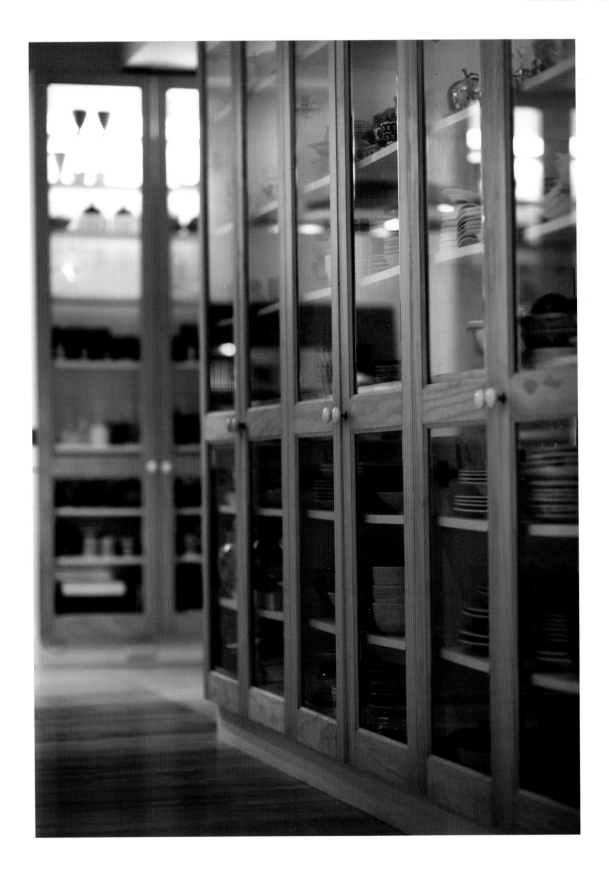

書店與圖書館跟一個私人的書房，
無論溫度與色彩都是有所不同的。
因為書與閱讀者的關係不同，
每一個人安置書本的方式、或定位書籍的意義也不相同，
所以，書房是一個隱私的空間。

我的廚房沒有隔間、光線很好，因此這扇窗所留的光，對整個空間的意義並不大，只要能流通空氣就好。我把玻璃換成鏡子，使這個窗戶有了不同的作用，這樣我做菜時看到的是自己的操作動作，它輝映著遠處餐桌之外的另一扇長窗，特別在黃昏的時刻，太陽還未完全西沉時，山一片沉穩，流露著似藍而非藍的魅麗。我的中年生活也顯出一片為己所悅的安然恬靜，而靜中有悉心過活的生動。

與生活共舞的器物，是也動也靜的傢飾品

雖然我不是很喜歡裝飾品，旅行所至也從不買紀念物，但沒有很多掛飾擺設的家，並不因此就單調無味。我的裝飾品可以說是既無形又有形的，「生活」以及與我共舞在生活之間的「器物」，就是這個家也動也靜的裝飾。

我經年累月為家人調理飲食以做為愛的表達，所以有許多慢慢增添，不是名牌卻很有家庭歷史感的餐具，它們不是我的收集品，只是為我們服務的生活伙伴。我的家人都喜歡閱讀，閱讀的範圍也很自在寬廣，而書是不同時間一本一本買下的，當然就保存了每一個階段社會與自己的時間感，還有不同年代印刷出版業在書背上表達出的美感。我覺得再多藏書的圖書館與書店跟一個私人的書房，無論溫度與色彩都是有所不同的；因為書與閱讀者的關係不同，每一個人安置書本的方式、或定位書籍的意義也不相同，所以，書房是一個隱私的空間。

雖然這個家的基調是樸素簡單的，但生活中為我們服務的餐具與書本，就使得空間的色彩絕對維持不了「單一調性」。放在工作室的餐具不算，我居家所用的餐具就約有兩千件，分裝在廚房兩門對開的五組透明落地餐櫃中。餐櫃以橫直相交，連同一個廚房後門與先前所提的窗與壁，佔了開放廚房三圍中的兩個牆面。我對餐具與書的收納方法，都沒有可以耀人的技巧或理論，只是很單純地以自認為「美」的角度來收納。而在美的考慮之前，這些器物與書因為需要常常拿取，我又以「自己的方便」或「自己能夠忍耐的不方便」來做為考慮。

我知道，當我能在中年或老年為年輕人做出一個生活的好榜樣時，
我對他們的愛就不是只掛在口中的關懷。
在這「兩個人的家」，我們正累積著自己對於中年的了解與進步，
繼續延伸我們對於生命成長的信念，
並且期待著有幸可以攜手走向理想中「華麗的老年」。

大分類之外，我並沒有太高明的小分類，因為這些物品與我很親近，我總是找得到它們的。形成我們之間真正自在關係的是「默契」——家人與我的默契和我們與器物的默契。以餐具來說，我把最重的大盤，盡可能地置放於櫃子較低之處，疊得很密，因為怕太重了櫃子會垮下。這樣每個櫃子的最底層都擠放到將近五十個盤子的量，雖然這麼擠，但因為這種擠自有它的整齊之美、厚實之感，自己看著，也並不覺得難看。

對於形狀比較不同、數量又多的餐具，我就在亂中取一個「共同性」來做整理的標準。比如說，餐櫃中有六層是專門收放藍色系的餐具，雖然各式各樣的形狀大小不同，但色彩全都沒有離開色系，即使眼花卻不會有亂意。這些「共同性」包括：大盤一類、藍花一類、白瓷一類、咖啡色系一類、深淺綠色一類、紅與紅花一類、玻璃一類、各式咖啡杯組一類，特殊餐桌用炊具一類，這就是我的自定之序。

書也一樣，一半放在工作室，一半在家到處放。廚房旁的矮架上有關於食物的書，走道上有我小時候到青少年看的《讀者文摘》，它們雖都有點破碎，對我來說卻是最珍貴的小書。書房與書桌上也都能收存書本。

在兩個人的家，累積對中年生活的美好體會

在這個家中，我與先生的書房是分開的，雖然我們用的都是古老型的書桌，但他用的是婚後第一年買的大書桌，最有紀念性，我的則是後來添購的矮桌，我們的書桌與書架各放著自己喜愛的讀本。我們有時候各自在書房努力工作，休息時會互相拜訪，感覺很有趣；有時候也會在入室工作前相約多久後離開書房在餐廳會合，即使只是在家喝個咖啡、吃點點心，卻好像真的出門約會一樣。

中年之後，我們已不大受旅行外出的吸引了，似乎再好的飯店也比不上自己溫暖樸實的家。在這裡，我們正累積著自己對於中年的了解與進步，繼續延伸我們對於生命成長的信念，並且期待著有幸可以攜手走向理想中「華麗的老年」。

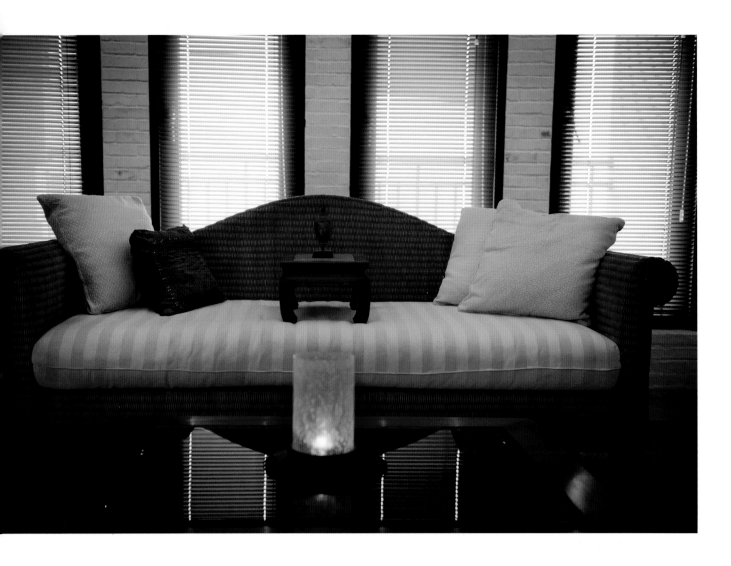

我總說，我對老年的期待是：要住漂亮的房子，要吃好的東西，要對社會有幫助，要愛年輕人。我又說，這四件事情都是我不假外求的。我會打掃布置，所以我的家應當是美的；我會做菜烘焙，好吃的東西可以從自家廚房產出；我希望永遠認眞思考自己與社會的關連，踏實做好份內的事並影響他人；我也知道，當我能在中年或老年為年輕人做出一個生活的好榜樣時，我對他們的愛就不是只掛在口中的關懷。

我很喜歡這個「兩個人的家」，她使我對自己的中年生活感到踏實滿意，也使我對於物質的節制有著很美好的學習與體會。

Thinking and Doing 1

「觀景」廚房，簡潔而有效率

我的廚房設備並不複雜，一個高櫃收納烤箱、蒸爐、微波爐與一個嵌入式的小電視。因起居室沒有特別安排電視，所以這是需要時能提供的小方便。

洗盆分在兩處，一個雙槽的瓷盆右下方接洗碗機，由工作平台右轉與三口瓦斯爐相交。島台上還有一個圓型的洗盆，兩人同工合作時，分兩處各自進行也很方便，或者黃昏時做晚餐，剛好可以面對山景與夕陽。

從面對廚房的角度，完全看不到冰箱，因為我把冰箱放在高櫃的後方。

廚房的水槽與爐台相接的地帶最好有一個工作平台做為轉折，這樣工作的動線就是從「洗、切、煮」一路往右挪移，對一般人來說，是最自然上手的順序。但萬一情狀不能符合理想，任何一個被用到熟悉的地方都能變得「好用」，所以，行動才是克服限制最好的方法。

Thinking and Doing 2

一面鏡子，一個值得分享的錯誤經驗

玄關拼花用剩的磁磚還有十幾塊，我請泥作幫我貼在廚房一個凹形牆面上，不夠的上半部我打算貼一面鏡子，這鏡子也會減低我做菜時面壁的感覺。

當時，阿典曾仔細地問過我，要貼到什麼地方，我也站到實地去確認了高度，但是那天犯了一個大錯，我忘了自己腳下穿著高跟鞋（也許大家要問，誰會穿高跟鞋在工地忙呢？的確，這不是工地正確的裝扮，但因當天在台北有其他事，我只是在出門前先到工地一趟）。雖然只是幾公分之差，但現在這片鏡子在牆上的效果，就遠不及我當時的設想。

Thinking and Doing 3

「捨」是為了成全其中一種的寬敞美好

建設公司本把這間長形的衛浴設定為浴缸在內、淋浴在外而共用浴門。但浴缸與淋浴不分是最難清理維護的設計，這只是宣告：你要的我們都幫你設備了，好不好用自己體會。

這空間既不能泡澡與淋浴都得其美，那我就寧願捨棄其中一樣。經過調整後，現在這個衛浴既寬敞又舒服，也很容易清潔。

回頭找一找

運用你的判斷與想像，以下的工地原貌，
對應的各是前頁中完成裝修後的哪個空間區塊？

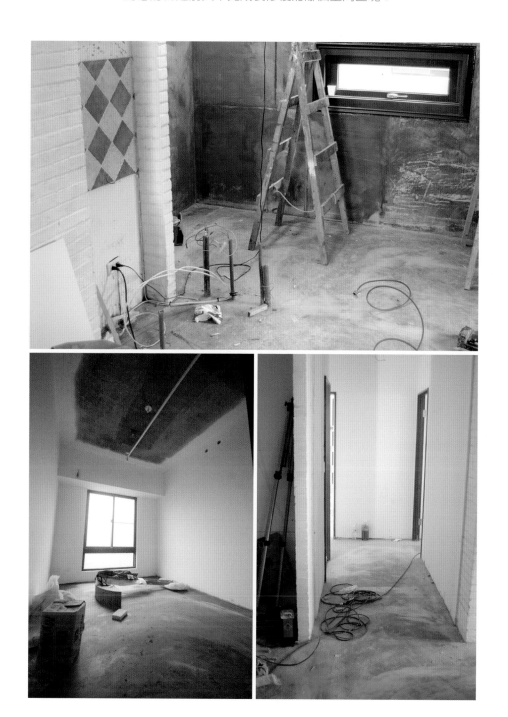

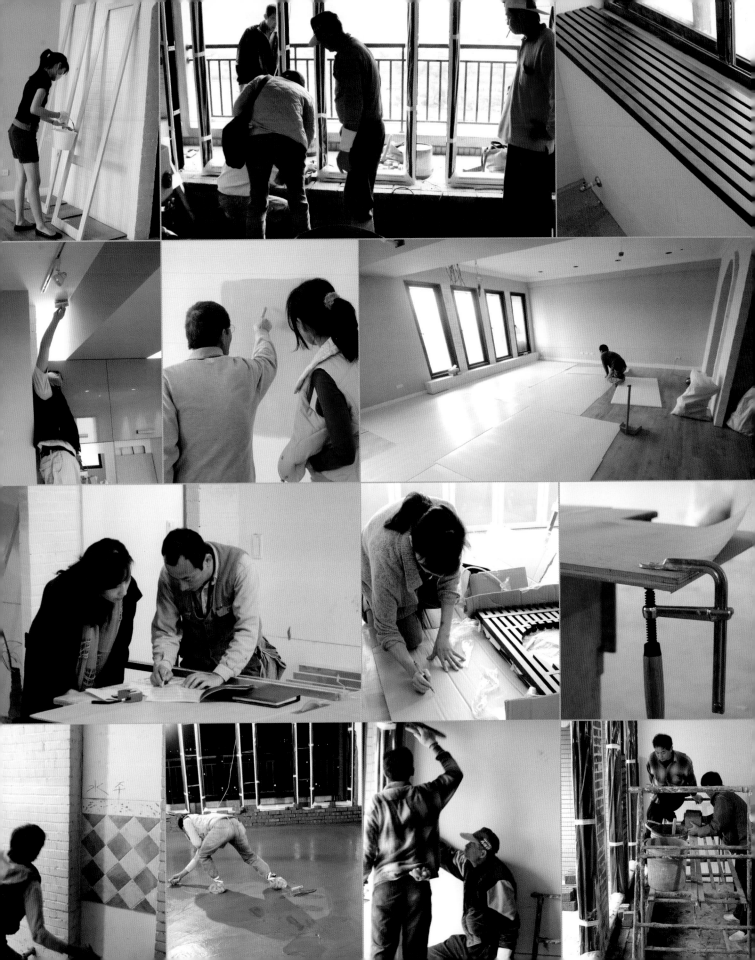

家庭要有自己的特色，對生活就要有足夠的主見。

這不是一個堆積東西的遊戲，是你了解生活之後的再呈現。

你透過空間表達的眼光，也就是你所解讀到的生活，

因此，無需套用他人的模式，自在勇敢地表達心中的想法。

定居在這裡 ｜年輕人的築家之夢｜

在有限的預算內，創造更高的生活價值

我對自己中年的家有看法，對於年齡尚輕、還在養育小孩的家庭如何實現築家之夢，也有一些經驗。除了曾為自己裝修過年輕時的居處，我也曾完成兩個小家庭的裝修設計。這兩個案子雖是一南一北，但都是有個小男孩的三人之家，房子的主人也都是在這個家庭意義已經開始動搖的時代，想要透過自己的實踐再度重拾舊有價值的父母親。所以，對於著手規劃他們的空間，我的心意是一模一樣的：如何在有限的預算內，創造更高的生活價值。

兩個年輕人都是第一次購屋裝修，屋子一舊一新，一南一北，但坪數相近、功能需要也相近。雖然我是從預算說起，但事實上，他們兩位誰也沒有對我提起自己預算的底線。我從來不曾打探過別人的經濟力，但在決定接受他們的邀請時，我主動提到，不要花太多錢在裝修上，因為他們未來的路還好長，孩子受教育要花不少錢，就讓我們一起來試試看，能不能把錢用在刀口，思考怎麼把一個溫暖可愛的家建立起來。這兩個房子的

每一個家庭的基本設備大致是相同的，即使有價差也應在可計算的範圍內，
不會因為房價不同，基礎裝修的費用就產生很大的差別。
要裝修房子的人，也一定要了解這些差價所顯現的意義再做下決定。

單價雖然相差有七倍之多，但因為室內坪數差不到兩坪，我覺得裝修
的總費用應該控制到盡量接近。房價上的差距是基於城市與地點的不
同，不該因房價連動地反映出裝修費用的大不相同，我對於裝修的價
值與價錢，一直希望社會能有更真誠的回應。

每一個家庭在設備上的基本需要大致是相同的，這些設備會因為廠牌
與分級而有不同，但所有的價差都應在可計算的範圍內，不會因為房
價不同，基礎裝修的費用就產生很大的差別。要裝修房子的人，也一
定要了解這些差價所顯現的意義再做下決定。以下我就用幾個問題來
討論裝修一定會遇到的基本費用。

冷氣的裝設，要從常識面來考慮合用性

冷氣設備一定是在同一個廠牌之下，還要以坪數、變頻、冷暖氣兼有
或單一冷氣供應來分別計價。有些廠商的確會因為搶生意，為了要使
裝修時的價錢看起來比較迷人，而把供應噸數做縮水的估價，所以單
以冷氣來說，就不應只是根據這家的估價多少、那家的估價多少為比
價的標準，而應該了解總噸數是否合理。

能不能減少主機噸數，其實是沒有制式標準可循的，而應以房子本身
的條件做為考量。如果一個房子的通風條件不夠好、或位在頂樓，夏
天非常悶熱、散熱條件差，所配的噸數若不夠，夏天就非常受苦。也
許，在剛裝修的時候沒有太多問題，兩三年後，就會越發顯得供應不
足了。我有個親戚就是聽信當時搶生意的廠家給的建議而後悔莫及，
夏天如有機會在他們家用餐，人一多，大家就揮汗如雨。

但這並不是說，越貴就越好，而是凡事都要「合理」。合理就是有其

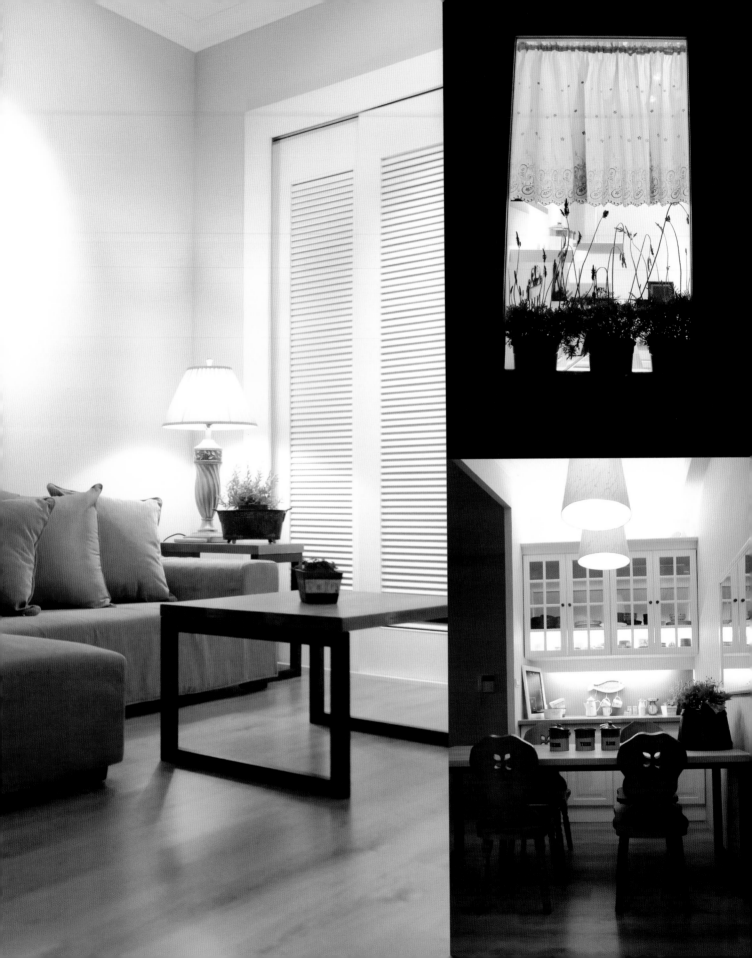

關於設備裝修的選擇，並不是越貴就越好，而是凡事都要「合理」；
合理就是有其邏輯性，我們得在多種情況下來了解問題的處理方法。
我們應從「常識」的角度來想，而不是把它當成無法學習的專業問題，
與其日夜禱告遇到好的施工廠商，不如自己多花一點心思來想通這些基本的道理。

邏輯性，我們得在多種情況下來了解冷氣問題的處理方法。冷氣並不是只需考慮到噸數就好，如果安裝時沒有把迴風的問題想得夠周到，冷房的效果就不夠理想；困難的是，室內機的吊掛與迴風考慮，都會影響裝修上的美感，所以，這些問題必須相權利害，並考慮自己最在意的條件。

這麼多的考慮並不是要嚇壞你，反而把它當成一個無法學習的專業問題，我們應該把它當成「常識」來想。與其日夜禱告你要裝冷氣時會遇到一個好的施工廠商，不如自己多花一點心思來想通這些基本的道理。

好比說，如果了解了冷氣永遠往下吹，而風扇能幫助冷氣的循環，在日常生活中，你就可以隨手調整或加強一隻風扇，使你的冷氣更有效用。又比如說，如果你知道了冷氣的清洗問題有多重要，就可以在裝修前決定只要美觀地選用某種配置，或以更長遠的實用性來選擇機種。

衛浴的修改，可由三部分來掌控預算

衛浴設備改或不改，對裝修費用會有一定程度的影響。以這兩個房子來說，台南的舊屋衛浴敲除重建，但台北的新屋就不用花這筆錢，這兩筆經費會有多大差別，應該分三部分來看。

1. 地板、磁磚的工錢與材料

泥作所涉及的地壁磁磚會分記兩種價錢，一是工錢，另一是材料費。除非是太特別的施工方式，工錢都是有價可詢的，多寡將取決於面積的大小。也就是說，除了特別磚要特別貼法之外，貴與便宜的磁磚即使一坪差價好幾千元，施工價錢還是一樣。至於材料的費用，沒有一定的規則可循。在材料數量上的計算，地板比較容易了解，但牆是立面，又有好幾圍，高度越高，坪數就越多，有時更因牆面轉折、或磚需要「對花」而有耗材的問題，所以，即使看起來不大的地方，也會用掉好多材料。我建議大家要更深入地了解一下計算面積的方法，的確是有一些設計者或工班，會在這種地方以模糊的計算方式來對待業主。

我曾幫親戚看過一份估價單，單價看起來很合理，但單位放的其實是台灣並不常用的「平方米」，而不是大家所熟悉的「坪」。這在估價單上一下子看不出問題，實際上卻差了兩倍多的價錢，實在非常不應該。很多人喜歡把「我們也要生存」掛在口中，用來做為他們之所以不能夠「非常誠實」的解釋，但合理利潤才是雙方討論的基礎，非得誠實不可。查理‧蒙格（Charles Thomas Munger）說過一段話：「富蘭克林是對的，他並沒有說『誠實』是最好的道德品格，他說誠實是最好的策略。」我們在社會上，既工作也消費，如果希望別人在自己不熟悉的領域不要欺騙我們，最好的方法就是在自己熟悉的領域誠實地對待他人。

2. 設備的分級與實用意義

一般的衛浴室大概可以分為一定需要的設備——包括洗臉台、面盆龍頭、淋浴龍頭、馬桶與鏡子，與選擇性的設備——如乾濕分離的隔間、暖風機與浴缸。這些設備在分級上的價差很大，但品牌卻不一定是品質的保證。對於衛浴設備的建議，我認為，淋浴龍頭宜用恆溫；公共空間千萬不要用單體馬桶。台灣北部潮濕，冬天濕冷，如果家中有小朋友或老人家，應該要考慮裝暖風機。如果衛浴室沒有暖風機又沒有窗戶，抽風機應該檢查馬力與通風管道的功能，不可聊備一格。

3. 木工與水電涉及的天花板與燈光

一般成屋的浴室通常都比其他空間矮，我的習慣是把它打開，上升到沒有壓迫感。但這不只要重做天花板，還要把原本沒有貼到磁磚的高度都補上；有時因為找不到同一塊磁磚，還要另外選配搭得上的花色。但高度一增加，對於沐浴產生的熱氣有循環上的幫助，如果預算允許的話，可以考慮這個建議。

衛浴的照明在美感上最常被忽略，只因為大家都覺得水煙霧氣會損壞燈具，但這也是高度不足、通風不夠所致。如果天花板夠高、通風夠好，就可以用你想用的燈具了。

在我設計這兩個年輕人的家時，最關心的是她們對生活的期待、日常的作息，以及家人共處

該一次到位的工程優先完成，可變動的地方，就留給日後以生活慢慢豐富。
一個家絕不可能一次性地完成她的豐富度，家不是展示場也不是樣品屋，
一個家的內涵就是居住者的生活軌跡，她的美也是慢慢磨合而成的。

的方式。我也與她們討論到,該到位的工程一次做好;可以慢慢添購的部分就不要急。我的目標還是放在基礎建設上,至於可變動的地方,就留給他們日後增添。一個家絕不可能一次性地完成她的豐富度,家不是展示場也不是樣品屋,一個家的內涵就是居住者的生活軌跡,她的美也是慢慢磨合而成的。

書房與廚房,實現了對家的夢想與需求

兩個年輕母親對於家的夢想與需求,可以說是一模一樣:書房與廚房。也許,這也是多數人從外在世界回到私人空間最渴望擁有的休憩之處──一個空間飽足了身體的需要;另一個空間可以餵養心靈的飢渴。

南部的房子問題不大,直接從三房中撥一房來當書房就可以了。但台北這個家庭,要為年老生病的婆婆預留一個房間,另兩房是主臥與小男孩的房間,小孩房也沒有足夠的面積再兼用成書房,我只好在有限的空間中思考「功能共用」的問題。

我在餐廳用頂天的書架築出一道牆,兩面都可以取書,並以書的考量配置成深淺交錯,互補了整齊的外緣線。這面牆除了解決書籍的收納陳列,還把餐廳直接看到共用衛浴的問題一併解決了。

在地價高漲的都市,新起的大樓公寓常會面對機能與美感相衝突的窘境。我曾看過一個住宅,餐廳夾在所有的門中間,總共有五個之多──三間臥室、一個衛浴與一個廚房的開口,如果門都開著,看起來像是五個洞,如果門都關起來,就像門片展示場。在這本書中,「門開得不好」這句話已出現不只一次了,但這是我

的肺腑之言：建築時設想不周的問題，到了裝修階段就很難處理。建築師最能投遞一個居住空間的「條件」，果真得此條件，室內設計師就要珍惜所有的美好，再增善意。

除了書房之外，這兩個家庭對於廚房的夢想也是一樣的：乾淨、效率、溫暖、有生產力。我知道她們都還不算精於廚藝，但很有心於學習，因此對於廚房的功能，只好先由我個人的想法出發。南部的空間是舊屋翻新，本來也有漏水與隔間的問題要解決，趁著敲打就一次開放出空間。而台北是全新的房子，盡量不要再動敲打牆面的工作。不過，我還是想解決封閉式長條形廚房的限制，所以我把門拆了，再用木工在框上加厚加層，使整個入口有半開放的感覺，也顯得氣派一點。聽主人說，到訪的家人朋友都很喜歡這個門框的效果。

說起年輕人對廚房的夢想，我想起十八年前在台南運河旁曾裝修過一個渡假小屋，在這裡，我把起居室與餐廳相連的空間完全用柚木的廚具連結起來，成了一個很可愛的地方，打破了系統廚具的制式感。很可惜當時還沒有數位相機，所留的底片也不知收藏於何處，無法在這本書中與大家分享。

不過，在那麼久之前，我就已經感受到家電用品對於空間裝修的影響，於是很小心地把它們都隱藏了起來。前不久，大女兒還跟我說，她小時候跟妹妹只要一去那個小屋渡週末，就覺得好像到了國外一樣。她記得午睡起來，我會採摘種在陽台上的草莓給她們當點心，她也記得白色木格子門襯著淺粉、淺藍花團的繡球花樣的布沙發和一整個家的氣味。一個空間能使我們的心情留在一個已然遠逝的時間點上。

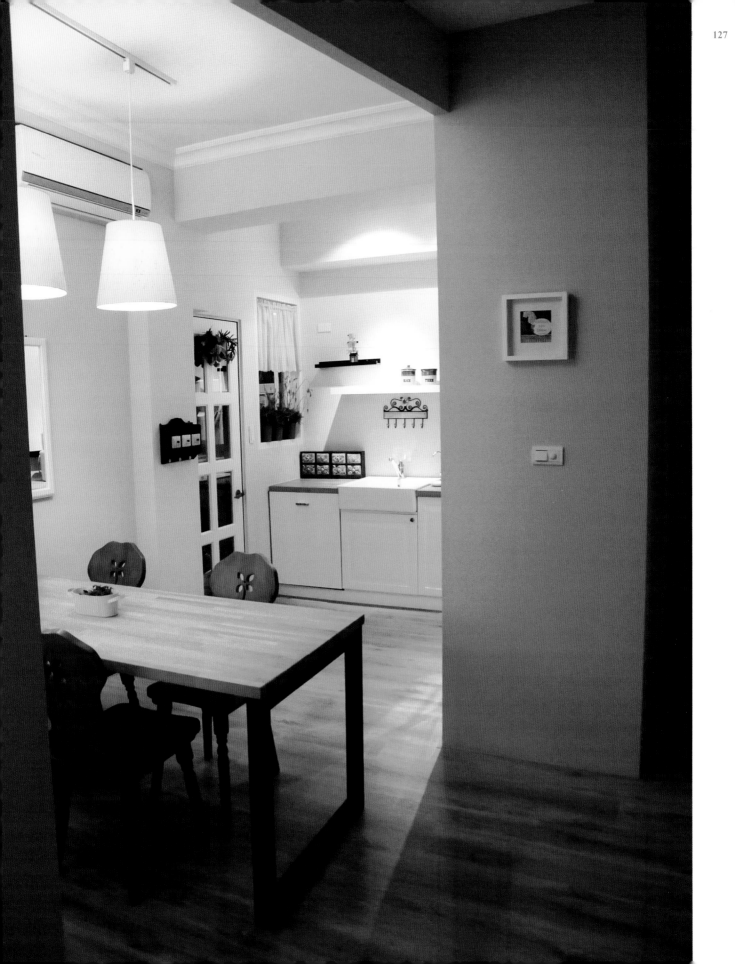

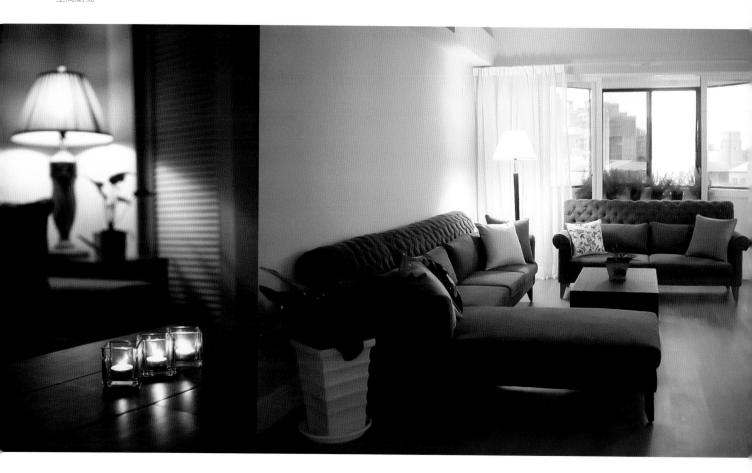

空間的生活功能，永遠比布置形式更有意義

二○○五年四月，我也曾買下一個中古屋來翻新。當時已近中年，很想探索自己對於空間的想法是否能與年輕人情投意合，又或者說，我所珍惜的生活經驗是否能透過空間來分享更深的意義與生活的行動，而不是只停留在「裝修的形式」或「形式的裝飾」之上。

我準備裝修好之後就要把這個空間賣掉，但設計時無時無刻都以自己要住在當中的體貼，和年輕人必然有限的預算來做為提醒。我把「功能」擺在第一個目標，華而不實或為了表現設計感但並不重要的功能，全部都捨棄。在這個房子中，我連熨斗要收藏的地方都裝置了，小家電的功能合併也是重點。雖然，我自己是從年輕就不追求時尚的人，但還是盡可能把年輕人想要的生活享受放在其中。

比如說，浴室在裝修天花板時就已經把音箱嵌入了，喇叭音量調整器也嵌在牆上（這樣若音量不對時，不用再出浴室就可以調整）。當然，經過這幾年，藍芽的發展已非常成熟，這個部分無需再大費周章了。雖然我很少看電視，但知道電視對年輕人來說很重要，所以我在靠

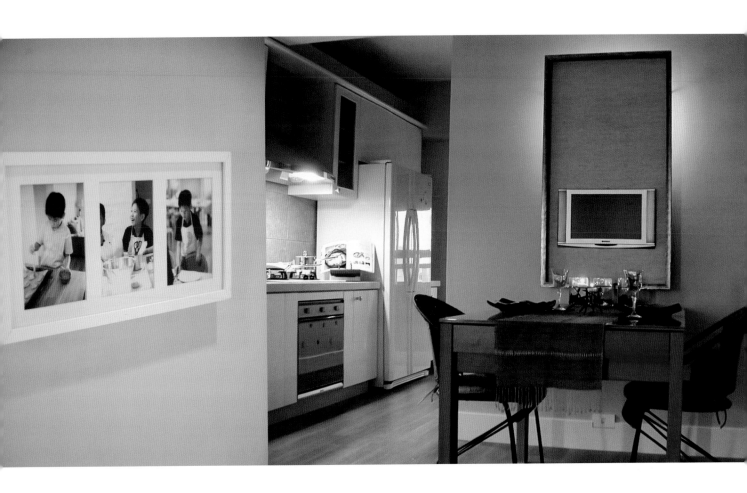

牆的餐桌盡頭安置了畫框，框中是一個液晶小電視，一早起來喝咖啡吃早餐時看看新聞，也可以是活力一天的開始。

自從國外的不同居家用品專賣店打入台灣，以大大小小賣場進駐人們的生活之後，強力的廣告引發了年輕人對家庭布置的興趣。不過，喜歡購買布置品、喜歡跟別人交換訊息，並不一定就會帶來「常常願意留在家裡」的結果，到頭來，有一些空間還是不免走入「作秀」的用途，並沒有發揮休憩與滋養生活的作用，因為，形式已經超過了功能。我想與大家分享一段美國建築師路易士・蘇利文（Louis Henri Sullivan）對於形式與功能的見解發言：

「美的正常發展是通過行動達到完善。裝飾打扮的不可改變的發展是越來越裝飾打扮，最後是墮落和荒唐。墮落的第一步是使用沒有必然連繫的、沒有功能的因素，不論是形式還是色彩。如果告訴我說，我的主張將導致赤身裸體，我接受這個警告。在赤身裸體中，我見到本質的莊嚴，而不是做偽裝的服飾。」

年輕人之所以容易被商業宣傳影響的原因，大致不外有兩個：一是接受了廠家以「從眾性」

來操作「沒有」就是「落伍」的心理；另一是現代年輕人比過去遠離生活實務，於是更容易只看形式而不重視真實的生活功能。記得去年朋友曾帶我去看一個有五款實品屋的建案，我以為這只是給顧客參考空間感，過後就會拆掉，後來聽說這些樣品也是待賣商品。我看到設計師把洗衣機跟烘乾機放在一個與更衣室共用的密閉空間，設備看起來雖然五臟俱全，但當烘乾機啟動時，散熱的問題要如何解決？

購物之前，要先思考自己的生活方式與生活空間

一個房子只是「看看」，跟「住住」已有太大的差別，更別說是一直住下去的「生活」。我覺得年輕人在第一次布置自己的新家或思考居家購物時，應該有一些想法上的自我釐清：

傢飾品的體積和使用意義都與衣服不同，要了解它的存在是長遠的，
選擇耐看、有相容性或協調性的顏色或品質都很重要。
越是一時流行的顏色或樣式，越是有落伍的可能。

1. **傢俱或居家用品的選擇，不要太受季節流行或時尚的影響。**越是一時流行的顏色或樣
　式，越是有落伍的可能。這些東西的體積和使用意義都與衣服不同，有時自己看膩了，
　丟也不是、不丟也不是，反而造成更大的麻煩。因此，選擇耐看、有相容性或協調性的
　顏色或品質都很重要。總之，要了解它的存在是長遠的，而且以今天居住在台灣的多數
　人的空間來想，我們其實沒有條件以季節爲單位來更換傢飾品。

2. **有小小孩的家庭，可以不需要爲了孩子而添購太多專屬的物件。**孩子成長的速度很快，
　爲了一個短暫期間而購入的物品，日後將變成空間上的負擔。父母珍惜孩子的「可愛」
　是可以了解的心情，但可愛不一定要以「尺寸」的大小來標誌，也可以是「氣息」的、
　「顏色」的。有些父母爲了讓孩子能參與家事而想把某些工作台降低，這倒大可不必，
　在正常尺寸的生活空間中想辦法完成參與，也是很重要的一項學習。爲孩子量身訂做的
　空間其實是沒有想像力的，也缺乏眞實美感的設想，因爲在這樣的空間中，其他的人都
　會不方便。

3. **對自己來說眞正重要的設備，可以存夠錢了再一次到位，不要用升級式的採買法。**好比
　烤箱，有些小家庭就擁有三、四台大大小小的烤箱，桌上型、烘烤箱、中型……光是收
　存就成了問題。小家電最容易引誘人的採購欲，煮蛋要買個機器、鬆餅一個、三角土司
　再一個……而事實是，所有的東西雖久久才用一次，卻與自己爭佔生活的地盤，無形中
　機器已在奴役我們了。所以，不要因爲「不貴」就亂買，購物前要先思考自己的生活方
　式與生活空間再下手。

4. **越是很多人有的東西，越要想一下再買。**大家都希望自己的家有特色，家庭要有自己的
　特色，對生活就要有足夠的主見。這不是一個堆積東西的遊戲，而是你了解生活之後的
　再呈現。你透過空間表達的眼光，也就是你所解讀到的生活，因此，無需套用他人的模
　式，自在勇敢地表達心中的想法。

回頭找一找

運用你的判斷與想像，以下的工地原貌，

對應的各是前頁中完成裝修後的哪個空間區塊？

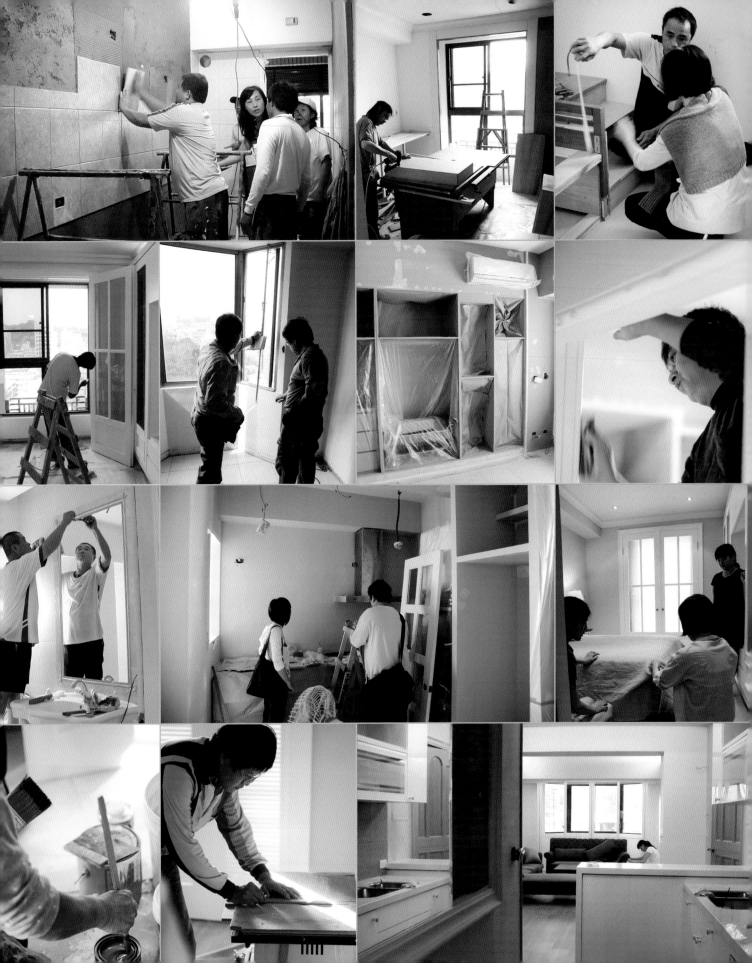

餐飲空間的裝修，是我以最長的經驗所醞釀而出的體會。

我但願不再有那麼多的年輕人迷失於開設咖啡館的美夢，

因為，無論投資其中的金錢是來自父母的贈與、或自己辛勤的儲蓄，

它們都應該在正確的決定與勤勞的工作之中，結出更美的果實。

當一隻
「早起的鳥兒」　│空間與實用│

工作室還在裝修的某一天，有位年輕朋友來拜訪我，希望我幫她做裝修。三年多前，Mary 透過一個熟悉朋友的介紹而認識了我，她很喜歡我剛打通改好的新居，也喜歡我在 Nook 咖啡兩星期所做的早餐巡禮，那時她就曾邀我幫她設計一家咖啡廳。

Mary 說，開一家小咖啡館是自己的夢想，而煮咖啡，是她與父親最美的回憶。只是當時我已決定從台南遷往三峽，書的出版與各種活動還有手中的工作已夠我忙碌，實在沒有時間可以投入，我只與她交換了一些意見。沒有想到，三年之後，她開店的計畫雖然沒有啓動，卻也沒有放棄。

她再來三峽找我時，我在凌亂的工地跟她解釋自己對於空間設計的一些想法，她又一次誠懇地請我南下幫忙。這時我才知道，店租下之後，先前已有朋友替她做過初步的設計並局部施過工，只因雙方的合作並不理想，她希望能獨力完成自己的夢想。

我答應了她的邀請，但有一個附加的條件：店剛開始營業時，她得接受我所設計的菜色，直到供餐順利為止。我會負責教她或她的員工把幾組料理做好，使料理能完整地與空間的訊息配合。這個初聽很「霸道」的條件，其實是出於我的善意和我對「空間與功能」的思考。

開咖啡館看似優雅，投入其間一定辛苦

當時我已五十歲，過去二十一年的餐飲經驗堪稱身經百戰，也因此對於年輕人投資開咖啡館的實情遠比多數人都更清楚。投入餐飲的年輕人，血本無歸的多，築夢踏實的少，而在當中受挫受騙的人也多半不肯分享歷經的痛苦，只是找個不失面子的理由退場。

開咖啡廳是看起來優雅，投入其間好辛苦的工作。除了時間很長，能單以咖啡生存下來的店家實在很少。雜誌報章所報導生意或利潤多好的例子，千萬別太相信，很多都是置入性行銷，不一定有參考價值，把特例當常模來看，是創業常有的陷阱。我們只要想想，以前覺得很成功的店，真正存活五年以上的有多少？

Mary 告訴我，她之前曾頂過一家咖啡廳做早餐咖啡，所以不想走同樣的路，想開一家「有特色的店」。於是，我請她好好地思考過後再前進，並分析了當時頂店給她的這位業主，其實很聰明。他知道當地的市場並沒有大到每一區都能設分店，卻跨足每一區都開過

自己的直營店。一陣子之後，他就把設備與技術整店盤出給想要開咖啡廳的人，而他自己永遠只擁有最新、最有特色、最有說法、也是生意最好的一家店。

這麼一來，對品牌有忠誠度的人，永遠覺得新開的店才是最好又最正宗的；而所有他頂出去的店都是老客戶退而求其次時的選擇，即使上門消費了，也覺得食物與氣氛都不如本店。

這些被頂下的店，生意雖不夠好卻也不敢自行突破原有的氣息與菜單，他們勒怕死放怕飛，這樣的進退不得又白白為老店做了活廣告，後來有好幾家也不得不關門。

其中兩個很重要的理由：一是，店的利潤眞的沒有要頂出的人所分析的那麼好；二是，去頂的人都沒有足夠的餐飲能力，完全依賴於舊的菜單與上一家的技術，連普遍可得的食材也還仰賴他們的供應。

這就是愛作夢的外行人為一家家咖啡館所囤積的投資。很多店在無人知曉下已換過好幾手，如果以市面上大大小小的地點來說，不同經營者所投資於同一個空間的金額，一定遠遠超過大家的想像。

餐廳的產品應該是食物，空間投遞的只是這個經營者的生活眼光。
我想勉勵年輕人，用行動來說明自己的決心：
要提供早餐就要早起，當一隻早起的鳥兒，
爲你的顧客做出感動人的食物，唱晨光的讚美詩。

只想以空間做爲特色，一定不是長久之計

餐飲業投資不小、利潤不多，所以我總勸有心開店的人不要跟別人合夥，無論是虧欠於人或被人虧欠，都不是好事。很多好友合夥開咖啡廳或餐廳，最後弄到老死不相往來，只剩一本釐不清的金錢帳與清官難斷的情感立場。

我進入餐飲界這二十一年也遇過好多想開餐廳或咖啡廳的朋友跟我說：「讓我投資吧！讓我圓一圓人生的夢。」我從來都是善意而禮貌地拒絕。我的善意是，絕不想拿別人的資金來冒險，我永遠只做能力所及的事。多年來，我是真正把心力用於餐飲工作之上，因此知道餐飲業如果能賺錢，都是靠辛勤工作而來。如果一個人在實務上投入卻所得不多，還要分享給只出錢並沒有出力的人，我想一定會有不能心甘情願的時候。這是合夥最常見的問題，既未做到辛勞共擔，也沒有做到利益共享。

開餐廳或咖啡館，最容易也最夢幻的階段總是在桌邊坐下來織夢的時候，而那種夢想幻滅得有多快，Mary 說她有過經驗。我跟她說，既要開店、想做早餐，有兩個方向：一要在勤勞上有決心，二要在料理上有突破。再者，餐廳的產品應該是食物，空間投遞的只是這個經營者的生活眼光，如果只想以空間做爲特色，卻不在食物上下工夫，故事就沒有續章，一定不是長久之計。

Mary 一直強調她有多鍾情於提供早餐，爲了把她的決心逼迫到沒有反悔的餘地，店名也是我爲她取的——「早起的鳥兒 Early Birdie」。我勉勵她，用行動來說明自己的決心吧！要提供早餐就要早起，當一隻「早起的鳥兒」，爲顧客做出感動人的食物，唱晨光的讚美詩。

我一取完店名，小女兒 Pony 只花了幾分鐘，也在一張紙上爲我畫出這個店的商標。一個小時之後，她出門搭機返回美國上學，一切看似急匆匆的決定與完成，其實當中的工作概念，是我以最長的經驗所醞釀而出的體會。我但願不再有那麼多的年輕人迷失於開設咖啡館的美夢，因爲，無論投資其中的金錢是來自父母的贈與、或自己辛勤工作的儲蓄，它們都應該在正確的決定與勤勞的工作之中，結出更美的果實。

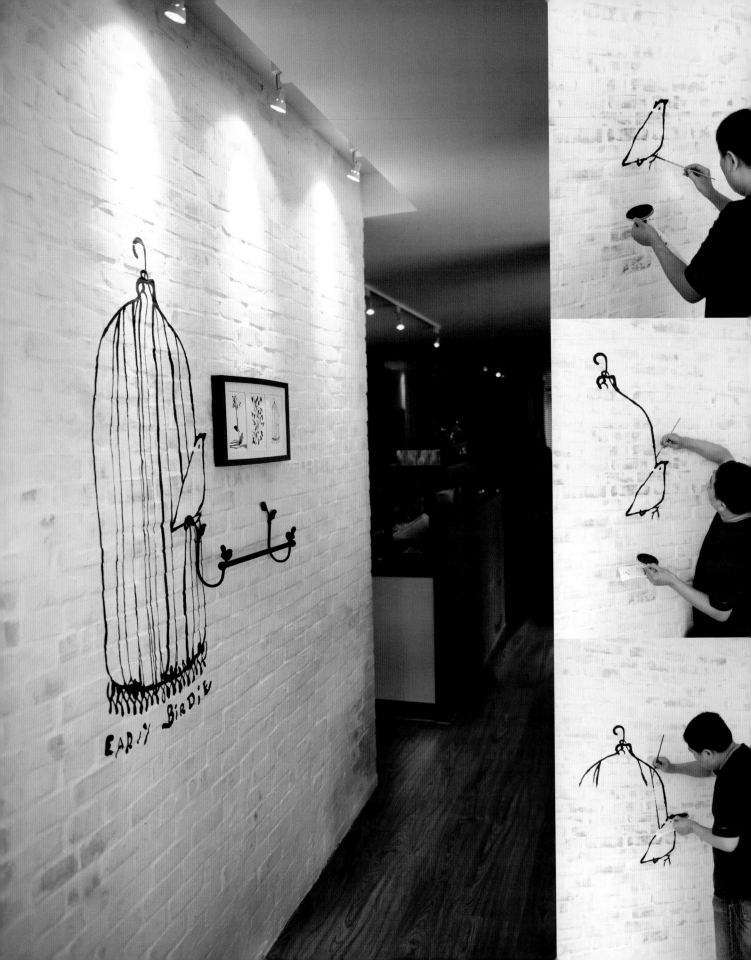

EARLY BIRDIE

對於空間，我們都有種種理想，但理想得面對現實的限制。
餐廳的設計重點比居住空間更需要解決器物的原寸問題，
以及模擬出動線交疊的功能，不能只在觀念上理想化。

留窗引進綠意，讓空間融入無邊際的校園

第一次到訪這個等待改裝的空間，最初的印象是：地點與外圍的條件很不錯，但屋況真是糟糕。

這個屋子以前是個pub，因陋就簡，勉強走著嬉皮風，即使先前已拆除了部分隔間，但距離要成為一個功能或品質比較好的店，還有好長的一段路要走。這份從整理中再生新氣象的工作，也只能以不超過兩個月的時間完成，但我看到了它的一些潛力。比如說，如果更著重外表與整個環境的協調，這個店是有機會很自然地融入無邊際的校園，使自己看起來像其中的一份子，而不會格格不入地展現過高的商業性。

站在面對正門的開口，屋子的左側是以一片小草坪與一條大馬路相隔。這真是一個大優點，我想把這個方向的窗戶都保留下來，更強調出窗與室內的關係，這樣的窗就不會只看到馬路上來往的車輛，而會先看到綠意滿窗。我還在想，要如何讓這些綠意擴大它們的貢獻。

留窗固然很重要，但窗裡的風景就強求不得。強求而不得美景的狀況，屋的右側就有活生生的例子。站在門口往右邊看，原本的一大片矮牆長窗通過一條小巷，接著是隔鄰店家的牆與鐵窗；如果保持原貌，覺得視線很受迫，也一定要用窗簾遮掩其景，如果築牆，已經不大的屋子就更封閉。

我還是想把那片窗留下來，但除了景的問題之外還要解決雨水潑灑的問題。Mary希望她的長窗是木頭窗，但矮牆已有滲水的現象，屋簷又不夠深，如果取材木頭，一定無法耐久。最後，我決定用鐵件做框與窗架，再用酸蝕與上漆的方式讓它接近木頭的視覺效果。景的問題則從內部解

決，這個窗不用透光玻璃而用鏡面玻璃，這樣從裡面看到的就不是隔鄰的鐵窗，而是反射出店內的景象與另一側窗景的綠意。這個決定，算是「借景」吧！但還是要感謝這屋子有景可借的自然條件。

在「小」之中做盡文章，也能讓人感覺到延伸

我看過原設計圖，如果不是已經去過現場，我不會覺得這樣的設計有任何問題，但以我的直覺，這個空間的面積是做不出此等文章的，就好像材料只有這麼多，硬要燒成另一道菜是很勉強的。

對於空間，我們都有種種理想，但理想得面對現實條件的限制。餐廳的設計重點比居住空間更需要解決器物的原寸問題與模擬出動線交疊的功能，不能只在觀念上理想化。例如：廁所一定要大、座位要是沙發、廚房要冷熱處理分區……這些主張都正確，但一個蘿蔔一個坑，面積要從哪裡來？面積的可用性，還不只是尺寸多少的問題，同時要以動線為基礎。至少，我看到這張設計圖中只有消費者在享受的空間，而沒有供應者在同一個面積使用時的方便。

生活中的某些空間並不需要同時收納兩種使用者的需要，如居家的臥室，雖然可以是寢室兼書房，但並不會在同一個面積之下既有人睡又要架起桌子做功課。但商業空間就往往不是如此，餐飲更是一個「生產」、「服務」與「享用」等多重功能交疊的地方，必須做周到的考慮。所以，我覺得最好的作法是先知道自己的餐飲供應有哪些，再設想空間的設計，這樣比較不會遺漏該注意的細節。

非常巧的是，這個房子交到我手中的時候，有很多地方還裸露著紅磚，一些是原屋打開的痕跡，另一些是增建之後的粗胚，總之，又一個與磚有關的空間把我圈住了，我該如何讓這隻早起的鳥兒，在校園的邊陲自在地鳴唱？

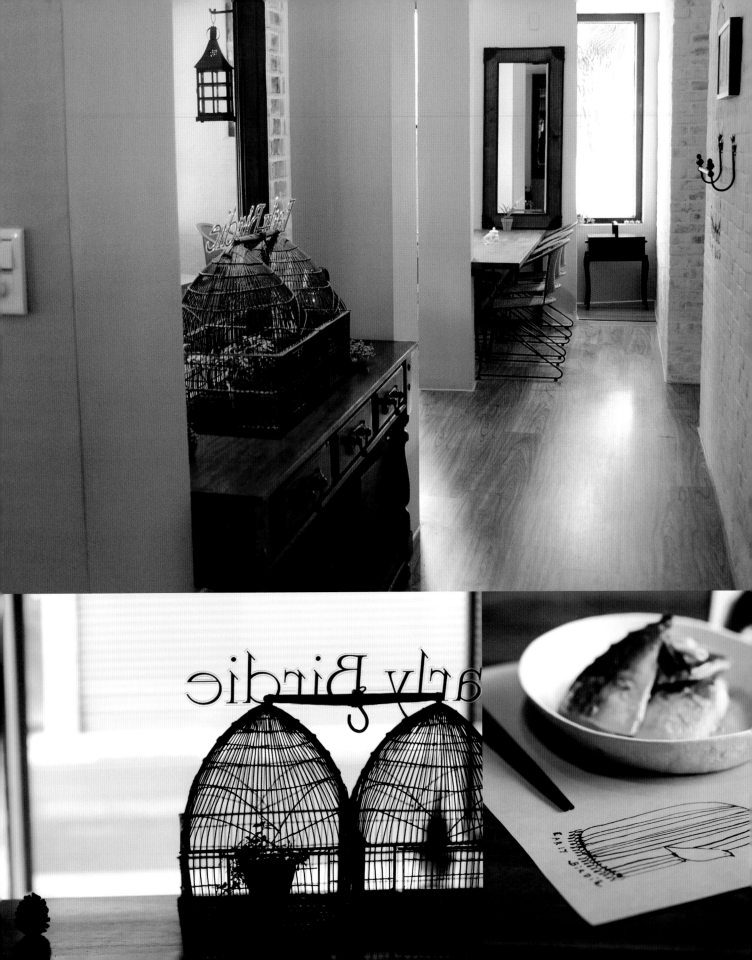

小空間不可能贏得氣派的感覺，
但在「小」的當中做盡文章，
也許就能使大家不去注意到
她所受的限制，
而感覺有繚繞的餘味。

與一般的店面一樣，這家店的開口是一字形，建在最外圍。大家通常只考慮到內圍可用的面積「看起來」有多大，而不管「用起來」真正的方便有多少。我把門面的中央點退縮一個大門的寬度，讓出入口從右側進入，左側則延伸落地玻璃窗做成隔間，整個左半區因為中央的退而有機會變成一個完整的區。

我也利用廁所的位置再把內外區做另一個區隔，使裡間有一個包廂區，這讓整個店顯得更有趣味一點。因為她小，不可能贏得氣派的感覺，但在「小」的當中做盡文章，也許就能使大家不去注意到她所受的限制，而感覺有繚繞的餘味。

這樣一來，原本的空間共分為五個區域：兩個完整的座位區，一個與開放櫃台座位共用的長桌區，一個半開放式的廚房，與一個男女分開的洗手間。雖然空間不大，但我還是想盡辦法把男用廁規劃出小便斗與蹲式馬桶都有的一室，洗手台再外拉到共用的區域。我很滿意自己決定的廁所開口，因為不管坐在哪裡，客人絕不會面對衛生區域的大門。

可愛的小包廂，透露出家的溫和氣息

我自己特別喜歡藏在走道另一端，那個可以成為包廂的小空間，雖然只能容納三張桌子、坐滿也頂多十幾個人，但因為有一扇大落地門而非常可愛。那扇落地門是「假的」，並不能開，它原本只是一個半截開口，但我不願意把它做成一個窗戶，所以在那片半牆上用鐵件做了一道有肚板、對開的假門罩上去，這樣一來，原本的牆面都因為這個門而變高大、變修長了。

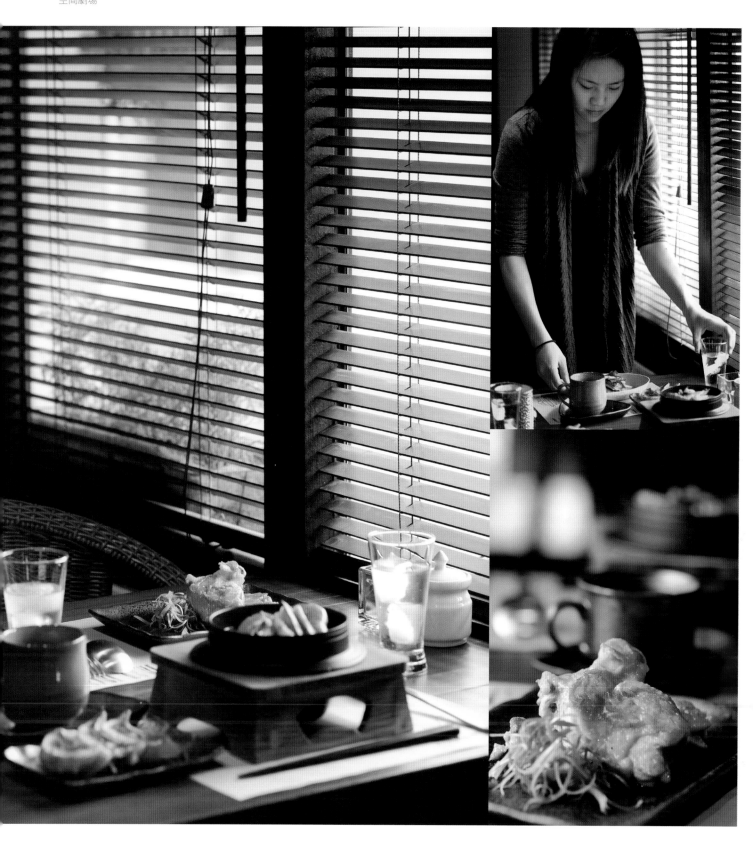

餐飲的商業空間，
是一個生產、服務與享用等多重功能交疊的地方，
必須做周到的考慮。
所以，最好的作法是先知道自己的餐飲供應有哪些，
再設想空間的設計，比較不會遺漏該注意的細節。

這個包廂空間很小，應該有一點家的溫和，所以窗簾用的是布料；為了與鐵件仿木的窗相配，我也選了質地樸素的厚棉布，並從外面種了迷迭香，這樣肚板上的那段玻璃就不只看得見遠樹的綠，還有窗口迷迭香可愛的針狀枝葉所輝映的光。

Pony 匆匆畫下鳥籠返校四個月後再回來，「早起的鳥兒」已經裝修完成待命。照片所留，是我帶著小米粉與 Pony 又一次教導工作人員食物料理的方法、並模擬供餐方式的紀念。

在這本書完稿的時候，我為了補拍一點照片又再度拜訪 Mary，聽她親口說要在四月底把店關了，也已經委託當時負責施作的工班準備全部拆除，要原貌歸還房東。這兩年間，這家店從來沒有以一般店面的方式開放過，但我並不知真正的原因是什麼。只能說，早起供應一份特別的餐點曾經是我想把經驗贈與年輕人的天真，但這想法並未被實驗過就要結束了。我替自己曾經花費於此的心意與時間感到非常失落。如今，那曾經集結了好多人的心力與體力才完成的一窗一物，都將如花開花落，化為烏有。

雖然我知道做為一個空間設計者，除非是為了自己而做的設計，否則所有的夢與掛念都只能停在完工的那一刻，但交給另一個人去續章空間與生活的故事，與要眼見她的完全消失，卻是如此不同的心情。

二〇一三年的四月十日，當我在「早起的鳥兒」喝完咖啡起身告別時，忍不住在心裡偷偷地哭了。

Thinking and Doing 1

典雅的鑄鐵招，與校園的氣質相配

我一直在想著「早起的鳥兒」該用什麼樣
的招牌，才能配得上校園的氣質。有一天
在高雄到處奔忙的時候，我路過一家雜物
零亂的傢俱店，看到他們的屋簷下掛著一
個小小的、灰塵密布的鑄鐵招。雖然它的
空白處當時是用不大好看的亮金色底、紅
字的卡典希德貼了一些字，使我看不出這
是不是一個待售的商品，但我知道，我得
想辦法把它買下。只要我稍做改變，它就
會是最適合掛在這家店的招牌。

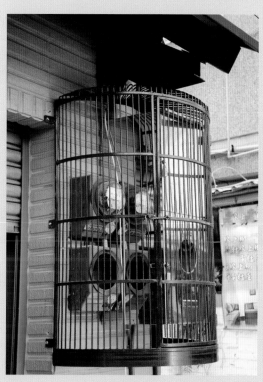

Thinking and Doing 2

為了修飾而做的裝飾，要顯得合理而非多餘

店的正面有一個大電箱，不能移也不能動，我想了又
想，最後決定用一個大鳥籠把它收起來。我認為「美
化」的目標，應該是讓為了修飾而加的裝飾顯得很合
理，而不是很多餘。那麼，這家店的名字是「早起的
鳥兒」，有個大鳥籠，應該也是個合理的決定吧！

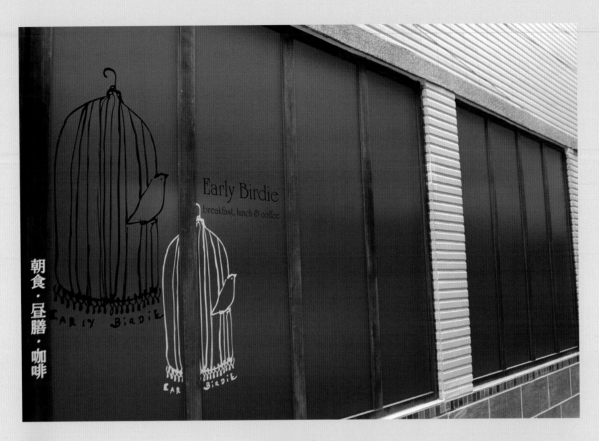

Thinking and Doing 3

鏡面玻璃搭配鳥籠圖案，勾勒出另一種窗景

鏡面玻璃在某一種光線之下還是會透光，無法在一天當中的每個時段都產生完美的反射效果。所以，我從外部貼上一層與整個店的顏色能呼應的卡典希德為底，再用雙色的鳥籠圖案做為裝飾。這樣，從另一頭巷子來的人也能看到這家店的特色。

Thinking and Doing 4

咖啡館的桌子，也是空間演出的重點

我對咖啡館的桌子一直有種期待，所以對這個店的桌子頗費了一些心思。我希望它的桌面有質感有樸素，於是以實木條拼接之後再上漆。桌腳則是用兩個方框鐵件來固定，這樣很穩，桌與桌有需要拼合也很方便。

回頭找一找

運用你的判斷與想像，以下的工地原貌，
對應的各是前頁中完成裝修後的哪個空間區塊？

醫療空間的一點小幸福，能帶來極大的安慰與戰鬥力。

我們每一個人，很可能在人生最後的階段，都要在醫院體會生命、進行生活，

醫院對於某些生活設施的改善，已經不只是為了正在生病的某些人，

而是為了社會多數人的福利，實在不能唯利是圖，應該建立新的看法。

仁慈、關懷的
治病之地 ｜空間與安慰｜

還沒有裝修惠瑩的房子前，她就跟我提過她妹妹想把中醫診所搬到已購置一年的店面，也轉達了希望我幫忙設計施工的意願。雖然當時根本不知道能不能再騰出時間待在南部，但是有機會在一個醫療空間投遞我對「生活與安慰」的想法，真是一大引誘。

我一直都對台灣大大小小的醫療空間有許多不滿。特別在好友惠蘋病後、到她離開人世的那三年，只要曾在週末或看診的時間結束後留在醫院，我總會生悶氣並質疑：為什麼百貨公司需要全年無休，而醫院卻經常如一片死城？為什麼街上的美容院一家比一家時髦、設備不斷推新，卻沒有一家醫院在病房的樓層中配置洗頭台？如果病人需要洗頭，用的方法又簡陋到讓人無法想像。

我的朋友維忠二〇〇七年病逝成大醫院。愛乾淨、一直很重視生活品質的他，雖然生病後有三百天都住在VIP樓層，但洗頭還是由美容部的人以水管、膠桶、垃圾袋、彎形頭

> 不是事情難辦使我們畏縮不前，
> 是我們畏縮不前，使事情難辦。
> 如果醫院對於「幸福」沒有足夠的想像力，
> 對於病人與照顧者長日漫漫的生活沒有體會，
> 時代進步，改善也永遠不會出現。

墊，將就進行著對病人來說可貴的清潔活動。事實上，
醫院可以在每個樓層裝設一個如美容院一樣的洗頭台，
家屬只要把病人用輪椅或推床送到這個地點與洗頭台接
合，就可以幫患者輕鬆愉快地洗個頭，帶給他們更有品
質的生活。

醫院絕對是一個戰場，需要生氣勃勃的鼓舞

雖然，可以想像如果有機會與院方或診所對談，他們一
定有很多冠冕堂皇的理由來說明這種改善何以一直沒有
出現，但我更相信「不是事情難辦使我們畏縮不前，是
我們畏縮不前，使事情難辦」。如果醫院對於「幸福」
沒有足夠的想像力，對於病人與照顧者長日漫漫的生活
沒有體會，時代進步，改善也永遠不會出現。

人在健康的時候購物用餐，也不過是快樂之上再加的歡
樂，實在不用如此大量供應。但是醫療空間的一點小幸
福，卻能帶來極大的安慰與戰鬥力。醫院絕對是一個戰
場，需要生氣勃勃的鼓舞。而做為現代人，我們每一個
人，很可能在人生最後的階段，都要在醫院體會生命、
進行生活，這種生活的改善，已經不只是為了正在生病
的某些人，而是為了社會多數人的福利。醫院對於某些
設施，實在不能唯利是圖，應該建立新的看法。

有一次我受邀到一家醫院去演講，院方帶我去看他們的
VIP病房，房內有按摩浴缸、大餐廳、大會議室，一問
才知，這是給「身體檢查」用的病房。就是類似這樣的

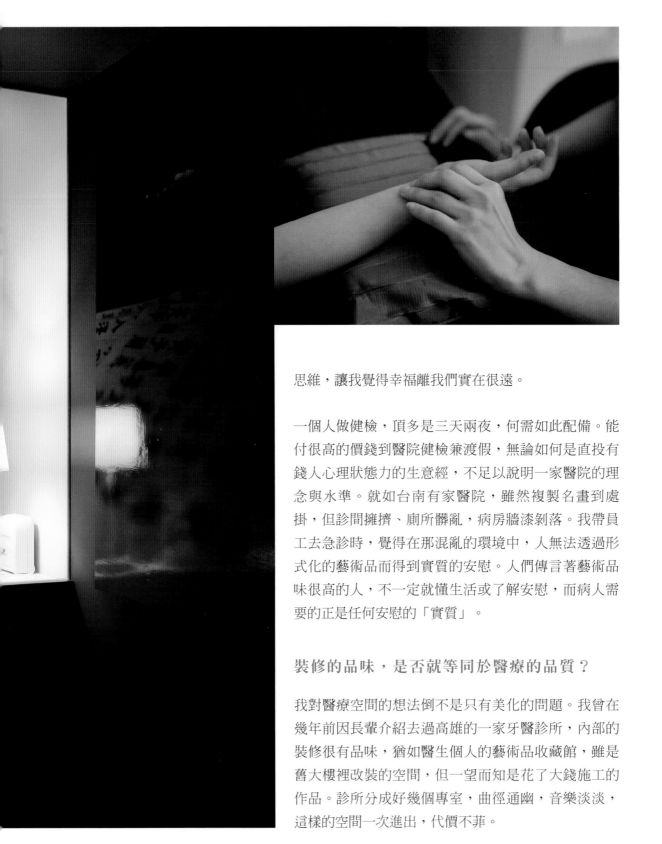

思維，讓我覺得幸福離我們實在很遠。

一個人做健檢，頂多是三天兩夜，何需如此配備。能付很高的價錢到醫院健檢兼渡假，無論如何是直投有錢人心理狀態力的生意經，不足以說明一家醫院的理念與水準。就如台南有家醫院，雖然複製名畫到處掛，但診間擁擠、廁所髒亂，病房牆漆剝落。我帶員工去急診時，覺得在那混亂的環境中，人無法透過形式化的藝術品而得到實質的安慰。人們傳言著藝術品味很高的人，不一定就懂生活或了解安慰，而病人需要的正是任何安慰的「實質」。

裝修的品味，是否就等同於醫療的品質？

我對醫療空間的想法倒不是只有美化的問題。我曾在幾年前因長輩介紹去過高雄的一家牙醫診所，內部的裝修很有品味，猶如醫生個人的藝術品收藏館，雖是舊大樓裡改裝的空間，但一望而知是花了大錢施工的作品。診所分成好幾個專室，曲徑通幽，音樂淡淡，這樣的空間一次進出，代價不菲。

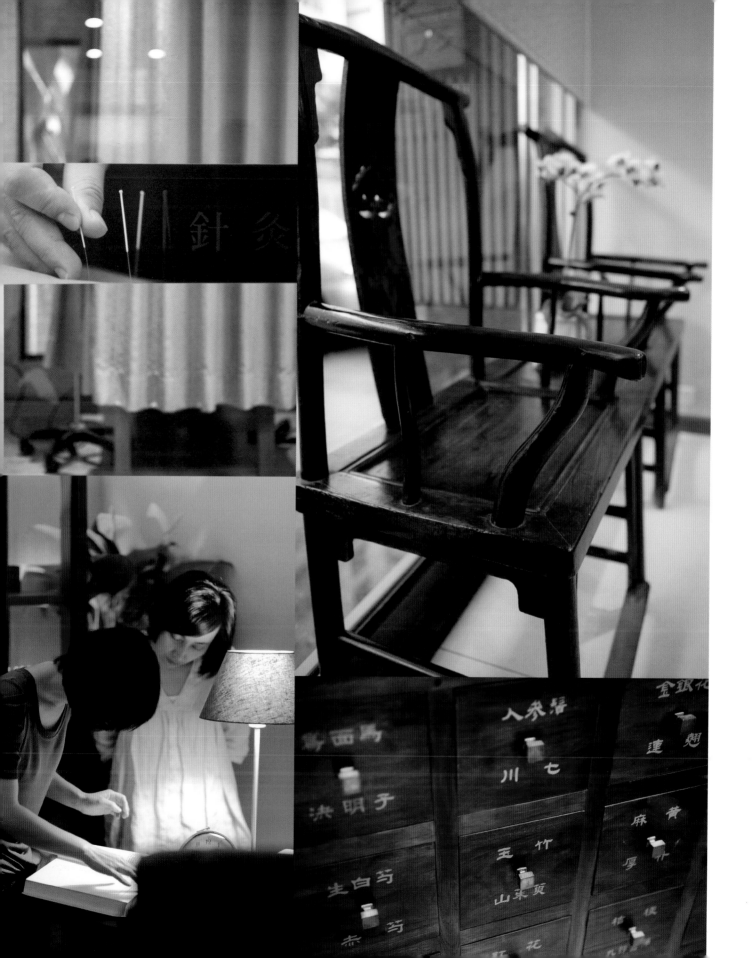

在這樣的診所看一顆牙，得接受醫生對於同業結合的安排，所以病人到處奔忙。我先去同市但不同區的檢驗所拍整個頭部與各分部的X光片，一到就拍，拍完片子跟著我送回醫生手中。醫生以專業口吻讓我知道，這麼詳細清晰的片子，五千多塊真是一點都不貴；而這麼精密的檢查必然是為了提供一些線索，使我的健康能有改善，因此，我很快就得到兩個建議。

一是我得搭飛機到台北某個診所去做根管治療，因為主持這家診所的兩位醫生，是高雄這位醫生的大學同學，他們夫妻的技術實在是好到使我的醫生不敢貿然對我進行根管治療。而這當然都是因為我的運氣夠好，遇到一位一切以我的健康為中心來考量的醫師。事實上，醫生娓娓道來時已為我說明，只有很少數的醫生才會為病人做這麼真誠的建議，要不然，根管治療的錢，為什麼要拱手讓人來賺呢？但這還只是這位醫生仁心仁術的一半，第二個處方更是貼心，既照顧我的身體，更擔心我的心靈。

根據我的頭部X光片看來，我有睡覺咬牙的習慣，這反映了我工作太忙，心中有很大的壓力，由不得我不承認。因為臉頰肌肉會透露更多的真相，而這壓力有多可怕，可不是以我的知識能了解的，但沒關係，醫生關心我，所以既然都要去一趟台北了，他樂意推薦我去見一位極好的心理醫師，也是跟他同一個大學畢業的好友。從身體改善咬牙的問題只是治標，心病實需心藥醫，我應該長期有個心理醫師的協助與陪伴，健康才會更好。

醫師俐落地在便條紙上寫下我該造訪的去處，等我跟兩位醫生會面後，他會與他們會診，再繼續治療我的牙齒。也就是說，有好長一段時間，我得南北奔走。醫師中英文參雜，字跡如行雲流水，熟練優美。就在他下筆的當刻，我確定了他是一位信仰堅定的青年，正以滿腔熱血為自己的宗教佈道，只可怕的是，這個四十歲不到的青年，選擇了相信金錢無邊的魅力。

能以責任為念並堅定執行的空間，安慰感就能自然流露

醫院在人們病急、身體有難時接受我們，施予身體和精神上的治療與安慰，是同為人類但不同專業的人，對造化的殘酷與仁慈進行共同體會的空間。學校則是以共有知識與經驗的傳承

為共同目標，提供團體生活的空間；在學校中，「教不嚴，師之惰」的世代義務感架構其間，年年代代累積出穩靜的美。法院則是正義與公平在人類相處失衡時，以超越個人的角度來幫助人們更安全、和諧相處的空間。

這三個空間都是以人類社會嚮往的、無私的「責任」為根本精神，因此，如果能把這份責任深刻考慮並堅定執行的空間，安慰感自然就會從中流露，絕對無法掩蓋。我曾在布魯塞爾街上行走時被法院吸引，那空間的美，使我相信正義的可能。

我心目中最好的醫院診所出現在童年，即使當時醫藥與物質都遠不如今天，但她所帶來的安慰力與安定力，卻是之後任何一個醫療空間無可比美的。我只見過更大、更新、花樣更多的醫院診所，卻不再見到，仁慈、撫慰、關懷自然散發的治病之地。

我經常回想，為什麼當我還是孩子的時候，對隔鄰那由修女主持的醫院就已如此傾心？我老是在掃院子時偷偷盯著醫院的窗細細地看，看修女忙碌的身影快速卻沉穩地從窗口出現又隱沒，遠遠就可以感受到忙碌卻不慌張的力量。整個建築是以水泥與小白碎石磨造的，樸素、乾淨、簡單；動靜其間的修女們也都穿著深淺灰色的長袍、頭帽，奇妙地與建築融為一體。雪白的圍裙使修女服與世隔絕的神聖之感多了親和，使人們知道她們是在服務病痛疾苦。

我去過診療室上藥，總共只感覺到四種顏色：白色、灰色、木頭色與大大小小裝著各種藥品的廣口玻璃瓶，連瓶中的藥也是樸素的，顏色與今日大有不同。這些簡單的器物，帶來一種接近生活質地的安心感與奮鬥感。沒有雜物，反映出醫療空間高清潔感與極其嚴肅的一面，但醫療人員的專心、投入與輕聲言語，卻在醫療動作的嚴謹紀律中補足了人心所需要的溫柔與安慰。連瀰漫在空間中的氣味都是非常能鎮定人心的。空氣流通，消毒水帶來乾淨、健康的權威氣息，是一般空間不會出現的。診療室以一側面對走廊相通，而走廊之外就是中庭，自然光斜照在廊上的細磨石子地，反照的光，帶給人極大的安慰。

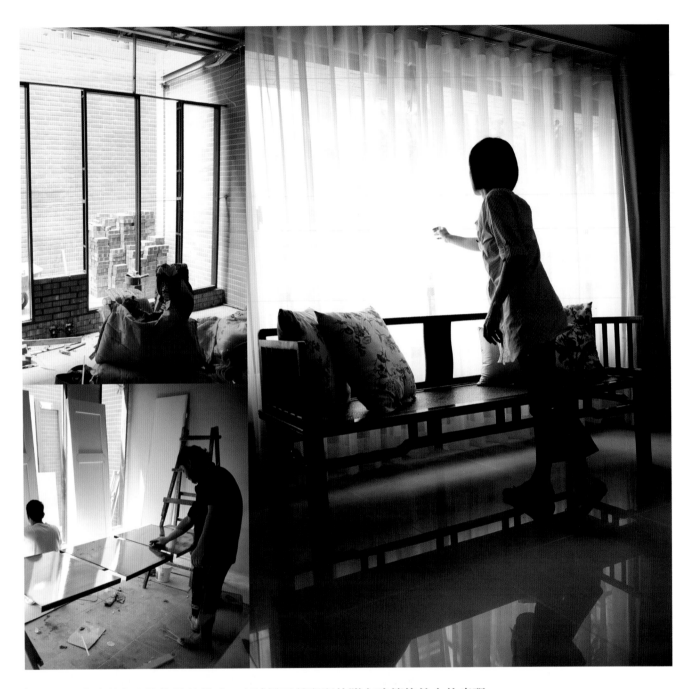

當我們感受到室內裝修的效果時，有時這已是緊緊依附在建築條件上的表現。

因此，建築系的學生如果對室內設計有更多了解，

是否對建築物所提供的基本條件更能產生自然的敏感與關懷，

把更好的居住設想安置於建築階段，而不必在裝修時大動花費。

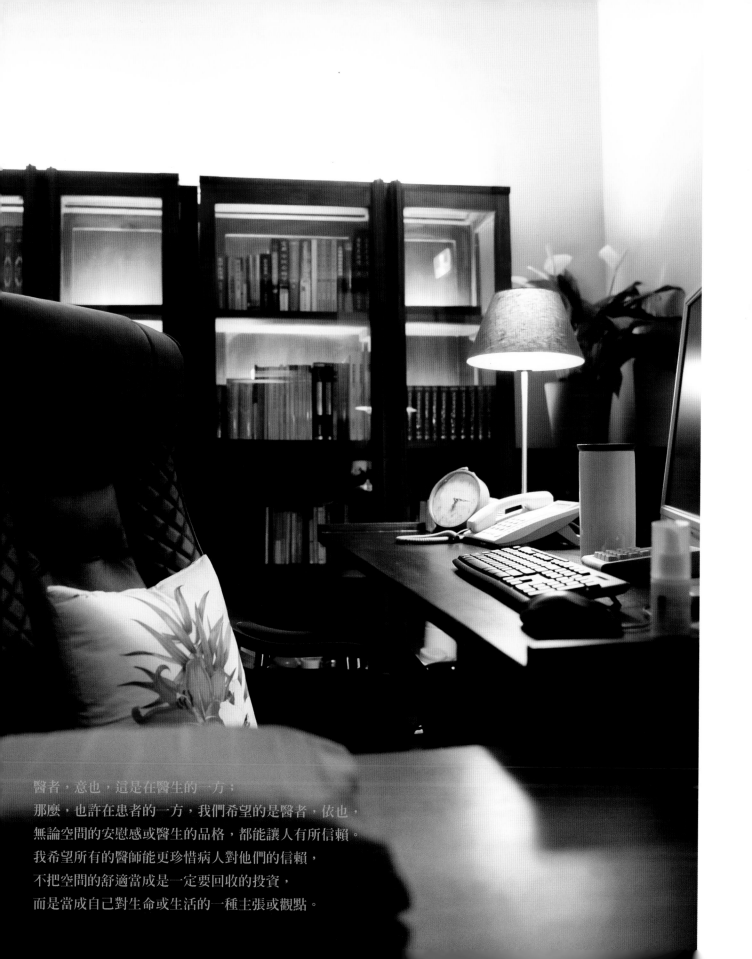

醫者，意也，這是在醫生的一方；
那麼，也許在患者的一方，我們希望的是醫者，依也，
無論空間的安慰感或醫生的品格，都能讓人有所信賴。
我希望所有的醫師能更珍惜病人對他們的信賴，
不把空間的舒適當成是一定要回收的投資，
而是當成自己對生命或生活的一種主張或觀點。

歷史感與老氣派，使望、聞、問、切有了不同感受

我決定要幫惠君裝修診所之後，曾跟她好好討論這幾年來，她使用現有空間所出現的問題，以及最希望改善的狀況。我也以患者的身份掛了號就診，實際了解看診的過程。我掛號時特地選擇病患較多的時段，以便了解問診之外的治療如何進行，進行時時間、空間與醫護工作之間的協調可有問題。我也多次進入藥房去看配藥的流程與收納藥品的狀況，又與惠君討論觀察所得的細節。

在此之前，我從不曾看過中醫，為了對現今的中醫醫療方式有更多了解，我因此而去了幾家不同城市的小型中醫診所，也去了規模比較大、附屬在醫院內的中醫部門。經過比較，我發現所有空間都大同小異。倒是這段期間，我因事去了一趟大連，車過市區時，看到了一家中醫院，隔天早上就找了去，也不只是參觀，還實地掛號給醫生看看。

我覺得這樣的中醫院是絕不可能出現在台灣的，因為建築本身的條件大不相同。她的好，根源於建築的條件，即使用同樣的內部裝修去複製一份，也無法達到同樣的效果。當我們感受到室內裝修的效果時，有時這已是緊緊依附在建築條件之上的表現。我經常在想，為什麼建築系的第一年不先讀室內設計，而「都市計畫」這主題龐大的科系，又為什麼不是讀過某些專業科系的學生做為深造的學部。如果建築系的學生有更多室內設計的鑽研經驗，是否就更能對建築物所提供的居住條件產生自然的敏感與關懷，把更好的設想安置於建築階段，而不必在裝修時大動花費。

這個中醫診所一進門就是深、寬、高的廳堂，深度的後半段有開放式半樓。雖然面積大，但沒有太多裝飾，所有的傢俱與藥櫃都是沒有再上色漆的實木，非常安穩，卻不沉重。櫃子的做法很大方，工很細緻，我覺得整個空間成功地隱隱道出中醫的歷史感，而那種歷史感，也就帶給人一種溫和的信賴感。這廳的採光非常好，兩側各放一組中式座椅，椅旁用大缸養著樹，樹下掛著畫眉鳥，鳥的鳴聲時不時劃破這大空間中的一片寧靜，讓人想起歐陽修的詩。

我很喜歡那藥櫃的壯觀美麗，不過，最讓我感覺震撼的是醫生的診間，那種寬大與樸實，真是一種老氣派。連醫師的態度都很氣派——是氣派而不是傲慢，他們的用語、開方的用紙與字跡，都非常儒雅。這醫院的器物與氣氛，成功地激發出我對中醫的想像，那望、聞、問、切在這樣的空間中進行，也就產生了不同的心理反應。醫者，意也，這是在醫生的一方；那麼，也許在患者的一方，我們希望的是醫者，依也，無論空間的安慰感或醫生的品格，都能讓人有所信賴。

四道長窗與扶疏的植物，讓針灸室明亮安適

在中醫的治療裡，針灸是很重要的一個項目，但一般舊診所的針灸室非常擁擠，用品的安排也不理想。而且，惠君原來的針灸室並沒有洗手台，雖然診所不小，但診間很狹窄，我看到多數的空間，都浪費在沒有實際貢獻的交界之處。看過舊的地方之後，我到新的空間去思考如何把所有的功能重新配置出來，希望新的配置除了要解決舊有的問題，也能突破眼前這棟只有前後採光通風的長形透天屋的建築缺點。

首先要建立門面，定出整套診療的動線。第一階段的工作就是把先前並不複雜的舊物拆除。狹長的房子在空屋時，因為功能性的隔間還沒有出現，通風與光照雖不完美，但還看不到隔間真正出現後的問題。為了要利用到長條屋後段的面積，這種房子一定要在已經有限的寬度中再讓出一條走道；不只如此，樓梯因為橫攔在中段，用法上深受限制。

我發現這個屋子的後半部有一小段其實是陽台，但上一任屋主把它用鐵皮加蓋，變成一個室

內空間。這一蓋雖蓋出比較大的室內面積，但也攔掉了後面通風與探光的條件。我爬上二樓仔細察看，又借看隔壁沒有加蓋的情況，如果惠君同意，我想掀開鐵皮頂，把針灸室放在後區使它完全獨立，並利用重起的牆面來留出長窗，讓必須拉起簾幕的一張張床，不必像舊處那樣幽閉恐怖。

我的設想是，患者躺下時，可以看到窗外的綠意；簾幕如果拉開，整個空見的橫向盡處也不是一片牆，而是四道長窗與窗外扶梳的植物（當然，得好好照顧才會有花香鳥語）。為了窗外的植物不要襯在呆板的二丁掛牆上，我又在每棵植物後面加了一面長鏡，盡量讓無法處理的建材不要太搶眼。

水電管線也做了很大的調整，因為針灸室一定要有獨立的大水槽與平台來做洗刷與消毒的工作，醫師診間也要有洗手台才方便。另外，我也從廁所再拉一個水管出來，準備在洗手間外加裝一個洗手台，讓病患不用進洗手間就可以清潔。

在工作的方便之外，也更添溫柔的生趣

掛號處、藥局與診間要如何既有分區之感又能相連，使醫師與護士之間有密切的支援，還有科學中藥的收存與傳統藥材的使用比例，也是我一再在現場觀察後，再置於新空間的考慮。但一切的一切，都還不只是方便就好，我真希望這個診所還能有一點更溫柔的生趣、有一點書香的感覺，畢竟，主掌其間的是一個女醫師。

在舊診所，惠君告訴我哪些設備不帶過去，哪些要留。有一張掛在牆上的捲軸，惠君說不要了，因為太舊又太髒，我說讓我帶走吧！重裱過，應該會適合掛在新地方。還好帶走了，我

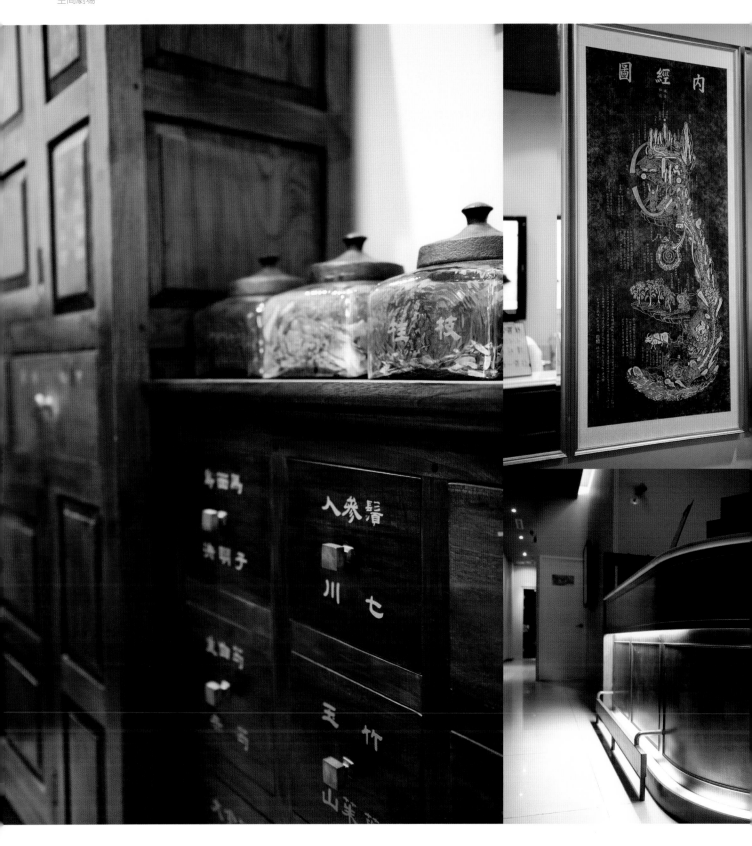

為它在左右各加配一面鏡子，使新候診室的大牆有了很好的接連。

認識診所的護士後，我非常想改變她們對工作空間的使用觀念、對物品的收存取用習慣，畢竟，空間最後的品質總是由使用者來決定。尤其是塑膠開始出現在這個世界之後，空間時時受到用品顏色質地的威脅，有時候只是一兩樣小東西，也會讓整個氣氛遭受破壞。

例如：科學中藥的瓶子都是顏色鮮艷的塑料瓶，不是艷黃底鮮綠字、就是亮藍瓶蓋白瓶身。那好幾百個爭著出來亮相的瓶子，是我最煩惱的，我要把它藏在醫生與護士能方便取用，但對整個空間影響最小的地方。所以，我把藥局的門開在最右邊，以一個 L 轉彎雙開口來連接掛號室與診間，這樣醫師或護士進出都方便，但患者只有站在一個極不可能的角度才會看到它們。

惠君告訴我她的看診時間，並說明她需要在二樓設置一個休息室，只要功能簡單就好。我想了又想、看了又看，覺得再簡單也不能沒有個裡外，所以，我把二樓的寬度整個四等分，最旁的兩邊做成大櫃子，可以收納備品，又做了兩片與櫃子等大的拉門。當拉門完全拉開的時候，看不到門的存在，只覺得有個內外；如果拉門關起來，即使護士上樓用餐或整理備品，醫師還是可以保有隱私地安心休息。

能裝修這個診所，於我，不只是一次新的嘗試，也貫徹了我對於空間應有安慰力的想法。我也希望所有的醫師能更珍惜病人對他們的信賴，不把空間的舒適當成是一定要回收的投資，而是當成自己對生命或生活的一種主張或觀點。

Thinking and Doing 1

拉簾、床套在功能之外，也可以賦予更多美感

我對工地所有細節的掌握都很清楚，那幾個月來來回回於南部與台北時，有許多東西都已在訂製了。例如，這些床套與隔間拉簾，在診所還沒有完全裝修好之前，即已做好備用。醫療用的隔間拉簾可以買到現成的，但都不是很好看，所以我問了惠君，拉簾除了隔開，是否還有其他需要注意的功能，然後以所有需要的條件為基礎去尋找新的替代品。

Thinking and Doing 2

更像傢俱的機器置放櫃，增加了醫療的生活感

床與床之間的機器在原來的診所是放在一個訂做的架子上，很笨重呆板。我想醫療本是非常生活感的，取得醫師的同意，我把它換掉了，更像傢俱的置放櫃，使機器不再那麼「機器」，多了一點親切感。

Thinking and Doing 3

古意的洗手台，與中醫的印象相得益彰

我希望醫師的洗手台可以配合中醫的印象與
醫師本身的氣質，所以特地去找了一個舊式
的洗面掛架，又配上一個陶盆。雖然出水與
進水部分都得再花心思解決，但做好之後，
看著是美的，心裡很高興。

Thinking and Doing 4

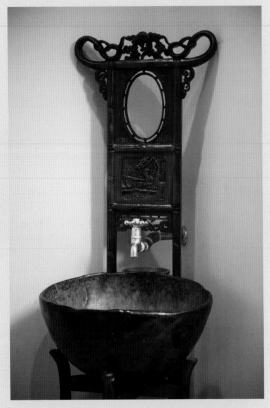

選擇非傳統的瓶櫃存放藥材，典雅而不失實用

一般診所的傳統中藥材都放在制式的中藥櫃，但惠
君跟我說，他們其實非常少去開櫃子，在原來的診
所中，櫃中的藥材也出現了長小蟲的狀況。我問她
介不介意只以小量放在配藥處，其餘冰在冰箱中，
如果這是一個解決的辦法，我們就可以有另一種更
美的呈現。

我請醫師開出所有用到的中藥材名稱，選了一個彩
度較低的棕灰色，麻煩我的朋友曾慶瑜幫我割貼藥
名在我所找到的櫃子與玻璃瓶上。這些用品、櫃子
都不是中醫診所傳統的用物，但也並未脫離應有的
典雅氣氛。

回頭找一找

運用你的判斷與想像，以下的工地原貌，
對應的各是前頁中完成裝修後的哪個空間區塊？

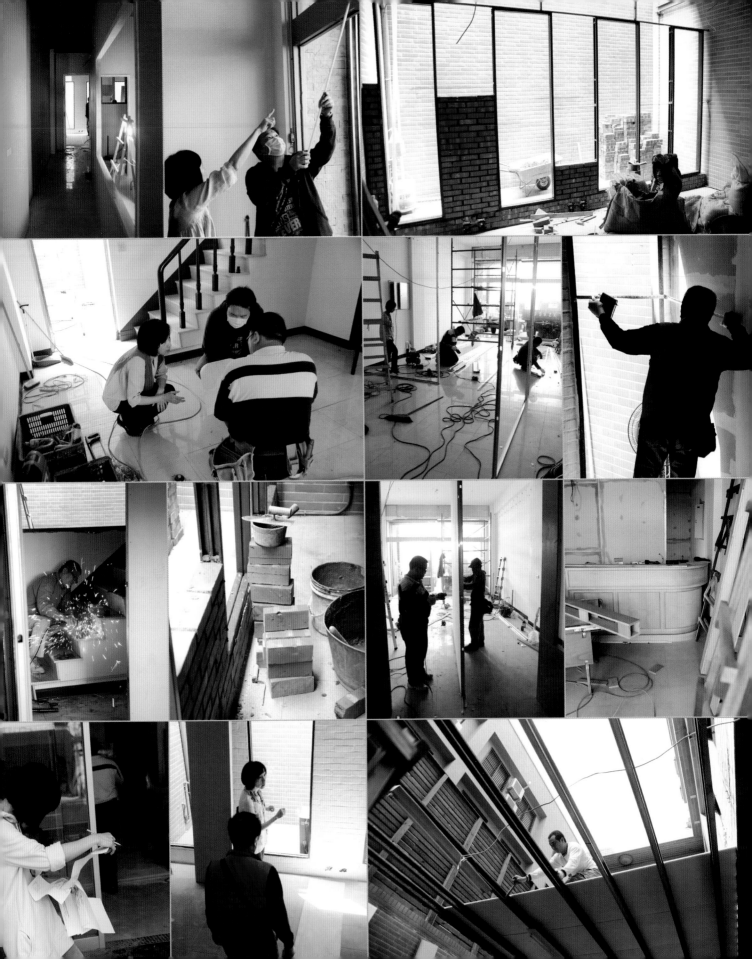

在營業場所進行裝修，規劃預算不能只看到花費的部分，

還要把施工期的營運損失也納入考慮。

於是，時間的掌握牽動著我對預算的想法，

後來，這份認識也轉化成我做任何事情都會把時間成本考慮在內的生活概念。

電影院的媳婦 ｜預算的演變｜

裝修電影院，原來是這麼「特別」的經驗！

如果要從台灣社會中選出從業人數最少的一種行業，不知道哪一行會勝出！不過，以我所知，台灣幾十年來電影院的業主確實不多，再加上一個業主常常同時擁有幾家同一城市或跨鄉鎮的電影院，這就使得算得上這個行業的經營者為數更少了。非常巧的是，我的家族中有親戚經營電影院，這位就住在我老家對面的堂嬸覺得我很乖，十八歲就安排了一場隆重的相親，把我介紹給專門安排影片上映的先生家。過了六年之後，我嫁進這少數行業的族群，夫家當時在南部也擁有幾家電影院。

我不只嫁進電影業裡當了長媳，還在一九九五年組工班整修過電影院。也許因為身在其中，反而不覺得這是一份多麼奇特的際遇，但過了十幾年後，當電影院的空間都成了一種特定樣板、全世界的電影院都長得一樣，完全不用再「設計」時，我這才了解自己曾有過的經驗，是多麼地「特別」！

雖然我與電影可以如此親近，卻始終沒有因為隨手可得的優勢，而把電影看成普通的娛樂。記得新婚那兩年，我跟先生也是久久才看一次電影，每次約好要到自己家的電影院看一場電影，總是覺得很興奮、很期待！後來有了女兒，我們也會偶而在寶寶睡後去看一部晚場的片子，為了怕女兒醒來哭著，還用無線電監控著家裡的訊息。

往後幾年，我們搬離電影院所在的西區，我更少看電影了。生活很忙，我幾乎忘了家裡有很多電影可看，即使最多的時候有七個廳可供選擇，但我們並沒有常常進出電影院。唯一的一次，我真正感覺到家裡擁有電影院與其他觀眾的不同，是一家四口興高采烈地去看迪士尼的動畫片《變身國王》，影片開始後以國語發音，孩子們很失望，剛好電影公司寄來了兩種語言版本，於是爸爸安慰著兩個女兒說：「我們下一場再看，爸爸讓機師換成原聲。」

公公很早就開始從事與電影相關的工作，也曾投資拍片。有一次先生跟我說，他也算是「小童星」，我於是笑問他演了哪部戲、又演過哪些角色，他說：「在路邊吃碗粿的小孩。」我聽後大笑，原來，父親投資拍的片子也只不過能讓他當個路人甲，如果連這點關係都沒有，大概是連背影也要被剪掉了。

公公到南部開設電影院是民國五十幾年之後的事了，在此之前，他也幫各鄉鎮多數的電影院安排上演的片子。先生跟我說過一個很可愛的小故事，說他小學曾在日記上寫道：「我做完功課後上樓去『看電影』。」老師批改時幫他畫掉，改成「看電視」。他是個沉默寡言又執著的孩子，下一次又寫「看電影」，老師又再畫掉，心想這平時乖乖的孩子怎麼就是改不了這簡單的錯誤。老師哪想得到，他真的是去家裡樓上的試片室「看電影」，而不是看電視。

扎實的學習，建立了我對預算最誠懇的觀念

我嫁到夫家的時候，統一戲院已經營二十幾年了，這個佔地200坪、座位數將近600的空間，在人潮進出間歷經磨損卻一直沒有做過大整修，跟所有終年無休的營業場地一樣，談不上深入的保養維護。八○年代末期，電影市場的供應與需求有了一些變化，為了能使檔期靈活上下，這裡分隔成兩個近300人的中型影廳。那時，公公已買下中國城戲院，佔地800坪的中國

城有一個800座席的大廳和近200座席的小廳。這兩家電影院相去不到兩百公尺，對觀眾來說還算方便，所以，這1600個座位以四個廳別的靈活調動，運作得非常有效率，每個假日幾乎都有數千人在使用這些空間。

雖然嫁入夫家後，我不曾參與過電影院的實際營運，早早就跑去開自己的小餐廳，但公公婆婆還是非常善待我這個不怎麼幫夫的媳婦，所以，當一九九五年統一要更新座席設備與翻修大廳時，他們決定把這個重責大任交給我。

平時不多言語的公公，是非常會鼓勵孩子的父親。我持家做事，受爸爸稱讚時我很高興；我做菜他說好吃，我也絕不會懷疑他只是在鼓勵我，而是相信他真的好喜歡。成為他的媳婦二十七年，我對爸爸稱讚人的方式還是感到迷惑，明明就是這麼簡單，卻有著使晚輩信賴的力量。那年，當爸爸要我去負責統一的整修時，他一如往常，用真誠的語氣對家人和我說：「Bubu的裝修絕不會輸給設計師的！」於是我滿懷信心，在先生的幫助下速戰速決地達成任務。這幾乎可說是不眠不休的一個月，完成了我在裝修上最難得的學習──掌握預算。

在營業場所進行裝修，預算所涉及的金錢不能只看到花費的部分，還要把施工期的營運損失也納入考慮。於是，時間的掌握牽動著我對預算的想法，後來，這份認識也轉化成我做任何事情都會把時間成本考慮在內的生活概念。比如說，當我在教學的時候，學生的時間就是我最珍惜的一份資源，它象徵著我最重視的學習成本。

如果單從裝修的工作實踐上來看，當時這份扎實的學習也建立了我對於預算最誠懇的觀念。直到現在，我還是把一個空間所承受的總花費看得非常重要，無論它是來自哪一方的心力與金錢，只要有任何浪費，就是預算的掌握不良。

準確掌握預算的最好方法，就是「設想周全」

在過去娛樂活動還很少的年代，電影院是許多人假日的休閒聚集地。我們的電影院一年只會在除夕下午休息兩場（大約五個小時），在這段短短的時間，員工勉強能夠回家中圍爐，晚

我們的電影院在一九九五年開始
發展自己的電腦售票系統。一位
隨妻子回台任教的美國軟體設計
師給了我先生很大的幫助。

過去人工售票有很多問題，因為
廳別很多、時間又複雜，無法在
這項工作上節省人力，而結帳上
常出現的錯誤在電腦化之後也有
很大的改善，票房因此可以不再
零亂。我覺得售票處的氣氛很重
要，畢竟，她是觀眾與電影院接
觸的第一個空間。

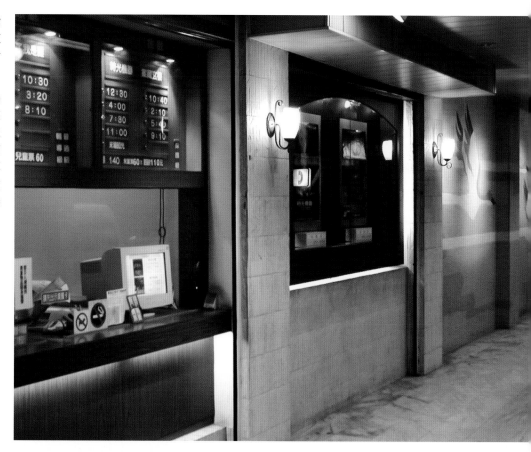

整棟「中國城」是由李祖元先生負責建築，電影院的空間規劃也是他初始就已完成，公公而後才購得的。李先生在
廳與廳之間安排了許多開放空間，我研究觀眾的動線後，把廊道或樓梯間的小轉折都做成海報區，有些是無需變動
的電影印象，有些是可隨影片上下替換的海報訊息。

上就得回來開始工作。雖然公公完全沒有給我任何時間壓力與預算限制，但一要動手籌備這項當時對我來說很龐大的任務，我已經想到要先了解電影院的收入狀況，並把這項「收入損失」視爲總預算的一部分，而後我就更清楚自己對施工進度的掌握有多重要。

如果單以花費來說，想要準確掌握預算的最好方法就是**設想周全**。「追加」與「修改」是過去超出預算最常見的兩個「有形」問題，但是這幾年，工班的效率也成了超支「無形」的影響；在兩種因素的交互影響之下，裝修的成本不斷提高。

追加不一定都是爲了「好還要更好」所做的增工，常見的狀況還有事先「沒想到」或「想錯了」，而在事後爲順利連結所做出的補救。修改也有兩種情況，一是完工後覺得美感效果不夠的改善；另一種是功能出了問題必定需要的重做。如果只是不夠美，那還屬於個人觀點、可改可不改的預算追加；要是功能不對，就千萬不能忽略未來的不便，一定要痛定思痛整頓。我聽過一個很好玩，但也值得借鏡的例子。前不久，有位朋友跟我說起親戚家孩子的房間有個特別的設計：爲了節省空間，設計師裝了一個白天收起、晚上放下的床，問題是，當床放下時，四周的衣櫃就無法打開了。類似這樣的情狀，是因爲空間的重疊沒有被列入計算，無論誰付錢來重做，總之是一份本可不必的付出，一項值得珍惜的成本。

在我負責電影院裝修那年，雖然還算年輕，各方面的經驗也不算非常豐富，但因爲珍惜的觀念支持其中，我從時間、物力與思考三方面同時檢視，對於預算的操作可說是非常準確。

空間的更迭演變，訴說著家族成長的故事

這一場負責木工施作的師傅，就是幫我裝修樓中樓住家的李先生。第一次合作時，李先生大約五十幾歲，因爲學藝很早，當時已是技術純熟的老師傅，他的作工很老派，用料也很細心，但因爲一直都接做小型住家的裝修，對於領人做這樣一個大場，其實是很緊張、也有點適應不良的。

這並不是李先生第二次與我合作，在住家裝修與統一戲院的整修之間，我們還一起做過一個河邊公寓與我的第二個餐廳。我很喜歡他執著於工作，對身邊師傅不言而教的領導方式，可惜的是，在這場裝修中，他一改過去堅守在一份工作上的身教作風，讓自己成為一個只監督而不參與進度的角色，結果我看到了一個心情緊張、身影團團轉的領頭，每天只負責點點送來的材料、對工作生氣，現場的氛圍變得非常戰戰兢兢。李先生後來累病了，但工班在這一場的表現，其實遠不如我們過去一起同工的時候。

在拆除統一的大廳時，我從原本被覆蓋起來的建築中看到了一些有趣的結構，很納悶為什麼有些建造完全不符合電影院空間的需要，這些設計當初又是為了什麼而存在的？我問了先生，他告訴我以前統一是冰宮，現在一樓的座席是以前的溜冰場，樓上是挑空的看台，外面有租借溜冰鞋的櫃台和販賣飲料點心的地方。但當時他太小，對其中的細節語焉不詳，我於是去請教公公婆婆，這才了解他們創業起家的過程。冰宮對我來說是很陌生的地方，因為我在台東的鄉下長大，雖然十二歲就到台北上學，但生活總是環繞著家庭，根本不知道社會大眾哪一個階段在流行哪一種娛樂活動。我無法相信自己正在動工的空間曾是一個冰宮，那地表利用電動裝置凝固的冰層與在冰上迴舞的群眾，離我的想像好遠、好遠！

時代的進步中，也讓人緬懷技術的失落

不只是冰宮，裝修電影院更有許多家庭空間或一般商業空間絕不會遇到的經驗。比如說，很少人知道，過去電影院裡那一塊「銀幕」，是真正要定期請專業人員來噴上銀粉的，噴上銀粉的布幕才能讓放出來的影像色彩飽和、光澤鮮明。還記得那次噴銀幕時，我覺得很興奮，像個孩子一樣觀看著這千載難逢的工作情景。當時並不知道，時間才過幾年，新的產品就出現了，銀幕也不再需要噴粉了，而機器的進步更帶來機房生態的改變，使得某些名詞永遠消失在這個行業中，例如：跑片、迴片、接片。

當同時有兩個空間要放映同一部片子，只要把放映的時間調整到足夠把分段的片子捲回去並運送到達、上機器就可行了，所以，有一種工作是專門在電影院接應放過的影片分段，送往下一個要放映的地方。當然，這其中如果發生任何事故就會非常狼狽，最怕的是出了車禍或

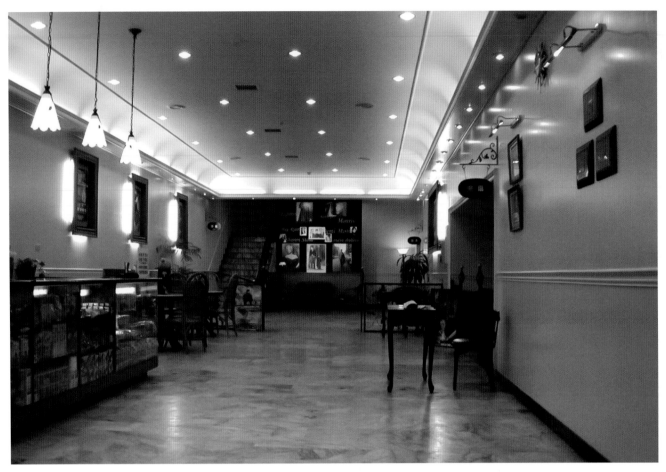

統一拆除前，我並不知道天花板有那麼高，也不知道眼前所見的
塑料地板之下是如此完好的大理石。我決定要盡可能留住高度來
增加大廳的氣勢。那片質地很好的地板也是我不想捨棄的，對公
共空間來說，石材是理想的選擇，沒有接縫，又永遠都能打磨到
非常清潔光亮。而我的功課是如何留住它的「古典」，卻不要讓
人覺得用舊地板是「過時」的。

電影院因為都是現金收入，所以營業的款項會由銀行派員來收，
結帳後的點款與開保險箱這些工作，對會計小姐來說其實承擔著
很大的壓力。我建議先生不要把會計小姐的辦公室放在太隱密的
地方，移出後的小辦公室不只感覺比較安全，大家處理雜務也方
便許多，而內區的辦公室就不用接待一般的業務往來。

不小心讓影片散落一地。另外也有一些尷尬的情況，比如機師拿錯影片卷數給跑片的人，於是在下一家電影院接上時，就等於是跳過劇情來演，一直要等到追回正確的卷數，才能再迅速更換回去。有一次的確發生這樣的狀況，我們的員工等著觀眾出場罵人，沒想到觀眾很可愛也可能是劇情太深奧，他們以為那是一種「倒敘」的拍法，竟一點都不覺得奇怪。

頭一次進機房看機師操作影片的放映時，我對於他們的工作感到很驚奇。原來影片寄來時，為了運送方便，都已剪成好幾段、捆成較小的片卷，機師得巡片、用溶劑或透明膠帶接片，再用機器捲成大卷。把片卷掛上機器也是非常吃重的工作，但先生說，那離他小時候所知道的，還是燒碳棒而非燈泡投射的時代已大不相同，過去的機房是很熱、機器聲很吵雜的，但喜歡放電影的人卻從不以此為苦。

電影院從一定要兩個人照顧一台機器、輪流燒著碳棒的時代，一路走到一個工讀生就可以照顧所有機器的今天。我們在小小的世界中看到了時代的進步，也在進步中緬懷技術的失落。有些老機師因為終身都與機器為伍，對膠卷與光線投射的情感很深，於是寧願在野台戲的放映中尋找自己安身立命的生活。

整修統一，的確比原本專業公司評估的花費省了好幾百萬，其後的幾年間，我也陸續又幫忙把中國城的幾個廳都整修過。每多一次經驗，我就能藉著工作的機會多了解一點原本不清楚的相關事務。我認識先生時，他們的家庭很溫馨美滿，公公婆婆雖不是奢華的人，但物質生活非常豐富有質感，我完全沒能猜想到公公是一個年幼失怙，與哥哥一起努力，照顧母親與弟妹，真正白手起家的人。因為打開統一而看到了建築的問題，也因為我是一個對於家庭的成長故事充滿好奇的人，才從公婆口中知道許多先生也不知道的故事。在婆婆已過世十二年的今天，回想起那些與她一起散步或閒聊時挖掘出來的家族小史，使我感念生命的奇遇，更感念父母親在我們那麼年輕時，就給予我們這麼深的信任，用家庭責任磨練我們的能力。

Stories and Memories 1

台灣人看電影的共同記憶

在早年，「看板」是電影院宣傳與預告影片最重要的地方，而且當時不像今天都是直接放大輸出海報來張貼，而是由技術人員手繪在分塊的帆布上再拼出全貌。照片中每一部電影的看板，都是由六大片180公分邊長的正方形拼接而成。「阿發」（顏振發）很可能是台灣最後一個畫電影看板的畫師，統一戲院那片騎樓，常常就是他作畫的地方。

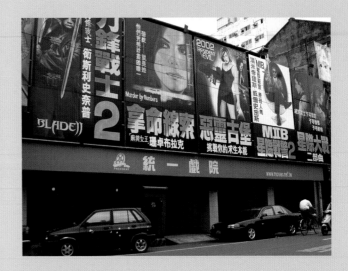

Stories and Memories 2

人與機器的相倚之情

我們電影院的機師蘇繁夫先生，是一位非常有技術、更熱愛放映機的老師傅。以下的幾段話是我從他接受採訪的片段中截取出來的，透過他的回憶，為電影空間與觀眾、機師與他們的工作，留下了可貴的資料。這是一去永不復返的時代，照片停格了電影放映的手工之藝、人與機器的相倚之情。

「統一上演《法櫃奇兵》的時候，從早上擠到晚上，整整擠了兩個月，還帶動周邊的商機。以前看電影都需要寄車，到處擠滿了車，排隊的人都排到對面的友愛街裡了，再從友愛街繞一圈出來。」下面這張報紙刊登的是《法櫃奇兵》上演最後一天的廣告，很有意思地透露了某些訊息：統一是台南第一家擁有杜比音響的電影院，平常日一天上演五場（「最後一天」通常是週五，每逢週六上新片），票價是60元。

「我從小在戲院長大，有人聽起來覺得很怪，問我是在戲院出生嗎？因為我爸爸是電影院的員工，戲院裡有宿舍，我就是在那裡生的。我一直到當兵之前都沒有工作過，當兵回來就跟爸爸放電影，一直放到老。」

（圖片來源：崑山科技大學視訊傳播設計系第七屆影展）

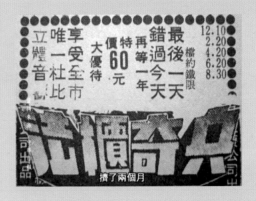

我對生活的了解與體悟，是功能與形式達到完整的協調。

當食物與空間疊合，料理成為地理物產、生活歷史的文化載體，

而這種認知又不能關在自己家中的餐廳或廚房得到真正的滿足時，

它的能量就一定會爆發成一股經營餐廳的力量。

永遠的家家酒 ｜餐廳與我｜

開餐廳，讓我能展現飲食生活的劇場效果

以女性來說，我是一個吃得很少、不挑嘴，面對食物也很容易滿足的人。這樣的人要對他人大談餐飲夢，會不會缺少說服力？然而，如果不是真正的熱情，我大概不會在這個領域盤桓了二十一年之久；也不會在停歇了近四年之後，又將以另一種方式繼續這魂牽夢縈的廚房與餐桌劇場。

爸媽曾對我流連忘返於餐飲工作而感到非常心疼，但再不樂意，我做下這份決定時畢竟已是一個成年人了，一向講究尊重的父母，只在憐惜我的同時，又盡力地幫助我。我五十歲的時候，母親很感嘆地說：「Bubu對自己的興趣的確是堅持的，二十幾年來無論有多少創造或改變，都不離開自己選擇的範圍。」因此，有人說我是因為興趣而「樂此不疲」。我想，去做有興趣的事並不是不會疲倦的保證，樂此不疲其實是：疲倦之後還想、也一定要繼續的心情。

有人說我是因爲興趣而對餐飲「樂此不疲」，
我想，去做有興趣的事並不是不會疲倦的保證，
樂此不疲其實是：
疲倦之後還想、也一定要繼續的心情。

我認爲自己能夠吃苦耐勞把餐廳開下來，是因爲有三種力量的支持：

一是童年家家酒的遊戲心一直未了。

二是我在心中對社會的飲食提供有一些不滿，但批評並不是眞正的貢獻，我試著把不喜歡的心轉化成積極的力量，覺得自己如果想罵人，就該有能力改善。所以，閉起嘴、動手做就是這二十幾年來不斷嘗試與努力的成績。

但我愛開餐廳的第三個理由，才是跟這本書的主題有眞正的相關：我對空間的情感。開餐廳完成了我對飲食劇場的展現。

我對生活的了解與體悟，是功能與形式達到完整的協調。當食物與空間疊合，料理成爲地理物產、生活歷史的文化載體，而這種認知又不能關在自己家中的餐廳或廚房得到眞正的滿足時，它的能量就一定會爆發成一股經營餐廳的力量。好像只有去經營餐廳，才能實現我對生活飲食美所感受到的廣泛性，才能證明我對飲食文化的理解，與善盡自己成爲散播者的責任。

「小吵小鬧」的餐飲夢，保留住底蘊足夠的生活文化

我曾經開過的餐廳細數起來竟有八家，這其中的每一次，都是我用行動表達自己對於料理與生活連結的想法，它們也在二十一年中接力了我的餐飲夢。

1986年 B.B. HOUSE

1987年 巧立兒童餐廳

1990年 味自慢

1991年 成大醫院簡易餐廳

1996年 輕食味自慢

2001年 茴香子印度餐廳

2003年 公羽家

2008年 Bitbit Café

在這本書付梓時，我籌備的生活空間「靜靜母親」應該已經開始啓用了。對於五十三歲、已盡了人生大部分責任的我來說，這看來頗大的一個舉動，是我所有餐飲夢中最恬適的一個希望。我將要在這個靜僻的社區角落，透過在廚房的努力耕讀，找回童年時我對食物的了解——食物會帶給人身體與心靈需要的能量、滿足與快樂。

在開餐廳的二十一年中，過程雖然辛苦，但如果以營運或透過工作所得到的名譽來說，成績是順利可喜的。這其中沒有秘密，只因我自己是技術者，也永遠願意與員工一起流汗勞累。

雖然就如今商業操作當道的社會價值觀而言，我的餐飲夢想簡直就是「小吵小鬧」，不足以觀，但我認爲，一個社會如果要保留住底蘊足夠的生活文化，像我所經營這種規模小、自我督促力強、有自己主見的餐飲業者，會是有貢

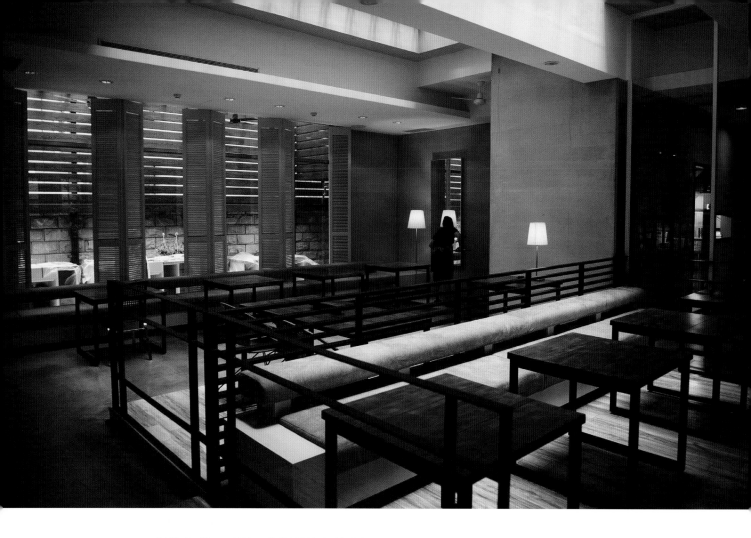

獻的族群。否則，大規模的餐飲集團一掃，不只一個區、一個城市，甚至一個國家的生活文化，很快就會被同質化了。地球村帶來的不只是正面的相親相近，也帶來乏味與無以為繼的文化斷層。

商業的威力確實能在無形之間就毀滅掉積存了好幾個世代的生活氣息，這份威力正進行著它的全球化，使我們無論食衣住行都奉行著同一種從眾性。如今在上海，很難吃到正統本邦菜；在台灣，台菜是為日本旅客發展的餐飲路線，與一般大眾的生活失去緊密的供應聯繫，而台灣的餐飲業等於在為日本料理做次一級的推廣運動。去澳門的街巷里弄轉轉，見不到葡萄牙殖民的遺風，卻看到南台灣的「周氏蝦捲」大排長龍，而排隊的又竟多數是台灣遊客。

我一直都沒有辦法把食物從空間中獨立出來評價或享受，同一種食物在不同的場所吃，對我來說就有不同的味道。空間是食物的另一種更大的容器，允許食物能有更多元的表達。猶如同一本書在書局、圖書館或自己家中的書房閱讀，對我也有不同的感受，所以，羅列在上、我所經營的幾家餐廳，空間都先於食物代表我這個業者的心中所想。我的空間並非要呈現廣告的效果，而是要證明我對飲食生活的認知永遠是「整體的看見」。

我一直都沒有辦法把食物從空間中獨立出來評價或享受，
同一種食物在不同的場所吃，對我來說就有不同的味道。
空間是食物的另一種更大的容器，允許食物有更多元的自我表達。

餐廳的裝修費用，是業者尊重自己與看待消費者的總值

成大大學路上的B.B. House使我了解餐廳的發展被控制在房東手中，第二次經營餐廳時，我買了位於大樓的店面，再度裝修了一個可愛的餐廳「味自慢」，一樓的30坪給客席用，樓上的30坪當廚房與倉儲。這次的裝修經驗最珍貴也最好玩的是地板的施作，可能也是一個破紀錄的經驗。

我很愛乾淨，對於餐廳經營者需要承擔的衛生問題更是心懷重任，我的目標就是餐廳絕不能有蟑螂。在美國，我看過很乾淨的廚房地板，因此到處打聽這種質材應該如何取得，又有誰在負責施作。很巧，好朋友的表哥就是一位台大化工系畢業的專家，他不只對環氧樹脂Epoxy很熟悉，還取得了一種更特別的材料添加其中。這項材料是一種極小的中空玻璃球，因為很輕，在水面上可以形成覆蓋層；陳大哥告訴我們，這種材料是用於中東沙漠區，**讓寶貴的水源或蓄水減少蒸發**，但添加在Epoxy地板中，則可以提高防滑的作用。

在環氧樹脂還不普及的一九八〇年代，材料與技術多從國外引進，用於無塵工廠或汽車修護場，一般的商業場所還很少見。當時，不只是材料單價很高，受過訓練、能施作的技術人員也不多，但我並沒有想過自己的地方會出現那麼大的問題。

我想要的Epoxy地板並不是薄薄刷上一層，這種施工作用不大，很快會被磨蝕，我想要的是有厚度的，而且表面要光滑如水。估價出來的時候，我猶豫了，但對餐廳衛生的高期待戰勝了我對預算的考量，最後我還是決定要把地板的施工委託給陳大哥。

陳大哥雖是化工系的高材生，但當時還不是經驗足夠的施作者，他因為剛開始獨立門戶自創公司，有很多技術也還在摸索中。我們用的是無溶劑的流展型地板，我選了米白色，因為不喜歡亮晶晶的感覺，陳大哥也為我解決了反光的問題。但第一次施工之後，我的滿懷期待如遭水淋，一看眼淚都要掉出來了，因為整個地表讓人想起「吹皺一池春水」的詩句，只是那到處波紋粼粼的狀況卻沒能引發詩人的情懷。

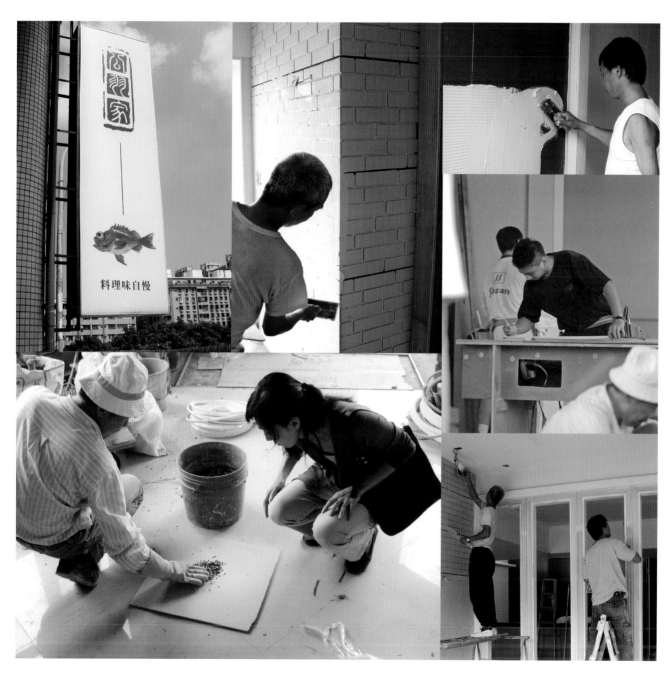

一個開餐廳的人對空間應該有自己的主見，

因為消費者會先透過你對於空間的眼光，繼續檢視你對於食物的眼光，

而這兩種眼光會重疊於「美」的表達，說明它們有其一致性。

一個30坪的空間，要倒下材料、流展抹平成漂亮的表面真不是容易的事，陳大哥很誠懇、也很天真，他是親自帶了一個師傅來現場幫我施工的。施工失敗的隔天，我本就預定要出門，不得不掛心去了新加坡，我特地請媽媽來台南支援，關照一下工地的狀況。當我從新加坡打電話給媽媽時，她告訴我說，陳大哥為了那片地板已煩惱到發燒了。我心裡很難受，既為他的身體、心理擔心，也為我那片不知道會如何收場的地板擔憂。

當我們處於一片挫敗的煩惱時，一向冷靜也喜歡克服問題的先生卻不停地思索解決的方法。他覺得既是流體，泥作師傅在施工的技術上應該能符合陳大哥的需求，於是他去找了阿典，在陳大哥的解說下先試做一小片看看。

沒想到，先生的想法完全正確，雖然阿典從來沒有做過Epoxy地板，但把流狀的材料抹平卻是他的專長。陳大哥的問題解決了，而我也因此有了一片比正常更厚的漂亮地板，它果然為我的餐廳贏得了許多衛生與美感的讚譽。一直到十幾年後第三次整修時，因為有些地方龜裂了，我才在碎片中看清楚當時地板的厚度，大概有足足0.8公分。那麼美麗的Epoxy地板，我從來沒有再見過。

餐廳裝修考慮的當然都是功能、特質與動線靈活的配合，關於這些想法，在「早起的鳥兒」中我已提到很多，所以不再重複。在這章中，我要繼續分享的是：一個開餐廳的人，對空間應該有自己的主見，因為消費者會先透過你對於空間的眼光，繼續檢視你對於食物的眼光，而這兩種眼光會重疊於「美」的表達，說明它們有其一致性。

我不覺得用於餐廳的裝修費用應該全部轉嫁到消費者身上，這是一種非常難以說明的價值，簡單地說，它就是業者尊重自己與看待消費者的總值。但我也要提醒創業的年輕人，租房子開店有時就像佃農在為地主耕作，一定不可對此過分天真。

能使美好空間繼續發展她本有優勢的是人，
因為只有人才能付出照顧、關懷與設想。
不過，讓我們感到沮喪的是，不了解生活的人卻往往擁有空間的使用決定權。

只有人，才能使美好空間發展本有的優勢

我曾在經營「味自慢」一年後去經營成大醫學院的簡易餐廳，這個餐廳是創院院長黃崑嚴先生對於成大醫學院的生活教育場之一，他想要提供師生一個比較有品質的用餐環境，藉生活來進行美育。我認為這個想法的確很重要，如果醫生自己都不能用最踏實的方法來體會日常生活的品質，他們又怎麼能夠了解病人的需要？人不是活得夠久就好，還要活得夠好！

後來我去曼谷住了八年，對他們的大醫院也有一點了解，當我看到泰國的醫生與護士永遠身穿潔淨漿挺的衣袍，並實地了解他們的用餐方式和環境之後，我覺得台灣醫護人員在這部分的生活水準實在可算低落。我對於當年著手整頓成醫簡易餐廳的決心感到很安慰，那就是我對生活的看法。很可惜，當時有人覺得我之所以願意這樣改善，只是為了要去賺錢。

能使美好空間繼續發展她本有優勢的是「人」，因為只有人才能付出照顧、關懷與設想。不

過，讓我們感到沮喪的是，不了解生活的人卻往往擁有空間的使用決定權。我在成醫經營簡易餐廳期間，曾被許多不合理的規定捆綁。比如說，運送食材的車輛不能進入校園，一定要在門口以人力推車接駁；這個餐廳約有200個座位，單以一餐的食材量來計算，就算車子能停在靠近餐廳大樓的位置，搬運已經是一件大事，更何況是連靠近大樓都不能的運送路線。

我永遠忘不了當時為了溝通這件事要去見院長，而他的秘書小姐讓我在辦公室門口站上半個鐘頭，以及事後那簡單的一句話：「我們向來的規定都是如此。」雖然我對官僚氣息並不陌生，但從長廊走回餐廳時，還是因為沮喪而哭了。我心想：「合情合理原來是這麼困難的一件事！」從此，我不再對任何組織或行事複雜的合作案感到興趣，我樂於一個人速戰速決、樂於想法能迅速付諸執行的小小世界；在這樣的小世界中，我對餐飲的努力才算是一個可以盡情揮舞的美夢——

公羽家

因為觀察到社會上雙薪家庭所帶來的生活改變，也因為很想推廣在家吃飯的觀念，二〇〇二年，我把經營多年的餐廳改為一個外帶店。我知道顧客喜歡的是我們食物的味道與品質，但他們不一定希望或需要每一次都花這麼多錢來享受內用餐廳整套的服務，所以在一念之間，我就把自己的想法付諸行動了，除了整修廚房，也完全改變原本用於客席的樓面。

雖然改變供餐方式後，客人停留的時間變得很短，我還是把等待取餐的空間整理得很漂亮，希望顧客來到我的店時，能因為我們對空間的用心，而同感於廚房製作區對食物的用心。

Bitbit Café

在回憶這個餐廳的建立與消失時，我的心裡很難過，因為她是以家中寵愛的兔子Bitbit為名的。兔子後來離我們而去了，而我也在三峽買到自己喜歡的空間安置了工作室，從此離開了學勤路轉角的店。

Bitbit Café現在已全部拆除，還回一個四空的原貌，它的曾經存在與不再能見，就像我們熟知的成語「滄海桑田」所比喻的世事多變。但此時，我仍牢記自己在裝修Bitbit Café時的用心，也深深感謝那一年，許多讀者或遠或近，特地為了我而造訪三峽的情誼。

多麼慶幸那本我們全家為兔子所創作的繪本《Bitbit, 我的兔子朋友》新書發表會就在這個空間舉辦。雖然此景只待成追憶，但此情卻的確永留我心中。（關於更多Bitbit Café的空間呈現，大家也可以回頭參照第一章〈不怕，為什麼要怕〉。）

Stories and Memories

熱情工作，是世代相傳的身教

回頭看著自己初為人母的照片才發現，生活中所有的歷練已經全部轉化成耐心與信念。我既不能說它不是「非常辛苦」，卻也不想只以「辛苦」來形容這段生活的旅程；也許，「深有滋味」才是最真切的感受。我在〈磚廠的女兒〉中提到，母親給我的胎教是勤奮，因此我很耐勞。我覺得

Abby在嬰兒期最常看到的應該也是我忙碌的背影，也許是這份身教，日後使她從在我的餐廳工讀起始、一直到致力於自己的教學志業，逐步成長為一個熱情工作、腳踏實地的成年人。我常想，這種個性未必能使我們有特別好的成就，卻能使我們成為比較快樂的人。

人生的選擇是取「能實現」的「較好的」一面，

而不是在「最好」或「沒有」的兩個極端之間做取捨。

這個生活哲學，我也把它運用在空間設計的思考上。

在完成裝修的第三十個空間中，我投注了「全生活」的觀念：

在實體的空間中「退」，好讓視線與心境有更多的機會可以「進」。

以退為進 |不是句點的第三十個空間|

完成第三十個空間後，我照例親自做了打掃的工作，藉以深入了解還有哪些細節下次可以做得更好，並補上立刻可以改善的缺失（真的，這種地方是永遠都有新發現的）。

因為隔兩天就要去上海一趟，在房子大致完成細部布置、但屋主還未搬進之前，我徵得他的同意，約了兩位朋友來參觀一下這次的設計，希望藉此能加深我們彼此對於居住的對話與了解。

這兩位朋友希望我能幫她們設計新居。雖然有一位的房子明年才會完工，但另一位已為了等我，而把新屋整整擱置了快一年。我見她時總是慚愧，但她反過來安慰我說不用擔心，他們沒有流落街頭的問題，只要我不說：「太忙了，麻煩另請高明吧！」就好了。

那天黃昏，我與朋友在新屋相聚了快兩個小時。天色從全亮、慢慢地迎看遠山緩緩被夜幕籠罩，而終至全暗。這剛好讓大家有機會體會我為室內燈光與倒影所做的設想。天色暗下來時，起居室的白色木頭玻璃落地門上倒影出另一頭廚房的低拱門，深淺的綠色與棕色交錯編貼而成的磁磚，因為不同方向的光而閃著一種夢幻的光。然而，不食人間煙

火的夢幻可不是我的目標，這得是個能烹製溫飽的生活務實地。

我並沒有問朋友是否喜歡這次的設計，因為，「問」是一個逼迫性的意見要求，如果真心喜歡，總有機會自然流露感受。當時，我只注意大家是否看看就想走，或是對這個空間有留戀的感覺，是否進門之後產生了安定與寧靜的心情？我們在客廳坐了好一會兒之後，我提議去看看其他的房間，其中一位朋友笑著說：「我從進門就覺得，捨不得一下子把她看完！好想慢慢、慢慢看！」她真是一位珍惜物、用、情、感的人，這種「捨不得」，她在去年請我設計房子時的一封信中也曾提起過。

「退」未必是「其次」；「進」也未必是「最佳」

親愛的Bubu老師：

收信平安！未能即時回覆您的來信，尚祈見諒。

於您，內心有滿滿的感謝與感動，一有機會總想要釋出一些以表達我的謝意，但又想一個人靜靜地與Bubu老師說說話，於是就選擇了今日無人打擾的公司給您回信。

記得看了《寫給孩子的工作日記》這本書的第一篇後，我就捨不得繼續看下去，想一字一句慢慢去體會。文章中不管對生活的詮釋或對問題精準的提出，以及那文字背後溫柔良善的心意，都使我珍惜。

這讓我想起小時候吃荔枝時，每一顆都端詳了半天，才小心翼翼地把外殼剝掉，內膜則用螺旋的方式由尖的地方往下捲，捲成一個可拿住荔枝的小小把手，再慢慢品嚐，珍惜到捨不得一口吃下。

我最近常常跟先生提及，我很慶幸當初鼓足了勇氣給Bubu老師寫那封請求的信，除了我們會有一個美麗又好住的家之外，能藉由這個房子親近您及其他家人，是我們很大的榮幸，讓我們見識了有一個家庭是這樣在做事、這樣在過生活的。

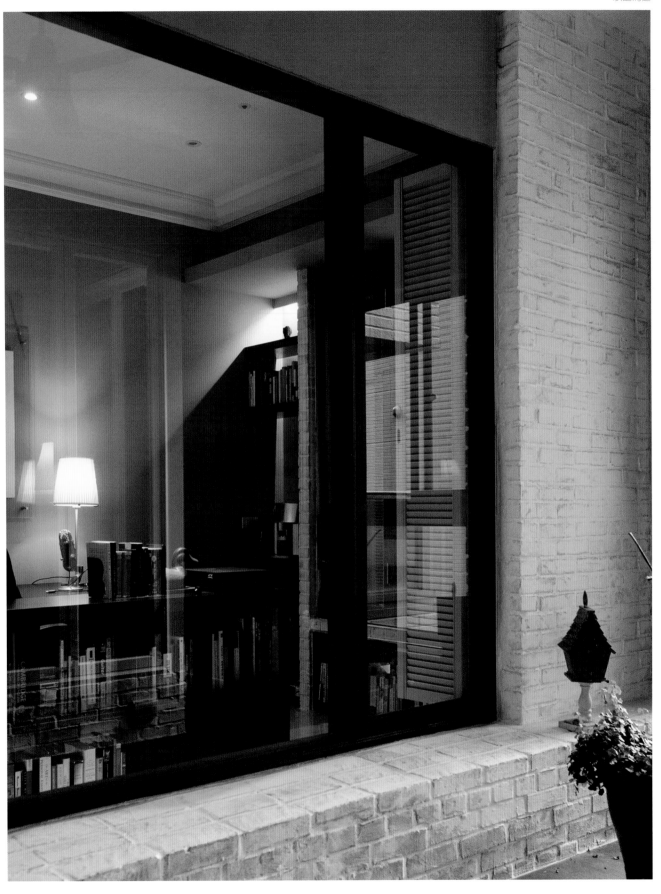

我以「書房」做為這個房子的重點，來思考設計與配置。
不過，我認為「最重要的地方」並不一定意指佔據「最大的空間」，
我只是不停地想，如何讓其他空間來「支援」書房，
使它的寬闊性有其具體與抽象的雙重表達。

Pony回美國之後得面對日益加重的課業，又要分一點心力給房子的設計，讓我們很不捨；更不捨在未來的幾個月，Bubu老師得跟好幾個工班奮鬥。我知道我們在這些工程上能幫忙的有限，但也知道一定有一些事情是我們可以做的，希望Bubu老師能不要客氣地下指令，好讓我們為自己的家出一點力。

我們很興奮、也很期待能在新家過年，但就如您所說，這得很多人來成全；但在內心裡又另有一個聲音在告訴我：我捨不得，我捨不得房子太早完成裝修。我想多一些時間與機會，跟Bubu老師相處。

記得有次上完「廚房之歌」，與一位同學搭捷運，在車上談及Bubu老師給我們的影響，我們兩人都哭成淚人兒。我們都喜歡在您身邊學習，課堂上的話語是我們很大的養分，讓我們有勇氣去面對生活的挫折（尤其是教養）及困難，想到您，我們都會努力的。所以，房子的裝修請Bubu老師以最從容的時間表來進行，不管如何，我們都是最大的贏家。

Joanne

信寫得這麼善良，所以，我就佔盡這位朋友給我的便宜。這一年，我為手邊的事已忙得團團轉，不但沒讓她在過年前搬進新家，連

工也沒有開動（我不喜歡開了工又拖拖拉拉，所以不能一口氣完成時，就不敢開始）。後來，因地利之便，我先完成了第三十個空間，在這個空間中，我對等待的朋友解釋自己「以退為進」的想法。

這個屋子投注了我對「全生活」的觀念：在實體的空間中「退」，好讓視線與心境有更多的機會可以「進」。

雖然，我們總是說「退而求其次」，但，人生有多少情況其實是：「退」未必是「其次」；而「進」也未必是「最佳」的事實。好比說，我寧願在忙的時候一次做幾天的菜餚冰存起來，以便落實盡量在家用餐的生活，也不願因為「做起來放的菜，營養價值不如現做的好」而選擇外食。我總是告訴來學烹飪的學員們：人生的選擇是取「能實現」的「較好的」一面，而不是在「最好」或「沒有」的兩個極端之間做取捨。這個生活哲學，我也把它運用在空間設計的思考上。

我從不覺得裝修時一定要把空間的利用爭取到極限，但我永遠在思考「利用」這個詞中「利」字真正的意義。我們爭取空間也要「利己」而不是只顧「奪他」，奪來的尺尺寸寸都真的能用或用上了嗎？不仔細探討這些，是不能進步的。我也不喜歡顛覆性的改革，因為很多人在推翻一個觀念或事實時，並不知道自己要建立什麼。我喜歡「改善」這兩個字，往更好的地方去，就是我的想法。

以書房為重點，打造一個「能到處閱讀」的家

第三十個空間是一個全新空屋，室內隔為三房二廳二衛浴。客廳不小，但屋主表示，他不在乎要有個大客廳，對新居的希望則是能「到處閱讀」。這是個很特別的生活要求，也因而帶給我極新的挑戰。

我從不覺得裝修時一定要把空間的利用爭取到極限，

但我永遠在思考「利用」這個詞中「利」字真正的意義。

我也不喜歡顛覆性的改革，

因為很多人在推翻一個觀念或事實時，並不知道自己要建立什麼。

我喜歡「改善」這兩個字，往更好的地方去，就是我的想法。

我把「書房」做為最主要的重點來思考設計與配置。不過，我認為「最重要的地方」並不一定意指必須「佔據最大的空間」，所以，我並沒有改變屋主指定用來做為書房，一般稱為次臥室那個房間的大小。我只是不停地想，該如何讓其他空間來「支援」書房，使它的寬闊性有其具體與抽象的雙重表達。

我先把它與客廳相接的牆面從上往下打開了四分之三的高度，這個房間原本與客廳完全閉絕的狀態於是改變成以矮牆相對話了。它們雖然彼此在視覺上是相顧通透的，但我沒有計畫要連接這個動線。因為屋主經常要在書房工作，不能受聲響的干擾，所以我在這個打通的空牆裝上寬度比例為1：2：1的三片玻璃木窗──說是窗但並不能開，只在兩邊上了百葉小折門來加強窗的性質。後來，大家非常喜歡這個以墨綠黑和淺天色所搭配的窗口，看過的人都說，這是他們見過最有特色的書房。

這個做為書房的次臥室，門並不在牆的中間，所以我把門的開口加大為一倍半，使它顯得平衡一點。現在，這個書房就有了三面寬闊的視線：一是原本的窗戶外望遠山；一是往客廳望去的整側玻璃分牆；另一則是門與走廊相接的開口有了更大方的感覺。

我接著從客廳挪用了220公分的寬度，並築了一個新的矮牆給客廳用，現在，客廳與書房之間夾了一個我所設定的「室內花園」。這個花園的綠意將同時貢獻給三個地方：書房、客廳與餐廳；也因為這個小花園現居屋子的中間，原本最典型、通往各房間的走廊就不再狹長了，而達到我的理想：**在一個房子裡，每一個房間不只為自己的功能而存在，它最好還具備支援其他空間的作用**。

屋主在與我討論時很高興，因為他將不只會擁有一個有特色的書房，還可以在小花園中以另一種心情閱讀。後來住進去之後，他還跟我說，當客廳那排推往小花園的窗戶都打開時，半臥在長沙發上閱讀又是一大樂趣。

我不只退了小花園的這一塊地方，連主臥室的陽台也向內挪移了60公分，然後新做了一排木

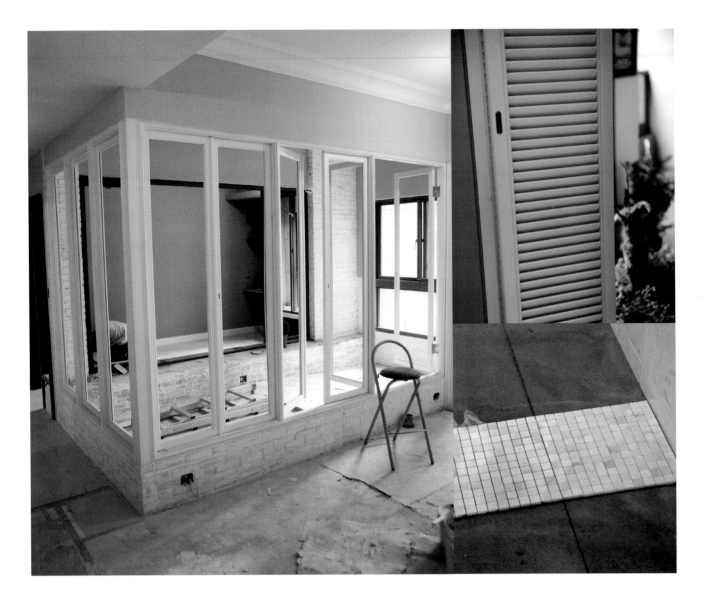

頭落地門與百葉套門，百葉放在玻璃之外取代了窗簾的作用，這也是屋主非常喜歡的設想。一般大樓的陽台大小都留得很尷尬，小到不能有真正的功能，大到又不能忽視它的存在。仔細檢視一般人的居家，這種名存實無的虛置空間還真是不少。為了完成屋主「到處閱讀」的心願，我挪出的陽台已可擺上一組戶外小圓桌，那在夕陽西下閒坐思考或但看遠山的情趣，在施工當中我已可以想像。

強調基本工程，讓美麗與實用找到最大的平衡

由於我對生活中「形式」與「內容」的轉變一直都有深刻的認識，近幾年在幫別人設計房子的時候，盡可能想強調「基本功能」的重要。尤其屋主越沒有經驗時，他們就更需要有人給

予務實、真誠的建議與幫助，讓美麗與實用找到最大的平衡。衛浴、廚房、洗衣間是幾個與興趣無關，卻不能忽略的基本工程。

再不喜歡做菜的人，也要先把廚房的各項功能安置妥當；而衛浴是維護生理衛生，進而享受生活的空間；洗衣間的功能攸關整齊清潔的生活品質，所以我很注意這幾處的設計，希望能在預算的考量下做到最好。至於傢俱或裝飾品，因為是活動的器物，慢慢添加或日後有能力再更新，都比較無所謂了。

這個空間中另兩個比較特別，也關於基本設備的設計是：我把咖啡機安排在書房，而不是在廚房；此外，我也在客廳往內挪移出空間的陽台上，規劃了一個專供收納大件清潔器具如吸塵器的落地櫃，這兩個想法都讓業主非常滿意。

這個花費了兩個月的裝修案塵埃落定後，我搭一大早的飛機往上海去了幾天。有一個夜裡，我接到之前在新屋碰面的兩位朋友當中另一位的來信，信中寫著：

Dear Bubu 老師：

自參觀完三峽您的新作品，至今已失眠兩晚了！一閉上眼睛，房子一幕一幕的景色、溫度就盤旋腦中。您的新作品實在令我驚艷、讚嘆！更加讓我慶幸能遇到老師。

> 我希望，我能從更了解生活之中，精進自己的設計思考，
> 把善意與美感一一落實在他人誠懇交給我的空間中；
> 最重要的是，但願我的設計不是在強調自己的表現，
> 而是協助別人完成他們對於理想生活的表達。

PS. 抱歉我找不到更恰當的語詞，來形容我激動的心情。

老師您的作品沒有樣品屋的華而不實，著實讓我看見什麼是「空間與實用」。您的作品彷彿不管放在任何國家都是適合的、自然的。它好像沒有任何的國家文化色彩，但應是經得起時間的淬鍊，歷久也能彌新。我最最佩服的是您對窗台（陽台）的「以退為進」，明明是往內退，卻讓視野更開闊，我翻過的裝潢書或看過的電視專訪，從來沒有哪個設計師有這樣的手法，對於您「與生俱來」的美感，我真的是心悅誠服。

我已和工務部聯絡過，取消我「畫蛇添足」的不必要更換，也省了些錢。要請老師先費心的是玄關地板要退掉多大面積的拋光石英磚？留多少高度？這可能是工務部要我白紙黑字先定下來的。年關將近，Bubu老師一定也是忙，這時還吵您，實在很過意不去，明明是自己說房子明年過完年才會蓋好的，但客變的細節又不得不請教，只好麻煩老師抽空再幫我想想。

祝安好

CS

讀信時，我在外灘一棟舊建築改建的飯店裡，從書桌上舉頭一望，玻璃窗前是黃浦江與東方明珠，一樣讓人想起光、建築、人與居處的情感交疊。我很欣慰，有幾次在場面混亂、灰塵漫飛的工地中，我幾乎是氣餒的，希望永遠不要再與工班相處，不要再碰裝修的事務；但讀著這樣的信時，我知道這本書雖然是以第三十個空間做為分享的句點，卻不是我與空間設計故事的真正結束。

我希望，我能從更了解生活之中，精進自己的設計思考，把善意與美感一一落實在他人誠懇交給我的空間中；我更希望自己的努力，能換取工班們與我更一致的理想與更美好的工作默契。最重要的是，但願我的設計不是在強調自己的表現，而是協助別人完成他們對於理想生活的表達。

Thinking and Doing 1

以退為進，讓生活與心境更自在

這案子的業主希望我不要公開太多完成照片，關於「以退為進」的設計，只能分享施工前與逐步推進的過程。

要把室內空間轉成室外空間，不只是光線進出與空氣流通的條件要盡量接近真正的室外狀況，所選的建材也要從內外觀看都能引發「戶外」的感覺。當然，地板與窗戶的防水處理更是一點都不能疏忽的作業。

這個空間經過改變後，光線從不同方向進來，但這個階段也還是「假象」，因為玻璃還沒有進來。會「反射」的質材絕對是一個空間應該被計算在內的光線影響，在一定程度中，反射也決定了整個空間的立體感。

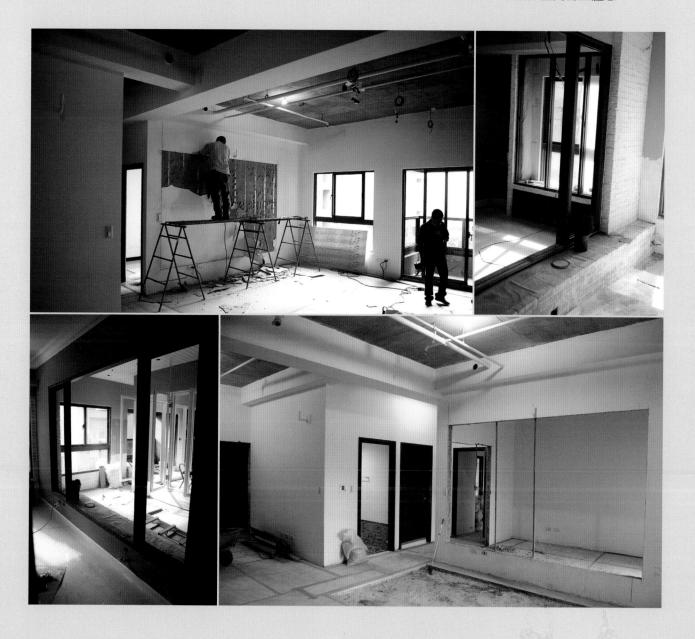

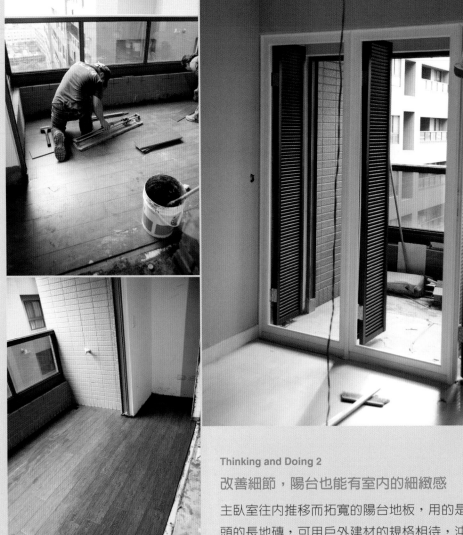

Thinking and Doing 2

改善細節，陽台也能有室內的細緻感

主臥室往內推移而拓寬的陽台地板，用的是看起來像木
頭的長地磚，可用戶外建材的規格相待，沖水洗刷都沒
問題，又可以有室內的細緻感。我把縫接得很細，也注
意填縫土的顏色不要使線條一眼透露出地磚的秘密。

在知識系統化、訊息豐富到充斥的年代，我們在生活上一遇到問題總習慣先參考他人的經驗、上網聽多方的理論，不停找專業或專家來幫助，卻不再運用自己的推想來創新看法或解決問題。

我喜歡張愛玲談文學時曾說過的一句話：是先有文學而後才有文學理論。這個想法用來討論空間也一樣適切──是先有生活，才有總總理論規則的。所以，我們不應該只以他人所歸納出來的各種「黃金比例」或「經典作法」來框限自己設計空間的想法，而應該回到生活的基本需要來衡量各種進與退的決定。

當一些非常重要的空間已經被空間產品削減壓縮到變形，當各種為創新商機的物用警告已對我們產生實際精神壓迫的此刻，只有用常識與邏輯來思考生活的人，才有可能依照自己的性格、配合自己的生活型態，打造出與作息密切結合的美好空間。

| 第二部 | 空間對我的教導

C l e a n i n g

永遠離不開清潔的環境美學

空間是一個容器，裝的是「生活」，清潔就是一種「好好使用」空間的態度與習慣。
改變一個空間的品質，不一定要期待在裝修時才動手；
畢竟，裝修的機會不是說要就有，但清潔卻能使空間立刻發亮。

清潔，是環境美學的基礎

我一定要把「清潔」放到第二部的第一篇，因為沒有了清潔的觀念，空間的品質就得不到維護，得不到她應該得到的愛，我們也無法繼續發揮空間所給予我們，除了遮風避雨之外的其他恩惠。

領導英國渡過二次世界大戰的首相邱吉爾曾說：「人造住宅，住宅造人。」這句言簡意賅的描述說明了人類與空間的共創共生。而清潔便是我們信口愛說的大題目──「環境美學」的基礎。

回頭想來，我與多數人最不相同的經驗是，雖然在「空間設計」上完全未受過任何專業訓練，卻由於種種不可思議的機緣，親手處理過整整三十場的空間設計。所以，如果把空間設計當成一個「行業」來看，那我自然就是行外之人；但若以實務經驗來說，又有許多人說我可算「內行」。就實用的角度而言，我可以透過這本書帶給大家一個鼓勵：空間的力量不一定是在裝修一個房子時才會發生，只要你願意動手清潔身處的空間，就已經在進行自己對於空間的設計工作了。

我常在一個被標榜為某某重要建築師設計的建築物中，看到一些有違環境美學的生活習慣，心想這些建築師如果有機會看到一枝枝拖把像招牌一樣，立在他費盡心思完成的作品當中，會不會有泫然欲泣的感覺。我們把建築放在藝術的層次，卻不把使用建築者的生活習慣藝術化，於是，博物館、美術館、文學館、圖書館都有故事與文化價值，但離開書面，藝術教育卻似乎並未內化於更多民眾的感知與習慣當中。

清潔在很多人眼中不只是體力辛勞的工作，同時也是價值不高的活動。我們通常希望別人能把清潔工作做好，對自己卻沒有太高的要求，但一個稱得上重視環境美學的社會，其實就是由一群對清潔品味夠好的人們所組合而成的。

打掃的手是起繭的，心卻格外安定

我所說的「清潔」是非常廣義的，當然是整齊、乾淨，以及安排收納與呈現美感的綜合。在我看來，要把清潔工作做好並不是一件很容易的事，一個人至少要有幾種不同的條件，才能夠落實於環境清潔的維護：

有勤勞的性格
有正確的清潔概念與工作技術
有體力
對美有一定程度的了解

我遇到過一個各方面條件都很好的清潔人員，很可惜她有一點弱不禁風，所以不可能把專業的清潔工作做好。不過，我們多數人都不是以清潔為業，自己維持一個家的能力總是有的；尤其是你如果特別偏愛居家布置，卻少了對於清潔貢獻的了解或肯定，一定很難繼續美好的生活品質。

每一次完成一個空間設計，我都會親自打掃，除

這是我們生活中常見的景象，即使在名師打造的建築物下，拖把一樣地位高如門神。我常想，空間美學教育如何能脫離如此簡單的生活實務而達成推廣？衣物在哪裡晾曬、拖把水桶要收納何處，我們要如何美化「生活的背面」？也許是建築系學生最該上的第一堂課。

了是密集辛苦之後的欣慰與珍惜，也是藉機檢查細節最好的方法。有時候，這個工作也會有外請的清潔人員來幫忙，但我一定從頭跟做到尾。我做完時，手一定是起繭的，但心情卻格外安定。

舉一個小地方為例，我看過好幾個衛浴，即使在住過幾年後，牆上還留有裝修時殘存的粉痕，那是貼磁磚上填縫土之後用大海綿洗過一定會有的現象，本應該在第一次大清潔時用薄鹽酸徹底刷掉。如果當時沒有洗淨，之後使用的人也不知道

如何去除，越放就會越難清理。所以，我喜歡藉由清潔工作來檢視施工的品質。如果我與清潔人員一起工作，比較細心的要求就不是一種為難。這些房子雖不屬於他們，但也同樣不屬於我，一起珍惜一件不屬於自己的東西，只是基本的工作道德，有伴互勉，通常就能做得比較好！

有一次，一位年輕人對於我裝修房子的故事很感興趣，她也正在進行自己家中的新裝修，我給了她一點小意見，當她問起我更多的經驗時，剛好

中醫診所的裝修要收尾了，我於是問她可願意跟我南下一趟去做打掃，左頁這些照片就是她一整天幫忙的狀況。一片剛剛完成的空間只因為看起來是新的，而讓人誤以為是乾淨的，但她其實是一個正要開始接受細心照拂的地方，此後也還要永遠關心養護，才能使居住者的氣質與空間的特色融合成更好的生活。

以行動與空間相扶持的美好見證

以食衣住行來說，我最重視「住」，即使在國外的十二年，我也在自己的生活條件內極力維護最好的居家品質。那幾年，我因為好奇而常搬家，每次也都幸運地租到了很好的房子。而時間一到要搬離時，我都會帶著孩子把角角落落細心地清潔過，用一種很感謝的心把房子歸還給主人。

有時候，我不確定是因為我有這樣的心情，才能與好幾個不可思議的美好空間相遇；還是因為我有這樣的清潔習慣，所以在無形中轉化了空間的品質。但無論是哪一種，它都是我們以行動與空間相扶持的美好見證。

改變一個空間的品質，不一定要期待在裝修時才動手。畢竟，裝修的機會不是說要就有，但清潔卻能使空間立刻發亮。

多年前，我曾去屏東幫一位親戚翻修他們家專租給學生的套房。因為預算有限，有些地方實在不能「連根拔起」但也不能「視而不見」，只好以類似清潔的方法來改良狀況。例如磁磚不能換，但衛浴一定要有清潔感，所以我處理了溝縫。磁磚如果沒有破裂，髒舊的問題是出在溝縫，有些溝縫在填縫時顏色選得不夠好，日久更顯陳舊。那些淺藍灰色的亮面磁磚問題不大，上了白色的新線條之後，也有煥然一新的感覺。如果家裡有一些同樣的問題，又不能新上填縫劑，用漆來處理看看，也是另一種方法。

空間是一個容器，裝的是「生活」，清潔就是一種「好好使用」空間的態度與習慣。我曾在寫給一位朋友的信中說：

一個空間的美有兩個活的條件，一是使用，另一是維護。「用」，空間才有人的能量，而「維護」是表達我們對空間的敬意；無論身在何處，人與空間都是彼此照顧、彼此效力的。但這兩樣都涉及「使用者」的觀念與素質。

但願我們能從身體力行的清潔來談環境美學，好好珍惜自己跟所有空間相處的經驗，用生活力量來積存整個社會的富樂。

Tips and Ideas 1 做好「日常維持」的清潔功課

對於居家環境的清潔，「日常維持」與「大掃除」是同等重要的，我有幾個建議分享：

● 廚房水槽與盥洗室的下水口一定要經常刷洗乾淨，水管也要定時保養清理。

● 如果有機會裝修，衛浴的落水口最好用「上不來」。它是一個有彈簧的活蓋，如果承受水的重量，活蓋會往下，順利讓水排出；沒有水的時候，蓋片剛好堵住出口，可以防止從下水道經過排水管準備往上爬的蟑螂從落水口進屋子。後陽台與前陽台也可能是蟑螂的入境口，請一定要注意這些入口的衛生防護。

● 玻璃如眼鏡片，是屋子的靈魂之窗，一定要擦亮才能為室內設計輝映出正確的光。擦洗玻璃要用一定的力氣，不要只是倚賴清潔劑，用力時，你也會感覺到對空間的照顧原來是心力齊下的愉快。

● 台灣北部的濕度很高，家中的除濕工作要注意，以免衣物傢俱發霉。

● 為了清潔一定會有各種用具，在裝修時如果能規劃出適合的放置空間，可以避免凌亂的問題。

Tips and Ideas 2 每一樣物品，都可以變得更「整齊清潔」

我覺得小時候學校教給我們的標語——「整齊清潔」，其中確有真意。人對環境美感的整體感受有理可循，比如說，書雖然很難以顏色或大小來取其劃一，但如果擺放時把外緣線拉齊，大大小小的書看起來也不會太零亂。

有人聽到我會整燙抹布覺得很好笑，但燙平疊好的抹布為廚房帶來愉快美麗，一條幾十塊的抹布因為愛惜而能用上幾年，是從生活的平凡事物體認價值的好方法之一。

現代家庭有很多小家電，學習把線收整好，真的很重要！

我每晚睡前都會把洗臉盆刷洗一次。清潔是愛物的情感落實，也是使物品耐用與恆久美麗唯一的方法。

Color

從錯覺談裝修中的顏色

設計空間時，看待顏色要有最寬容的心，更要有足夠的心理準備，
要相信你想要的顏色，絕大多數是無法透過觀看色卡直接確認的。
經驗的價值，就是知道顏色錯覺的範圍，並掌握其中變化的能力。

到過工作室上課的人也許曾發現，我常會在上課中途暫停一下去打開身後的兩扇玻璃門，並轉動其中的百葉簾。這不由自主、看來有點莫名其妙的舉動，是源於與我正面對視，在餐廳遠方的一面橫掛長鏡。每當鏡中的景物顏色開始因光線的變動而顯得不夠美麗，我就很自然地想去轉動百葉簾來「放光」或「收光」。

在生活中，我確實是一個很敏感的人。敏感的人通常很不幸地都不是只善於感受美或舒適，對於「不舒服」的忍耐力，也同時低於一般人。比如說，衣物的標籤或縫份對我的皮膚就是極大的干擾，我一定會把這些障礙物去除，也常因此要把某些比較貼身的衣物反著穿。

有些人的敏感只針對某些事項，有些人則全面反應；我是後者，所以對於空間的敏感，很自然會反映在對於顏色、形狀、質地與這三者彼此統整或相互影響的感受。這種敏感也會在生活中促使我無法控制地去做某些舉動，還好我的家人總是諒解我。

讓顏色成為一種恩賜或祝福

記得還住在新加坡的某一天，先生與我正要從烏節路回烏蘭的家時，經過了一排服裝店。突然間，跟先生講話講到一半的我轉身走入店裡，他想我大概是要去買件衣服，於是站定原地等我出來。但，我其實沒有買衣服，只是因為走路時，一眼看到掛在店門出口處的一件襯衫上有個大蝴蝶結，但那個蝴蝶結鬆散了、不好看，所以我很自然地就走過去把它重結一次，想讓之後走過的

人看了比較喜歡。打完蝴蝶結，我就很滿意地走了出來。我沒有辦法看到蝴蝶結沒有振翅欲飛的輕盈，一如我沒有辦法忍受「顏色」不成為一種恩賜或祝福，而成為一種干擾。

一九九六年底，現任職於成大都計系的孔憲法老師曾因回泰國亞洲理工學院開同學會，而順道拜訪我們。開車帶他四處重遊天使之城曼谷時，我談到了很多對我們的都市與生活空間的想法，孔老師當時說了一句話：「Bubu，妳看起來不像，

但是，妳好入世喔！」我雖入世，但也沒有做到入世的有為，只是對許多事建立了自己的批判，並在心中試著申論。

憲法說我入世，是因為我拉拉雜雜地傾倒著人使用空間時的不當所引發出的牢騷。記得當時談的最多的，就是「顏色」對都市容貌的掌握（因為他是一個都市計畫系的教授，我覺得說給他聽比說給其他的人聽還有用，而他自投羅網跑到我的地盤來，我也就老實不客氣了）。

我指出的一個例子是，台南爲了要讓街景市容給人更整齊的觀感，把東區一帶某些街道的店面招牌全部改成統一款式——直式招牌，其上再加一個立體旋轉正方體。問題是，這表面看起來爲了整齊所做的改善卻適得其反。店家是爲了求生意而立招掛牌的，他們不只希望自己的技術出色當行，更想要招牌「出色衆行」，如今形狀被限制了，就在顏色上大動腦筋，於是，各種鮮艷俗麗的卡典希德透過更亮的照明，破「整齊」而出，想得到行人的青睞。五顏六色的爭彩奪艷與台南口口聲聲想要維護的古城優雅，只有更行更遠。

大膽，是在好用法中創造新發現

因爲顏色是如此重要，所以我在思考生活空間的設計時，總在第一個階段先建立自己對顏色的初步設定。雖然很多人曾用大膽來形容我對顏色的使用，但我的膽識應該是由許多謹愼與推想再三的經驗所培養起來的。

有些人以爲「大膽」就是敢用「大紅大綠」、敢製造突兀的印象，但我覺得，對於空間用色的大膽，可不是如此單一的歸納。走出慣有空間的慣有用法後，「能掀起一種情感」的顏色集合，才是我們對大膽的期待。也就是說，好的用法我們都知道了、也經常見到了，但還想要看到新的發現。它的基礎必須是「好」的，這種好可以是一種新的用色經驗，也可以在不同的顏色中成功地彼此扶持相映，亦或反差成趣。

顏色完成於光線中，這個由麵包架改成的櫃子因爲裡光強、外光弱，它的顏色就不單純，我知道它也會隨著櫃中置放的物品不斷改變視者的印象。

（左圖）我常在工地中試色跟工班說明我所要的「效果」，這也是再一次檢查自己的預想與現場之間是否還有需要微調的好方法。

（右圖）為牆壁或天花板決定顏色的時候，我總是注意不同質材接合之處該如何安排是最好的。它沒有規則，我永遠信任自己的眼睛所見，「順眼」其實是一種很美的境界。

因此，不要只是為了大膽而走相反的路、故意製造衝突。讓人有所感受的顏色，無論是協調或對比，都有主動引人思考一下、沉吟片刻的力量；而不是看過之後，在心中掀起疑問：「為什麼要這樣？」或「看起來很奇怪？」

決定一種更有包容力的顏色環境

為空間決定顏色，跟你拿起一盒彩料從中挑個顏色而後塗在紙上，是完全不同的經驗。空間中的顏色很少能以如此單純的方式來表現，它多半都是透過某一種或多種質地的再呈現（例如布料、木質、塑質……），更別說「光線」在不同時段加諸其上的影響。而功能越複雜的空間在啟用之後，器物本身的顏色也會影響先前定調的主色，

所以，裝修時不能一廂情願，要決定一種更有包容力的顏色環境，為日後的使用者著想。

設計空間時，看待顏色要有最寬容的心，更要有足夠的心理準備，要相信你想要的顏色，絕大多數是無法透過觀看色卡而直接確認的。經驗的價值，就是知道顏色錯覺的範圍，並掌握其中變化的能力。

我這樣說聽起來或許很「玄」，因此，我要用幾個建議，幫助你了解「錯覺」並非誇張之詞。只有清楚理解造成錯覺的原因，才能幫助你找到自己所想要的顏色，也才能避免失望。

Tips and Ideas 1　永遠考慮光對色的影響

這張照片最值得參考的是不同的漆色會合的決定。如果一個空間用了兩個以上的顏色，它們要在哪裡分、與在哪裡合是很重要的。我與油漆先生的意見有時會不大一樣，那是因為他們不知道我後續所用的質材會如何影響顏色。

漆刷好的時候，整個空間看起來顏色很統一，但就是為了達到最後的統一，我在上色時故意用了不同的顏色，把誤差考慮在先。我們可以用顏色來改變光，也可以用光來改變顏色，所以，要多觀察它們之間的牽動與所造成的影響。當我們對光了解得越多，對顏色的掌握也就越準確。

Tips and Ideas 2　正確檢視窗簾的布樣

● 拿到再重的樣本也不該平翻，一定要立看。原因很簡單，窗簾不是床單，不會以平面覆蓋的方式呈現出它的顏色，要立著看，才會最接近完工時的所見，這至少能減低誤差。

● 不要近看，要遠觀。無論素色或有花樣的布料，退遠看才能模擬空間中視線與物體較正確的關係。窗簾之於空間幾近於背景，只有在印象很好或很壞的時候，我們才會以看布樣的距離與窗簾對視，檢視它的細節或質地。窗簾的功能多半都是做襯而非強調，選得好常使你一時不察它的貢獻，但如果選壞了，很難不一眼搶白。

● 透光看一次，不透光再看一次。白天與夜晚的色差可由此了解大概，這也會幫助你了解布的厚度與透光率的影響。比如，一塊咖啡色的布如果不透過光來看，就會忽略它其中存在的紅色，等掛起之後光線強烈時如果顯出了不想要的紅色，就已後悔莫及。

● 有滿意的小布樣之後，一定要再看同一塊布的大布幅。有花色的布樣如不再看大面積的布，有時難以體會完整之貌。布樣書的照片只能彌補一二，做為參考，如果沒有十足的把握，我不會單以照片來做決定。

Tips and Ideas 3　實際上漆的顏色會和色卡有差距

- 實際上漆後，顏色會與色卡所呈現的飽和度有差距，通常要比我們在色卡中看到的淡很多。當然，顏色深受光線與比較的影響，同一個顏色在白天、晚上看起來一定不同，漆在立面、橫面也會有差別。也就是說，當你選了一個顏色刷在兩面直角交接的牆上、或跨過立體的一根柱子，這兩面的顏色看起來絕不會是一模一樣的，因為它受光的角度本有不同。

- 看油漆的色卡時要遮圍住其他顏色，以免被錯覺影響。

- 油漆色卡與窗簾布樣相同，要立看、也要站遠看。

Tips and Ideas 4　顏色彼此的影響也必須衡量

顏色彼此的影響也是最應考慮的牽動因素（就如這四張圖片中不同顏色、材質的靠墊所呈現的各種效果），因此，空間中的顏色嚴格說來，是永遠不會被固定的，但這「不固定」，恰巧也是你能時時感受新意的原因。不要只寄予它單純的期待，如果用更寬廣的心去解讀、認識顏色與空間的關係，你將會發現它所帶來的驚喜，並自動地調整錯覺對你的操控。

我們在空間中所見到的顏色是環境中所有色彩彼此影響的總結，它不像調色盤，顏色的相混有其規則可循，而已經是各種感受的歸納。

Shape

從比例談形狀的意義

對形狀敏感的人，通常對比例也相對精確。
但如果我們自認為沒有這樣的天生敏感，又想自己裝修房子，
就更應該透過分析，來注意形狀對於空間的影響，讓它善盡修飾的功能。

固定的形狀，會因比例造成不同的感受

在裝修一個空間時，幾乎每一個決定都會涉及
「顏色」、「形狀」與「質地」。所以，我才以
不同的三個主題來談我對它們的觀察與經驗。

我們從小時候就認識了一些外緣或輪廓特別的區
域，它們各有自己特別的名稱，如三角形、正方
形……等等。在裝修中談論這些定義清楚的形狀
並不困難，但不同的人對於形狀與形狀之間的相
對關係，感受常有不同。

雖然，形狀在我們的生活中是如此具體，卻不是
每個人對形狀都有足夠的敏感度；也因為這樣，
生活中會出現某些比例特別漂亮的空間或器物，
也會有些稱不上協調的場景。

我曾在小朋友的縫紉班上遇到一個對形狀很敏感
的六歲女孩，她對於形狀的感受，使我預測這孩
子有一天應該能成為一個很好的設計師。

那天我帶小朋友給自己做一件蓬蓬裙，正如大家
所知，小女孩向來都抵擋不了這種滾著蕾絲邊，
形狀如花朵般的裙子。但我覺得很有趣的是，當
我們做好後，在鏡子前試穿時，這個小朋友並不
是只專注在她的裙子上，而是一眼就把鏡中自己
的整體影像收納進來，並做出評析。她好開心，
很認真地說了一句話：「這條裙子跟我今天的髮
型好配！」當時，正在拍照的先生跟我剛好都聽
到了，我們倆相顧一眼，忍不住笑開，被她那種
天真的模樣深深吸引了。

回家之後，我們看到照片再談起這個小朋友，先

生笑著說：「她的兩條辮子往外撐，她的裙子也蓬蓬地往外斜，難怪她會說『很配』！」看！這就是形狀的問題。

這個小朋友曾在另一堂課中跟我做過聖誕花圈，所以先生問我，記不記得她上一次綁的是什麼髮型。我說：「那次是垂著的兩條辮子，雖然都是辮子，但跟這一次不一樣。你看，她今天的頭髮是先綁成兩條耳邊馬尾，再編成辮子，所以形狀是比垂辮更開展的，才會讓她想到跟蓬蓬裙的關係。」接著我跟他解釋，我發覺這個孩子對於形狀一定有著天生的敏感，如果她說「很配！」那可不是隨便說說的。

對形狀敏感的人，通常對比例也相對精確。上一次與她同堂課時，我已發現她對於花圈中每一樣飾品的位置都很關心，在端詳自己的作品時，她是以後退方式來觀察並進行調整，這表示她很了解距離與形狀之間的微妙相對，而這種了解會創造出更立體生動的作品。

形狀在裝修中最常擔任「修飾」的功能

我的小女兒小時候不曾受過繪畫訓練，但她對於形狀與顏色也非常敏感，長大後去念了藝術與建築，我想也是很自然的事。從她的身上，我發現對空間中種種條件很敏感的人，通常會比其他人

更容易發現「相同」或「不同」，也很喜歡從既有的事物中去「類比」或「歸納」。當他們說什麼「好像」什麼的時候，只要你肯仔細探究，都會發現其中的奧妙。

我記得Pony在小學一年級暑假愛上了畫玻璃瓶，她畫的玻璃瓶中裝有各種各樣的東西或人物，例如一個小天使、或一顆吐新芽的種子……我覺得她的瓶子格外生動，玻璃顯得如此晶瑩剔透，雖然才是一個小小的孩子，但已能用精確的語言分析自己的想法：「我想要讓我的東西看起來像真正裝在瓶子裡面，而不是像貼在瓶子上。」

我聽了很感動，又看到她為了達成這個效果，先是不斷地畫了好幾個「空瓶」，然後又細細研究瓶子空著與裝了東西之間的差別，在其中尋找與真實所見最接近的效果。這種靜下心來慢慢揣摩的過程，我在這個小女孩的身上也見到了。蓬蓬裙做好之後，她又跟我要了一些碎布，把我先前教她做裙子的方法，又重新練習了一次。

我記得她問了我兩個問題：「Bubu阿姨，我可以剪這些布嗎？」過了一會兒，她拿了一段裙頭用的鬆緊帶又問我：「這個我可以剪嗎？」第一次是禮貌，我可以了解；但是第二次，我注意到她徵詢的是「可以剪嗎？」當時我還不了解她要「剪」什麼，只以為是長短的問題。直到看見她自己剪裁並用手縫完成了一條給芭比娃娃穿的小裙子，我才了解她的「剪」是把鬆緊帶的寬度縮小，以配合新的尺寸。她所決定的細節全都是以「等比」的精確度在進行，讓我深深嘆服。

我之所以鉅細靡遺地把這位小朋友的故事說給大家聽，是希望能幫助你了解：對於「形狀」的敏感，並不一定是大人或專業者才擁有的能力，這或可歸納於一種天分；但如果我們自認為沒有這樣的天生敏感，又想自己裝修房子，就更該透過分析來注意形狀對於空間的影響。

「形狀」、「顏色」與「質地」都具有表現的特質，但形狀又更常在室內裝修上擔任「修飾」的功能。以下我將提供幾個例子幫助大家思考。

在空間中決定形狀要「退出一定的距離來看」，才能看到比例與協調的問題。

Tips and Ideas 1 **「對比」的錯覺，可以把門變大**

當門不夠大，又沒有條件能打得更開時，可以用加大「門框」來達到同樣的效果。「比較」所產生的錯覺，使我們得以彌補遺憾。例如在形狀上，同樣高度的長方形，會比正方形感覺修長，所以，改變既有形狀的比例，通常能得到改善。

電影中也經常運用形狀對比的效果，讓不夠高大的男明星站在一個較小的門洞裡，我們的眼睛會根據收受的資訊，去調整對於形狀大小的感受。這時，「效果」已經比實際的尺寸更為重要了（當然，當東西搬不過去時，你就會感覺到「效果」的確是一種「錯覺」）。

Tips and Ideas 2 **窗簾與窗戶的關係，最適合用形狀來修飾**

最容易被忽略能用形狀來修飾的，是「窗簾」與「窗戶」的關係。窗簾除了對於光有控制權之外，在一個空間中還有如人體穿衣的效果，從簡潔素雅到華貴隆重，窗簾的確是空間可以替換的裝著。人們在為窗戶決定窗簾時，常常只想到以窗的大小為背景來完成設計，但更好的想法卻不是以窗的實寸，而是以窗在牆面上的比例做為參考。

一個從半牆而起的窗，如果掛上兩邊對拉的打摺布簾，順著窗戶的尺寸而做，就會讓窗簾尷尬地飄在半空中，並不好看；如果完成的是落地簾，這扇窗就變得更大方了。

窗簾與天花板的相接，也是重要的形狀表現，如果沒有遮板隱藏的窗簾，它的上完成線在修飾上就很重要。特別是穿管型的窗簾，一定要比例正確才漂亮，不要在管子與天花板頂中間還留有一段距離。

無論窗簾或遮棚都可以重新定義一口窗的外觀與它的穿透範圍，千萬不要忽略它的修飾性，以及它與整面牆或整棟建築的關係。

Tips and Ideas 3 　**床頭的造型、鋪床的概念，都會影響舒適感**

床雖然一般都是以長方或接近正方為完成的形狀，但床頭
卻有各種各樣的款式，可以幫助空間表達出特色。我也很
注意一張床是否能一眼就讓人感覺到它的柔軟度，再從此
去想像主人高枕無憂的休息生活。但我說的並非是名床的
選擇，而是鋪床的概念。我喜歡把被子直接平整於床上再
加床罩，床的邊角不會顯得方硬銳利，被子的蓬起也添加
柔軟的感覺。大小的枕頭也可以透過形狀，來加強一張床
的舒適性。

Tips and Ideas 4 　**傢俱的形狀，以地板到天花板的高度做為比例來考量**

一個空間完成之後、但還未安置傢俱之前，是一種最奇妙的階段。常常在這個時候，看著滿好的
空間隨著一件件實現功能的傢俱出現，會有著每下愈況、遭受破壞的感覺。但事實上，除了用來
展覽的某些場所能以「空靈」來加強空間的效果，傢俱都是空間的主角。選擇傢俱最是考驗我們
對於整體空間美感的了解，所以，我的習慣是先思考將會放置哪些傢俱、或是哪種形式的傢俱，
才開始做空間的整合。

Tips and Ideas 5 　**角落是最微妙的細節，會影響整體的品質感受**

空間中的形狀有二度的、也有立體的，除了漂亮的比例外，
我也很注意立體形狀要如何收整。比如說，兩面磁磚相交
時，誰要疊在上面，這會決定收邊的質地。一面用水泥抹平
的牆，要以直角接、還是先埋上一個圓邊條，也會造成不同
的視覺效果。而工法上的假厚、出邊、退縮，也都是為了展
現更漂亮、更合理的形狀所給予的設想。

任何「開口」決定的，都不只是自己被看見的形狀，也同時決定收
納的景物被觀看的形狀與範圍。

Texture

質地到底影響了什麼

除了把質地從「好壞」改成以「適不適合」做為考慮的標準，
我也經常分辨質地的「軟硬」，
在仔細思考生活功能與心情的需要之下，做出更好的選擇。

「適不適合」比「好壞」更重要

兩個外型與顏色一模一樣的物件，要分辨其中的不同，大概就是「質地」說話的時候了。奇妙的是，有些質地也會影響顏色與形狀，使同型同款的設計出現了可供分辨的細微差異。一塊人造石做成的玄關桌，只要在真的石材邊一靠或用手一摸，光澤與溫度就無法矇騙你的感覺。一塊同色的綢靠墊與絨靠墊或棉靠墊，反光與受光的條件都不同，除了影響我們所見到的輪廓，也影響了它與其他物件相搭配的程度。所以，質地是顏色、形狀之外，空間設計上的另一個大重點。

用「好、壞」來形容質地是一種太武斷的說法，我覺得不如用「適不適合」做為考慮的角度，會更貼近生活實用。有些材料的質地明明是好的，

卻不適合這一時的用法；有些東西看起來一點都不怎麼樣，仔細端詳，它的質地卻好得不得了。

我所說的「質地」與「品質」並不相同，品質是檢視整體之後的評價，而我們要談的是基礎條件的尋找。以一片露出長方形磚的牆面來說，它可以是紅磚所砌、也可以是貼上二丁掛或文化石，也可能是貼上一種打凹凸的磚形壁紙。這不同的完成牆面對有些人來說大同小異，但某些人卻一眼就會感受到差別。跟形狀、顏色一樣，人對於質地的識別敏感度也有很大的不同。

「軟硬」的配置要適得其所

除了把質地從「好壞」改成以「適不適合」做為衡量的標準，我也經常分辨質地的「軟硬」，

（左圖）質地是總體表現，除了本身的條件外，還可以用不同的工法來強調，比如同一塊沙發布，平接、滾繩、壓條都會產生不同質感。多分析自己的感覺，將有助於體會質感的豐富，也才能找到自己最喜歡的材料。

（右圖）一窗百葉是鋁片或木片所製，其中的質地會產生不同的效果。即使同是固定片的百葉，片與片之間的間隔距離或滾邊細木是圓是方，對我來說都是質地的問題。質地不一定是以價錢決勝，而是考慮周到的選擇。

在仔細思考生活的功能與心情的需要之下，做出更好的選擇。這在其他的生活範圍也有許多類似的狀況可供參考，並不一定要有室內設計的基礎才能想到。以穿衣為例，絲絨、綢緞都是好的衣料，但沒有人會用這種質材來做圍裙——原因無它，只因這樣的質材無法搭配操作家事的情境。

乍看一個空間，也許不會覺得哪裡有軟質材，而哪些又是硬質料，但只要再仔細看看，一定可以分辨出：窗簾是軟的，牆壁是硬的；即使是一片捲簾、羅馬簾或百葉簾，還是能給人「軟」的感覺。沙發是軟的，無論是皮質或布沙發；椅子上的靠墊是軟的，檯燈罩也是軟的。我們也會感覺到，當一個空間因為用途而把軟硬質材做了很好的分配時，真是讓人感到舒服。通常，需要軟而用了硬的質地，只會顯得溫馨感不夠；但該用硬的地方若用了軟質地，感受可能就比較差了。

比如，有一陣子高鐵車站裡有些廁所，不知為什麼在門口掛了一截滾著花邊的半長布簾，先不論布簾好不好看，這樣的配置跟公共空間的形象其實是不搭配的。質材的選配一如衣著之於場合，重點不在於物件本身好不好，而是配起來恰不恰當。這就像看到有人穿運動衫去參加婚宴、穿亮

片晚裝去菜市場，不是不好看，而是不合適。

質地柔軟的配置常常不只爲了給人一種更溫和的感覺，這些質材實際上還有吸音的效果。你一定注意到，飯店房間很少使用木地板，即使用了，也只是局部而不會是一整間。這是因爲地毯能吸音，所以以安靜爲基本條件的飯店空間，會藉著長毛地毯和厚窗簾來創造安靜、柔軟的條件，藉以加強休憩的精神效果。

如果對空間中質材軟硬配置的普遍性還不夠清楚，我們可以想一想，廚房的設備本身就少有軟質材，所以一條圍裙與幾條乾淨的抹布，或是一束花、一個盆栽，都會給廚房帶來更多生活感。當然，會創造出真正豐富感的，一定是在廚房做菜的「人」，他不只是柔軟的質材，身上還穿著能吸音的衣物。而臥室，通常就是柔軟質材較多的空間——床罩、被褥、窗簾或休閒沙發，當然還有許多人喜歡的玩偶、抱枕。

根據自己的生活需要來選材

了解空間質材的特性之後，可以再想想更細緻的問題。同一面牆壁，爲什麼壁紙給人的感覺就比油漆的牆面要溫和一點？這使我們認識到一個事實：某些施工後看起來一樣平整的地方，會因材料質地的不同而呈現出軟硬感受的不同，所以，你應該根據自己的需要來選材。紙確實比水泥柔

軟許多，即使牆面不打底就直接糊上壁紙，感覺還是比油漆更柔和一些。只不過台灣氣候潮濕，壁紙很容易現出接痕，日後維修也沒有油漆來得方便，所以我雖喜歡壁紙，卻很少選用。

平整或曲折並不是用來分辨軟硬感覺的標準，在某些情況下，質材本身的吸納特質、或對於光線的反映，也會超越它的真正硬度，而給人一種感覺上的柔軟。例如看起來很平整的大理石桌面或檯面，比一片不鏽鋼或人造石的檯面來得可親；又例如我在第一部中提了很多的磚，明明就是硬的，卻能給人溫潤的時間感與生活感。而以木作施工的櫃子或傢俱來說，實木一定比貼皮的感覺柔軟，貼皮的又比木紋美耐板溫和。這些分散在空間中的質地，有時軟硬差別很大，有些卻只以一點點本質上的差異而帶出不小的影響。

質地也需要施作的工法來表現

認識質地也可以避免不夠好的混搭。例如你想要和風的感覺，而選用石板一類的地磚來做地壁的基底，面盆或馬桶與其他配件卻選得不夠東方，就使得一個小小的衛浴空間有種「穿著西裝戴斗笠」的滑稽感。所以，認識質地能使你找到一種基本的「統一」，並且選擇最適合的施作工法。

我看到有人爲了鄉村風，而費盡心思用了有生活質樸感的「仿古磚」（228頁左下圖），但爲什

麼光看著磚覺得好看，在工地完成施作後卻變得平凡僵硬？這通常是因爲施作時沒有把質材的優勢保留下來，所以也算是質材認識不足的結果。

仿古磚最重要的「仿」，不只是顏色符合某種時代，形狀也會仿出隨歲月磨損、不似新磚銳利的邊角。這種不規則的邊，如果在施作時不考慮貼法，而用一般整齊的線條把磚與磚之間的距離強調出來，就等於埋沒了質材。

施作仿古磚的塡縫土不應塡得太滿，一滿，磚的邊緣就會不見，只剩一條整齊的線。但是泥作先生會覺得，如果塡淺了，產生的溝縫容易卡存灰塵；再者，塡平也是較容易的施作法。塡縫土要淺，並非把土上少就好，而是要先塡滿，再用海綿把溝線之間的土擦洗到露出邊緣。而塡縫土的顏色如果太鮮艷，就會露出新土舊磚的馬腳，這就等於強調了「仿古」兩字中的仿，而不是古。

雖然「質感」二字已在所有生活範圍中濫用到讓人失去感覺了，但眞正的「質地」還是可以在用得極爲適切的時候，引起我們的感動。它無關貴賤，只是讓人透過一種不必強調的價值或風格，看到設計者知悉生活的眼光。

大家常喜歡說的「風格」，我覺得不能只想到具有代表性的材料，更應該為建材的質地做最適當的施作與表達。各種磚材填縫的深度與顏色，每次我都慎重地思考、試做，希望不要因為自己錯誤的決定，而減損了它原本可以有的質感。

Tips and Ideas 1　適合的地板材料，可以改善整體的價值感

喜歡裝修的人一定要用心多認識質材，因為我在前文中所說的「合適」，是一種綜觀之下的選擇，能幫助我們不落入「貴」就是「好」的迷思中。特別是在預算有限時，如果對質材所產生的效果有比較深刻的了解，就能用「以長補短」的方式來創造條件狀況內最大的美感。接下來我就用一個例子，來分享自己的經驗。

在這個空間中，衛浴雖是全新的，但屋主並不滿意，我也覺得只要用過一段時間，地板的品質會更糟；但如果整間都改，牆有四面，材料加施工會增加很多花費。我建議把錢用在地板上，由我去找與牆配得起來、質地夠好的地板材料，來改善整體的價值。

牆面用的是一款很常見、很普通的仿石紋印刷磚，這種磚本身的質感雖然不是非常好，但它的清潔感與日後使用起來的品質並沒有大問題，只是一配上地板那防滑用的米色粗糙面正方磚，這塊磚原本的優勢就不見了。所以，我選了一款漢白玉馬賽克來貼地板，地板面積不大，雖然貴但用得不多，效果卻顯著，使整個空間的品質與價值都改變了。

Tips and Ideas 2　選擇質材時，要先設想它的舞台是什麼

在為不同的建材或傢俱選擇搭配的質料時，我會在腦中試想它的舞台是什麼？總希望自己不要讓物件表錯情。比如說，帶著光澤的布料雖然很華麗，但如果沒有整體環境的襯托，它也可能看起來反顯俗麗。

中國絲綢已有近五千年的歷史，在為這張很有東方味的椅子做搭配時，我所想到的質地就是帶著微光的絲布，即使顏色是現代感的，但質地還是說明了它的底蘊。

L i g h t i n g

讓光線留住生活的光與熱

照明的美感，又分為兩方面：
燈具本身的美感，對空間而言應視為傢俱器物，有不可忽略的重要性；
而另一種美感則是比較難以形容的——光線的照出與光線的影響。

光線的夠與不夠，不足以說明空間氣氛

哥哥有次跟我女兒說：「妳媽媽上輩子一定是蝙蝠。」因為我的家從來沒有燈火輝煌過，而當我去哥哥家時，又總是忙著在到處「關燈」。

中年過後，我的身體開始變化，有一個早上起床覺得很冷，想都沒想就去責問先生：「你把暖氣關了！害我好冷感冒了。」他很冤枉地說：「是妳半夜一直喊熱，自己把它關了。其實我覺得很冷，但不敢開呢！」

被這麼一說，我不好意思了，很想找個台階下，只好開著玩笑說：「我以為你要我省電呢！」沒想到先生一本正經的表情中閃過一抹促狹，結論是：「妳已經夠省電了，妳是點蠟燭的人。」

的確，我非常愛燭光，因為除了陽光與火之外，生活中只有燭光最「生動」。我喜歡點蠟燭，是為了平衡多數電燈照設的呆板，而不是追求生活形式的「浪漫」，所以，我也很不喜歡模擬蠟燭明滅亮光的電子燭燈。我的重點並不在於尋找一種類似「蠟燭」的光照形式，而是想要感受光如何影響一個空間。

我不喜歡「太亮」，但更不喜歡「陰沉」或「晦暗」，所以，設計空間時要能夠清楚地分辨這兩者在意義上的不同。我覺得空間一如人的性格外現：心境開朗的人，並非一定就是語言行為熱鬧歡騰，他們能使人感覺安心與信賴，是因為有堅定的信念與謹遵道德的操守，而不是以表面的熱度來表述心中的光明。同樣的，我們也都曾看過照明很亮卻使人心情為之黯然的環境。如果只是

憑著光線的夠不夠就能說明一個空間的氣氛，光
線也不會成為裝修中極難了解的學問了。

相信技術，也要相信自己對美的判斷

二〇一二年與父母去首爾，因為父親喜歡看看當
地有名的大學，所以我們僱了一部計程車直驅梨
花大學。除了在校園瀏覽建築，我們還進了一棟
校舍，看到右邊有教室，左側是一道樓梯往下，
雖不方便進去，但從挑高的玻璃牆下望，可以看
到應該是一個很大的自修室、或是圖書館的一部
分，類似於我們學生時代稱為「K館」的地方。

其實，三十幾年前成大的K館也很有味道，因為
在當中的兩個元素──「空間與人」都很單純樸
素，即使有人累了趴睡在桌上，也跟現今某些公
共空間佔著學習位置以供自己休憩的氛圍大不相
同。不過，梨花大學這片自習室卻有一個很特別
的照明，長桌上連綿而去的小檯燈帶出了一種非
常溫馨，可以說是美麗的感覺，使照明不只正確
地發揮了它最重要的功能，也透過形式表達了美
化的作用。這看起來像巴黎國家圖書館閱覽大廳
的桌面燈具，使座無虛席、埋首於書頁中的學生
超越了案牘勞形，而有昇華的感覺。

我想，這就是「照明」經常會決定一個空間能不
能稱得上與人心靈相契的證明，也是室內裝修必
須在一開始就得想到，但要直到最後階段才能確

認的結果。可怕的是，當這結果出現的時候，整
個空間設定的配置與裝飾透過燈光的照射或襯托
所顯出的價值，也就跟著被決定了，有些不夠滿
意的地方或可修改，有些卻未必來得及補救。

我還是想與大家分享：多聽聽別人的分析，但不
一定要聽信專家的意見，我們應該更相信自己的
眼睛、自己的感覺，尋找真正合適的光照。

光線不只照明物體，它的反射與倒影也常使我感到快樂。

如何柔化自然光，也是我經常思考的問題。陽光能使人感到安慰開朗，但如果不夠柔和，也會粗化生活的質地。

我這樣說，是因為受過一點教訓。過去我一直都是自己決定燈光要如何配置，但在三峽裝修「中年的家」時，我對於北部的照明供應與水電工班都還不熟，也沒有時間特地去找。巧合中，先生在找燈具時遇到一位老闆，聽說他曾經去日本受訓，對於燈光、燈具都很內行。他特地北上與我在工地中討論了配置及開關的分法，這一場的照明於是就委託他來準備燈具與施工。誠實地說，我很後悔聽了他的某些建議，只為了光線的足不足夠而用了呆板的燈具。另一種錯誤則是在某些朋友的家中所見——設計師在家中安裝了如同賣場一樣的投射燈，亮是很亮，卻很刺眼。

燈具的品質如何、耐不耐用，的確是一個最基本的需要，而照明的美感又分兩方面：燈具本身的美感，對空間而言應視為傢俱器物，有不可忽略的重要性；另一種美感則是比較難以形容的——光線的照出與光線的影響。

我們所遇到的這位先生在安裝技術與燈具品質的了解上都沒有問題，但我覺得他所推薦的燈具，並無法滿足我對於照明的認同與需要。有好長一段時間，我都不願意去開那些燈，最近因為LED燈已發展出我喜歡的顏色，先生自己研究了改裝的方法，才把那幾個讓我耿耿於懷的燈具都換過了。這教訓使我了解到，技術的確是一種專業，但美的判斷還是忠於自己的感受比較好，一定要努力找到兼顧兩者的方法。

留住光的溫柔，與它慷慨的施捨

我的視力一點都不好，近視很深、又有老花，但我對光是敏感的，很容易享受空間受光的影響。自然光從哪裡射進來？哪裡光線太強需要拒絕一些？哪裡的光會把顏色輝映到另一個地方？……理解這些小事使我非常開心。但光也有使我感到喪膽痛苦的時候。

在第一部的第十二個故事中提到「以退為進」果真創造出一個可以穿繞的花園，但這個退也改變了光的影響，因此後來我在為所有房間決定油漆的顏色時，竟感到猶豫不決的痛苦。有一天我在給遠方朋友所寫的信中，這樣描述自己的心情：

這個往內造的小花園改變了光單從一側所給的影響，所以，我花了許多時間在思索不同時間各種顏色的改變。這對我的經驗來說，是一個非常有份量的功課，我很珍惜這份學習。

那段時間，我又一遍遍重讀梵谷給弟弟的家書，心中突然有種新的領悟。

一直以來，我都覺得梵谷在找的是顏色，但交疊於當時自己正困頓於對光線的了解，以及更仔細閱讀他的文字後，我想他在找的其實是「光」。而那種光，更真切深刻地說，應該是生命的熱。所以，他寫著：

當我畫一個太陽，我希望人們感覺到它以驚人的速度旋轉，正在發出駭人的光熱巨浪。

當我畫一片麥田，我希望人們感覺到原子正朝著它們最後的成熟和綻放努力。

當我畫一棵蘋果樹，我希望人們能感覺到蘋果裡面的果汁正把蘋果皮撐開，果核中的種子正在為結出果實奮進。

當我畫一個男人，我就要畫出他滔滔的一生。

如果生活中不再有某種無限的、深刻的、真實的東西，我不再眷戀人間……

我又想起，有人問過海倫凱勒的一段話：

「你相信死後還有生命嗎？」

「絕對相信，」她強調，「死亡就好像從一個房間走進另一個房間。」她補充說：「不過你要知道，我的情形不同。因為在那另一個房間裡，我將可以看到光，我將有視力。」

因為那裡有光，所以生活中充滿希望！因為想認識更多生活中光的意義，在想著空間的照明時，我希望能同時留住它的溫柔，與慷慨的施捨。

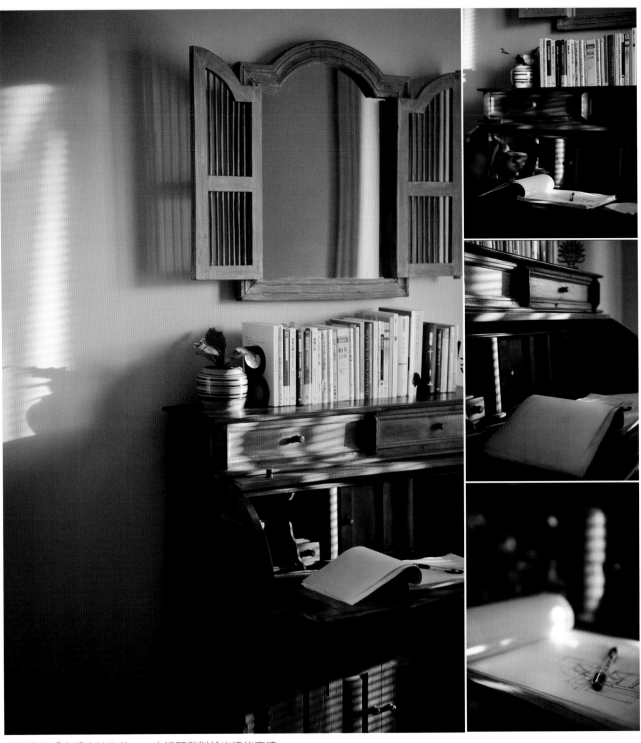

我經常用「享受光線的美」，來練習我對於光線的表達。

Partition

隔間與功能

這二十幾年來，我們對於住宅的空間規劃遠離了踏實的生活，多數房子被廣告撲脂灑粉，
但許多基本功能其實都不足、動線也乏味。空間不能與生活的需要密切配合，
使年輕人對裝扮空間產生了一種矛盾：他們充滿熱情卻待不住家中。

隔間創造了「完整」與「隱私」

一個平面起牆造壁之後成為空間，空間中每一個
配置應該都有各自積極的意義。要圍起一個房間
至少會有兩面牆，牆外的感受是隔離與拒絕，而
牆內則因此創造出完整。我們都有被拒絕與需要
拒絕別人的時候，空間的建立，在人與自然界的
意義上是「安全」，在人與人之間是「隱私」，
因為有了這些決定隔絕與延攬的主控權，才使我
們在群體的社會中成為一個更完整的「個人」。

如今，多數的空間已是集結各種專業力量而成的
商品，很少人能在一塊空地上從無到有地思考自
己與居住的關係，隔間的設立落在他人的手中，
我們多數人其實只是擁有對空間進行局部調整、
以及用裝飾或設備來充實生活的權利。所以，對

於隔間的見解與討論，在一定程度上也顯現了它
的深受限制。

花俏的標語，取代了對住宅的真誠關懷

一般人的住宅都是透過建商邀約專業人才完成規
劃、建造，而後才與自己的生活慢慢有所疊合。
正因如此，空間也就一如所有的產品，當廣告發
揮了效用，業務就會掛帥，有利於廣告的部分將
瓜分或強佔真正用於生產的資源。我覺得現在的
住宅也是這樣越演越烈，主義與標語都很花俏，
但一般房子的品質與實用設想卻在下降當中。各
種專案競相表達的只是「廣告」的創意，而不是
人對住宅的真誠關懷。

有些案子常說自己是「低調奢華」——其實再也

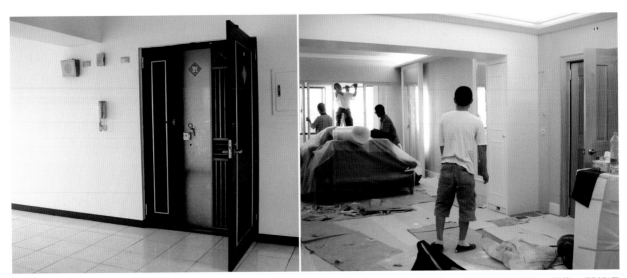

早期公寓的大門位置開得比較好，雖然一樣沒有預設玄關，但裝修時要隔出空間也不難，不比現在的房子，門常一開就遇邊牆，很難做文章（右邊是裝修之後的狀況）。

這張照片很有意思，足可說明建築時友善的設想是如何有助於生活，反之就得在裝修時又浪費一次成本。胚屋時，建築師不但決定了衛浴室的開口，還會把電視、資訊與電話出線都定好位置，這就代表了如果不改變基本配置，床的擺放也已成定局（以這張照片來看，床一擺上就會正對浴室的門口），因為床的位置是同時受門的開口和線路的位置所約束。從照片中可以看到我所封掉的原開口與重開的新入口，這個房間在改了衛浴門的位置之後，才出現一個真正完整的區域，運用上變得靈活多了！

沒有比以「低調」來自我描述更「高調」的態度了。有些稱爲「豪宅」的建案廣告上則寫著：「讓你與總裁、醫師、律師、學者爲鄰」，這會不會適得其反，讓從事其他行業卻想住進去的人有趨炎附勢的自我懷疑。我還在南部看過有建案指定要拿綜合所得繳稅證明才能約看，我很想知道真的拿了繳稅證明去看屋的人到底是氣不過，還是覺得「財不孤必有鄰」。

這些聽來如此了不起的想法中，到底有哪些曾對現代的生活空間做出很大的改善和貢獻？我們買房子的時候，只要聽到名建築師加名設計師的合作就夠了嗎？爲了親朋好友來家中做客時能炫耀自己住的大樓有各種各樣的設施，而剝奪掉居住空間的資源，到底是一種建商迷惑顧客的手法，還是我們自己的迷思？那些用龐大管理費來維持卻只是（事實上也是「只能容納」）少數人使用的設施，又帶給新購屋的年輕朋友多大的負擔？

這二十幾年來，我們對於住宅的空間規劃遠離了踏實的生活，多數房子被廣告撲脂灑粉，樣品屋裝扮得像模像樣，但許多基本功能其實都不足，動線也乏味。空間不能與生活的需要密切配合，使得很多年輕人對裝扮空間產生了一種矛盾：他們充滿熱情卻待不住家中。前年當我同時在南北裝修兩個坪數差不多、但一舊一新的房子時，我更感覺到新屋的空間規劃遠不如舊屋。所以，我想以三個完成日常功能的區域來討論隔間的問題，也許可以給你做爲參考。

Tips and Ideas 1　居所不能沒有「內外」之分

人造屋而居，「隱私」是很重要的。有些人對於「隱私」與「神祕」的不同認知不夠，就以自己的需不需要來界定他人的權利。這就像赤身露體雖然是某些人並不介意的事，卻會對旁人形成一種逼人躲避的不方便，因為我們有「非禮勿視」的生活公約。

在屋價高漲的今天，有更多的房子開門直見客廳，這是居家空間不再含蓄的最大改變。老一代台灣的鄉下平房雖然也沒有玄關，但屋前還有馬路或庭院，客人登門入室前總還有一點緩衝。更重要的是，過去那種登門就入廳堂的房子是不用脫鞋的，所以在生活舉止上也就不會觸犯客廳門面的正式氣氛。現在的房子沒有玄關，不只來客脫換鞋子常有不便，收納如果不夠理想，散布在地面的鞋子也有失雅觀。

有人會說，不是我不想隔出玄關，是空間真的不夠。這話一點都不假，但比這更糟的是，願意犧牲空間隔出玄關的人，常遇到不知從何隔起的困擾。如果我們的生活是習慣居處一定要有衣帽間或玄關來分裡外，建商在規劃原始隔間的時候，自然要更努力去思考大門的開法與其他的配置，而不是把這些問題全部丟給屋主或室內設計師去煩惱。

在脫鞋已成習的現代生活中，玄關與鞋櫃是非常必要的，雖損失了一點空間，增加的生活品質卻不可小覷。

Tips and Ideas 2 **浴室不能中看不中用**

現代人普遍很看重沐浴清潔的空間,這是人類在衛生
與生活樂趣上的一大進步。但是衛浴的清理攸關著浴
室的品質,所以,設計一個衛浴空間時得有更務實的
態度,不要只為了把所有的設備都塞進去,而不做取
捨。想想看,你會不會喜歡一個貼著好看的大理石或
磁磚,有著頂級馬桶、面盆、龍頭與花灑的空間卻總
是藏污納垢?即使是再怎麼平凡的設備,一個打掃得
一塵不染的衛生間都能令人感動。

我小時候的鄰居詹媽媽是一位非常勤奮整潔的婦女,
她們家的廁所現在想起來,還讓我覺得不可思議。古
老日式房屋的衛生間都是蹲式馬桶在裡間,男用小便
斗在外間,整間廁所從牆到地板、門與門栓都是木
造。詹媽媽能把所有的木頭洗刷到讓人覺得進入那種
傳統的廁所,如同一遊生活博物館,實木的肌理中泛
著刷洗留下的蒼白,真是力透生活的態度與精神。

我認為這幾年流行浴缸與淋浴室之間沒有相隔,是一
個自找麻煩的設計。我們在很多情況下會只淋浴不泡
澡,但淋浴四濺的水污皂垢一定會把浴缸弄髒,這就
憑添了清潔上的負擔。我也曾看過為了營造生活情趣
而把浴缸安排在客廳的陽台上,很難想像,要把濕淋
淋的一身先包好、腳也在踏墊上都弄乾之後才能走回
房間的那種小心翼翼,會不會折損掉生活樂趣。不要
只用很酷或很炫,來思考一個實用的家。

現代住宅在有限的空間中,常會遇到廁所面對餐廳或側對大門
的狀況。我認為衛生空間再美,也要有一定的含蓄,除非真的
無法可想,否則我一定會做出隔離,打斷視線。

Tips and Ideas 3　工作陽台必須巧用空間

「工作陽台」也是這十幾年來新興的名詞。當然一個屋子會在這裡進行的工作就是洗曬衣物，所以我認為這個空間至少要能安排一部洗衣機與乾衣機、還要有一個小型的洗衣台與能夠把衣服開展晾起的高架。這些空間該如何立體使用，將是設計上的重點。（雖然環保人士或許會反對乾衣機的想法，但以北部的天氣來說，沒有乾衣機的確會降低生活品質，更有些衣物會因晾曬不夠而經常發臭。）

如果乾衣機放在洗衣機上，架子就不能搖搖晃晃，洗衣台小小的也無妨，可以利用下櫃來收存洗衣的雜物與用品。現在的工作陽台問題常出在門的開法，外開的門一定得佔用已經有限的空間，這也是建設之始就應該想到的地方。

為什麼建設公司不在樣品屋中把洗衣間的各種功能都安排上去呢？因為他們知道你在購屋之後還有冷氣與洗衣機器要放在其中，這樣的侷促是負面的印象，最好藏而不現。在各種眼花撩亂的布置中，大家已經忘了自己的生活裡還有衣服要洗要曬，也忘了冷氣會被規定要來分享這個已經夠有限的空間！

居住者經常不滿意建設公司所提供的廚具，而拆除下來的櫃子與檯面，我會想辦法改變尺寸，把它們再利用到工作陽台上。一個沒有洗滌槽的陽台是很不方便的。

Mix and Match

既混就要搭

好的混搭，有一種是讓人完全不察覺它的混，只覺得份外協調的舒服；
另一種則是，發現這麼不可思議的事物竟然可以在一起，
而且還超越了自己的想像，忍不住就發出「好搭！」的讚嘆。

「混搭」是人類生活中最大的事實

「混搭」一詞，經常出現在各種時尚流行的文字敘述中。雖然，混搭看起來像是一種「主張」、一種對於美感的「發現」，但只要細觀文化的演變就不難察覺，它只是人類生活中最大的事實。

我們總是說，單一的文化比較精緻，混雜的文化比較廣博。當一種混得很搭的美感體現在器物、食品或生活氣息中，又經過足夠的時間考驗而流傳下來，往往就重新創造了「純粹」的印象，讓人忘了它血緣上的混合。

經常代表印度的泰姬瑪哈陵是建築上的大混搭；伊斯坦堡的聖蘇菲亞大教堂是宗教與建築的大混搭；感覺能代表日本傳統的和服也是混搭。歐洲的藍白瓷是混搭；如今大量運用的咖哩塊更是印度香料與西方白醬烹調技術上的混搭。在我們的生活中其實是混的多而不混的少，所以，不必把混搭當成新的美學觀念，爲追逐流行而混，不考慮事實上有沒有眞的很「搭」。

混搭是從英文的 Mix and Match 翻譯而來，回到英文能更清楚了解這個觀念的重點。因爲中文的「混搭」兩個字，「混」很清楚，但是「搭」的多義可能使我們忽略「微妙相配」的意思，只偏重於「共同出現」的狀況。在英文中，「搭」用的是 Match，於是我們知道這「混」有著它的積極期待。

我想先從兩個杯子談一下自己從習以爲常的混搭物品中所看到的美，再來談室內設計的混搭：

這個杯口5.5公分、盤徑11公分的濃縮咖啡杯，是二〇〇〇年我在京都清水寺下的一個商店所買的。買的時候很匆忙，但一眼就被它那種「混得很搭」的感覺所吸引。

另一個杯子是在上海買的，手繪的牡丹花使我想起吳融吟寫牡丹的詩句：「不必繁弦木必歌，靜中相對更情多。」淺米底色上的牡丹就像熟宣紙上的畫作，很中國，但這中國味卻掛架在一只西式杯子的身體上。

這兩個杯子讓我想到，所有的混搭若細細分析起來，都會看到誰是骨架、誰導風韻的攜手合作。若是協調得夠好的合作，就有了混而搭的優勢，在使用者或欣賞者的心中新生出自己的風格與生命。例如清朝以後，旗袍與西服特色的混搭所做的改革，就成了現今大家對於旗袍的正統印象。

建築或室內裝修的混搭，隨著材料的廣泛運用、工法的進步與資訊的分享，「混」已經是每一棟房子外表的特質之一，而室內設計因為所涉及的傢俱與裝飾品更多，混的機會當然也更多樣。值得注意的是，空間的混搭因為規模要比一個器物大得多，需要協調的對象也就更複雜，不過，這樣的困難同時也是挑戰與趣味的所在。

相融於微妙，接連於無形

台灣因為文化上與日本的牽連，無論在建築或室內空間的規劃思考上，應該都屬於「和洋折衷」的表現。這幾年，在空間的設計中當然「和」的影響淡了，但建材的考慮卻常常還是帶著某一種「日本味」。比如說，外牆的「某一部分」、室內地板的「某一部分」，或浴室磁磚的「某一部分」會用上和風的質材。這種現象，南部似乎是

更為明顯的。哪一國的特色都沒有什麼不好，但我覺得問題就在於那「某一部分」如果考慮得不夠周詳，或只取到其中的一半特色，這樣的混搭就不是很好看。

我小時候曾住在有庭院的日式獨棟木造房子十二年，對日式房子的氣氛體會很深。我記得的一個特色是：日式房子即使是很好的建材，因為很少加亮漆或使用彩度高的顏色，所以感覺總是含蓄的、樸素的。另一個特色是，空間很有延續性。需要隱私的拉門是糊上整體圖彩的紙門；如果是只需半隱私的空間，就在扁格子木框門上糊一層可以透光的白布，那種門也常在中下方有一段玻璃，約是坐高方便外望的視線。書房的門則是有肚板的木頭門，上面鑲著分片玻璃。

因為這些門全部都是以木頭軌道滑行，不像西式門的開拉需要一定的空間相讓，所以空間的延續性相對要高於西式起牆關門的房屋。軌道在地板的分割上也產生了很好的作用，使兩種質材的地板相接時不會有尷尬直對的狀況。

我們的家雖是日式房屋，但內部已開始有了混搭的用法。比如說，客廳與廚房都不用脫鞋，類似一般台灣人的住家形式；除了一前一後的這兩個空間，其他所有的空間都高於地面約五、六十公分左右。會混搭當然是為了方便生活中的會客與家務操作，但回想當時蓋這個校長宿舍的人，應

該也是細心又有眼光的，因為他把兩處的接連做了很好的過渡。

客廳以一個L型的日式拉門鞋櫃相接，鞋櫃的頂有50公分高，比榻榻米處低10公分，所以這個L型木平台既可當成台階入內室，也可以做為另一種座椅，如果穿著鞋坐在平台上，垂下的雙腿剛好能含蓄地斜併。廚房則是以三個台階層層進入木地板的餐廳；餐廳右轉後就進入很長也很寬、像走廊一樣的書房。這個家可謂四通八達，把一個大大的正方形切成八間，每間都可以用拉門相通，又用拉門彼此阻隔，對於面積的利用有進可攻、退可守的意味。

因為從小領略了混搭相融於微妙或接連於無形的精神，我比較難接受風格各自突顯的混搭方法。例如把一個和室硬生生地擺在一個味道非常西式的屋子裡，或把一面牆塗上很峇里島的顏色再加一盆芭蕉，但另一邊卻接著一片觀音石的牆。

混搭是受影響也同時產生影響的一種設計，不管怎麼混，好的混搭，有一種是讓人完全不察覺它的混，只覺得份外協調的舒服；另一種則是，發現這麼不可思議的事物竟然可以在一起，而且還超越了自己的想像時，忍不住就發出「好搭！」的讚嘆。

混搭是一種保存自我，並同時採納其他文化的相配。像這兩款桌子都是異材混搭，傳統的中國桌整體都是木頭，轉成與現代的玻璃相配或與編藤混合時，並沒有突兀感。

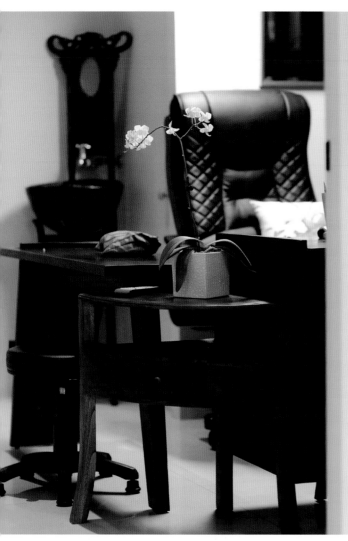

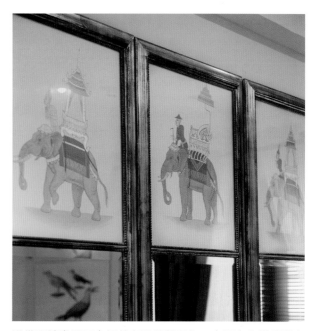

在裝修第一部介紹的中醫診所時，醫師希望能有一張背部支撐力好一點的工作椅，所以我請她有空時去找一找，但傳來的照片看起來都像學生的用功椅，我看了很擔心，因為鮮艷的顏色與塑料質地無法與問診桌好好協調。最後，我去幫她訂做了一張美感與功用盡可能兼顧的椅子。圖中這些傢俱當然是混搭而成，我以色系做為基調，是為了防止「混」中可能會出現的「亂」。

這幾面鏡畫是二十年前在曼谷買下的，由西方的掛鏡與泰國的傳統畫作混搭而成。它特別成功的是，金色用得很沉穩，近幾年畫框的銀白或亮金的浮淺無法與之相比。

Imagination

想像力的活用

在空間中，我認為「想像力」更正確的說法或許是：
運用所有已知的經驗去「預想」一件未知的可能。
它是由許多背景知識與經驗支撐著——因為有所支撐，才能帶著信心跨越。

想像力，是生活觀察的集合再現

我自覺是想像力豐富的人，這種能力被培養起來的理由，很可能是拜小時候玩具不多所賜，所以看到現在的小朋友有整套縮小版的模型或玩具，卻一點都不羨慕。我在商場裡觀察小朋友在設計好的套裝玩具中重複著相同的操作、說著同樣的話，感覺到這些「仿真」遊戲給他們的是限制，而不是啟發。

想像力是生活中多種觀察集合之後的再現，而不是以公式化進行的訓練。沒有玩具而非常想玩家家酒的孩子，會用自己的想像力去尋找材料。成人的小碟子就是兒童眼中的大碟；小酒杯就是他們尺寸合適的杯子，這些尺寸的自如調整，有助於想像力的發展。如今，商業上的周到照顧，卻讓孩子在看似多元的世界中，進行著更單一的遊戲方式。

小時候我最喜歡玩的兩種遊戲，是家家酒和開旅館這兩樣民生大事。家家酒的遊戲後來延伸成二十一年的餐飲投入；而在開旅館的遊戲中，說不定投射的就是我對人與居住空間的幸福想望。

記得小時候，搬弄奶奶、母親的餐具所玩的家家酒都是有聲有色的，排場猶如懷石料理。家家酒的食物雖不能下口，但我心中設想的炒蛋仍是嫩黃鬆軟的，絲瓜藤架上的果實還小，未凋的鮮花就是最好的材料。我的醬油是用泥巴調水再加一點鐵鏽拌合而成的汁液，這種相似度的實習，跟後來調整顏色的敏感也相關。油呢？那就要在乾淨的石塊上搥打大量的扶桑葉，再濾出透明的黏

液才會像。用什麼濾？路上可以撿到被更換淘汰的紗窗遺片，一小壺帶著綠意、透明的油於焉得哉，比現在高價出售的橄欖油還要美麗。

這些在遊戲之間行進，從想像到具象的思考，後來在我裝修空間時就反覆用上了。不只是方法軌跡的推想，更重要的還有「勇氣」──沒有經驗的事不怕開始，遇到困難時相信解決的方法不但存在，而且可能不只一個。

裝修時，必須預想各種條件之間的對話

我的生活中經常同時存在四種需要大量運用想像力的工作：烹飪、縫紉、裝修與寫作，這些都是無師而成的。不敢說自己是「無師自通」，因為「通」字境界中的「達」對我來說還很遙遠，但至少，當每一種工作到臨時，我從沒想過「我不會」，我知道想像力會支持我從構思到完成。

裝修空間、縫紉或烹飪都需要想好再動手，但比起來，烹飪的門檻還是最低，結果也最好接受。一道菜做壞了，頂多就是勉為其難吃掉，有時還能強詞奪理地說：這正是我在追求的特色。而縫紉之事如果不想好就動手，遇到困難就得拆除重來，但無論拆除的工作有多細瑣，總是在一個人力之下就能完成，也不會有太多廢料或污染。

但空間可不是小故事，無論建造或裝修出現不滿

意的結果，要重來就常是比新建更傷神、也多加浪費的工作；如果不能重來，對環境就會造成長時間的美感傷害。建築師萊特曾說：「建築師和醫師很相似，他們都是照顧和人有關的環境；但醫師是照顧人的內部，建築師則是外部。醫師如果犯錯，他可以湮滅證據；而建築師的錯誤就像墓碑一樣觸目，只好種爬牆虎來遮掩啦！」

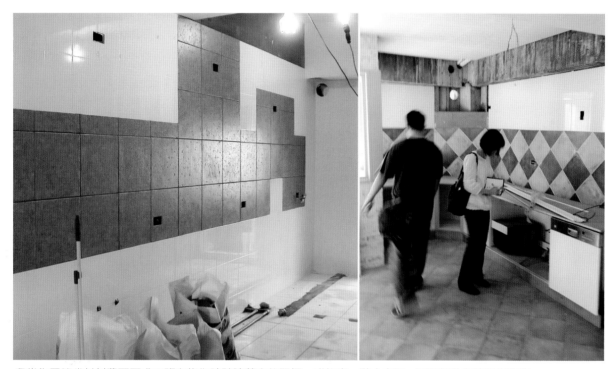

我常為了節省材料費而要求工班在施作時破除舊有的習慣、或放棄一點小方便,這是想像力給我的支持。

為什麼工地經常有這樣歪七扭八的插座呢?相信這並不是施工技術不足,而是施作時對日後的空間完全沒有賦予任何想像力,如果這排插座一開始就標出整齊的高低,就不用在裝修時鑿溝補壁。而一般的插座也都安排得太高,使用時電線的問題也會妨礙美觀。

建築雖然是大上許多的工程，但裝修也一樣有遺禍或造福的影響力，因此，想像力的重要絕不難被了解。

希望大家不要把想像力誤解爲是天馬行空的「亂想」，在空間之中，我認爲它更正確的說法或許是：運用所有已知的經驗去「預想」一件未知的可能。它包含了許多條件之間的對話與彼此牽扯的關係，例如顏色、形狀、明暗、軟硬……的總值，想像力的後面其實是由許多背景知識與經驗支撐著，因爲有所支撐，才能帶著信心跨越。

有了想像，才會對美知所取捨

舉個大家都熟悉的例子，貝聿銘先生在一九八五年爲巴黎羅浮宮所設計的玻璃金字塔，就是多種想像的集合。設計者運用想像力，把人們熟知的古文明建築透明化了，當他如此設計時，陽光是想像中的重要主角，周邊所有的舊建築也在想像中重疊，人們對於這個設計的反應當然也在想像當中。因此，想像力就是在解決、整合這些錯綜複雜的問題。

我記得以前曾在電影中看過一個可愛的小故事。片中的女主角一心想成爲大美女，她費盡苦心把心目中完美的五官都兜在一張臉上，準備以此來改造自己。當她信心滿滿地把這樣的藍圖拿給好友看，好友只驚訝地問：「這是個外星人嗎？」

我想，到處取「最好」匯集於一個空間，也會出現這種適得其反的結果。但會有這樣的決定，就是因爲沒有發動自己的想像力，把立體的觀照反壓成扁平的思維，以爲只要把所有的「美」集合在一起，就一定會「更美」。

在我的經驗中，想像能發生兩種力量：一是「邀請」或說「取」；另一則剛好相反，是「拒絕」或說「放棄」。再美的東西若不是最合適的，也要忍痛割捨，空間要顧的永遠是「大局」。

Tips and Ideas 1 **你的「眼睛」加「想像」，才是最理想的傢飾展示場**

- 裝修空間必然會遇到選購傢俱或用品的問題：為什麼在傢俱店看起來很不錯的物件，買回家擺放起來卻沒有現場的感覺好？因為傢俱店的陳列是一種完整的情調呈現，跟你現有的空間不同，所以，看到一樣喜歡的東西，要用想像力把它「搬移」到你想安置的地方，而不要受展示場的氛圍影響。

- 拍照不一定有用，眼睛加想像更重要。

- 不要為了某種品牌購買器物，設計感越強的物件與其他環境相容的可能性越低，要小心處理這樣的問題。

- 空間是許多建材的集合，要想像不同建材接連時是否能和諧對味。

Tips and Ideas 2 **想像力，絕對是可以自我培養的能力**

裝修是比較大的功課，不一定常有機會習作，但裝飾布置卻是經常可做的小練習。我曾為一個小人形製作不同的三件衣服，對孩子說明動手創作的途徑，想像力絕對是可以自我培養的能力，創作是多種理解的再生，不只是靠「複製」練習來養成。

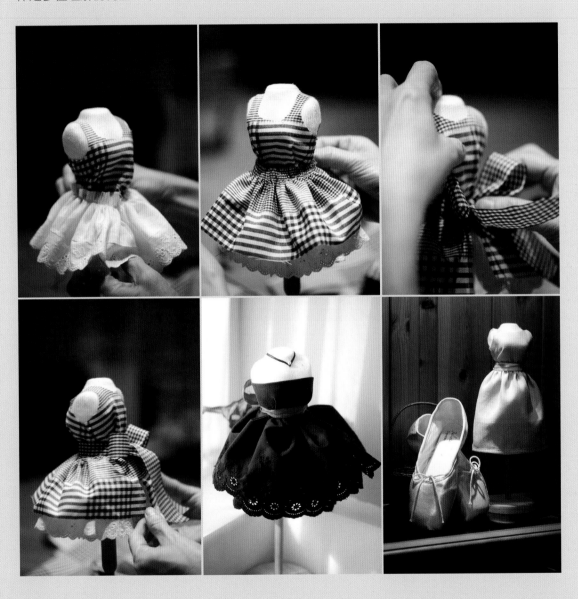

| 後記 |

批判與學習

「不了解」或「只了解」是空間設計上的限制，
認為只有「專家」才能解決問題，是讓限制繼續擴大的原因。
因為我是一個行外之人，寫這本書的用意就更簡單——
希望能透過分析空間來分析生活，希望分析生活的習慣使我們看到更好的可能。

雖然我在自己的課堂上教的是無關於「室內裝修」的課題，卻經常有學員會在學做菜時問我，「該如何學習自己打造一個家」。我總是說：要養成批判的態度，無論喜歡或不喜歡一個空間，都要習慣把感覺中的好壞做出具體的描繪，並分析其中的原因。

批判不是簡單地歸納喜歡、不喜歡，好美、好難看等感受，而是進行審美過程的自我了解，並陳述有意涵的想法——如果喜歡，是「有理由」的喜歡；如果不欣賞，也是「知道可以更好」的反對。正因如此，批判就有了創建性。我覺得，只有透過這樣的賞析習慣，才能更客觀地建立自己在任何一種學習上的深度。

現在，我們經常會聽到大家用一種堆疊形容的方式來談論生活。例如美食的討論是：「入口即化、QQ彈牙、挑動味蕾……」接受再多他人的形容，也得不到使自己廚藝進步的方法或增廣見聞的感受。而室內設計也是一樣，如果我們身處一個空間時，只想得出「好開闊、讓人心情好好、生活感十足」或「異材混搭、低調奢華、頹廢風華……」之類的用語，累積再多的見識與經歷、親近再多的書籍與照片，其實對於打理居住空間的受益也不會很大。

平日除了與家人分享對於空間的批判之外，我很少有機會跟別人討論這些看法。但我似乎是從小就知道，人和空間相遇的時候，感官上會起直接的作用，這種直觀的感受應該可以透過思考而成為客觀的描述。我也了解，有些空間中的形體是直接訴說它的作用，有些則以暗示

的方法形成了我們所感受到的另一種價
值——「氣氛」。而氣氛也正是最能超
越物質限制（或說堆砌），呈現出人與
空間相互關懷的美感與情感。

重看書稿時，我曾經一度想把比較會引
發立場爭議的部分刪去，理由只是因為
自己的鄉愿，希望不要引起不必要的攻
擊，例如談論醫院的那段就有種種可
能。但就在我起心動念的時候，發生了
一件幫助我拋開猶豫的事情。我的工作
伙伴嘉華（小米粉）回南部照顧開刀的妹妹，她回三峽後跟我說起在病房大刷特刷骯髒廁所
的事，又說，從家裡做好送去給么妹的食物，都要到樓下去拜託「全家超商」微波。我問為
什麼，醫院難道沒有調理室嗎？嘉華說：「給家屬用的微波爐裡有好多蟑螂。」她去反應，
護理站只說：「不可能，我們都有專人在清理。」

關於空間與生活幸福的事，有太多「不可能」的狀況已經發生了，也還在繼續中。一如我所
住的大樓，建築設計都是鼎鼎有名的團隊，但搬進來這五年，修了挖、挖了修的公共設施真
不知有多少，最後，大家都像從冷水被煮起的青蛙般漸漸無感了。我只是很奇怪，對於改善
空間的方法，大家似乎從沒能運用思考來引發新意。一個電梯間的崗石如果已經敲下來重貼
第三次了，為什麼一定要堅持用原來的方法修護，而不是直透問題去想，這已經不合適大片
建材的施作了，要不要改換另一種材料來解決問題，以求一勞永逸？

「不了解」或「只了解」是空間設計上的限制；一般人不願多想、或認為只有「專家」才能
解決問題，則是讓限制繼續擴大的原因。因為我是一個行外之人，寫這本書的用意就更簡
單：希望能透過分析空間來分析生活，希望分析生活的習慣使我們看到更好的可能。

我與空間面對面

- 空間的力量不一定是在裝修一個房子時才會發生，只要你願意動手清潔身處的空間，就已經在進行自己對於空間的設計工作了。

- 空間的美有兩個活的條件：一是使用；另一是維護。「用」，空間才有人的能量；而「維護」是表達我們對空間的敬意。無論身在何處，人與空間都是彼此照顧、彼此效力的。

- 走出慣有空間的慣有用法，「能掀起一種情感」的顏色集合，才是我們對用色大膽的期待。它的基礎必須是「好的」，這種好可以是一種新的用色經驗，也可以在不同顏色中扶持相映、亦或反差成趣。不要只是為了大膽而走相反的路，故意製造衝突。

- 空間中的顏色多半都是透過某一種或多種質地的再呈現，更別說光線在不同時段加諸其上的影響，所以它是永遠不會被固定的。用更寬廣的心去解讀、認識顏色與空間的關係，你將會發現它所帶來的驚喜，並自動地調整錯覺對你的操控。

- 傢俱是空間的主角，選擇傢俱最是考驗我們對於整體空間美感的了解。所以，我的習慣是先思考將會放置哪些傢俱、或是哪種形式的傢俱，才開始做空間的整合。

- 質材的選配一如衣著之於場合，重點不在於物件本身好不好，而是配起來恰不恰當。真正適切的質地無關貴賤，只是讓人透過一種不必強調的價值或風格，看到設計者知悉生活的眼光；對質地有更深刻的了解，也能用以長補短的方式來創造條件狀況內最大的美感。

- 多聽聽別人的分析，但不一定要聽信專家的意見，我們應該更相信自己的眼睛與感覺，來尋找真正合適的光照。技術的確是一種專業，但美的判斷還是忠於自己的感受比較好，要努力找到兼顧兩者的方法。

- 一個平面起牆造壁之後成為空間，空間中每一個配置應該都有各自積極的意義。空間的建立，在人與自然界的意義上是「安全」，在人與人之間是「隱私」，有了這些決定隔絕與延攬的主控權，才使我們在群體的社會中成為一個更完整的「個人」。

- 「混搭」看似一種設計的主張，但它只是人類生活中最大的事實。在我們的生活與文化中是混的多而不混的少，所以，不必把混搭當成新的美學觀念，為追逐流行而混，不考慮事實上有沒有真的很「搭」。

- 混搭是受影響也同時產生影響的一種設計，所有的混搭細細分析起來，都會看到誰是骨架、誰導風韻的攜手合作。如果協調得夠好，就有了混而搭的優勢，在使用者或欣賞者心中新生出自己的風格與生命。

- 想像力是生活中多種觀察集合後的再現，而不是以公式化進行的訓練，它絕對是可以自我培養的能力 ── 創作是多種理解的再生，不只是靠「複製」練習來養成。

- 到處取「最好」匯集於一個空間也會適得其反。會有這種決定，就是沒有發動自己的想像力，把立體的觀照反壓成扁平的思維，以為只要把所有的「美」集合在一起，就一定會「更美」。

- 想像能發生兩種力量：一是「邀請」或說「取」；另一剛好相反，是「拒絕」或說「放棄」。再美的東西若不是最合適的，也要忍痛割捨，空間要顧的永遠是「大局」。

- 傢俱店的陳列是一種完整的情調呈現，跟你現有的空間不同。所以，看到一樣喜歡的東西，要用想像力把它「搬移」到你想安置的地方，而不要受展示場的氛圍影響。

Living 2

空間劇場
s p a c e

作者：蔡穎卿

攝影：Eric

插畫：Pony

責任編輯：郭玢玢

美術設計：耶麗米工作室

法律顧問：全理法律事務所董安丹律師

出版者：大塊文化出版股份有限公司

　　　　台北市105南京東路四段25號11樓

　　　　www.locuspublishing.com

讀者服務專線：0800-006689　　TEL：（02）87123898　　FAX：（02）87123897

郵撥帳號：18955675

戶名：大塊文化出版股份有限公司

總經銷：大和書報圖書股份有限公司

　　　　新北市新莊區五工五路2號

　　　　TEL：（02）89902588（代表號）　　FAX：（02）22901658

製版：瑞豐實業股份有限公司

初版一刷：2013年6月

定價：新台幣499元

國家圖書館出版品預行編目（CIP）資料

空間劇場 / 蔡穎卿著.
　——初版.——臺北市：大塊文化, 2013. 06
　面：　公分. ——（Living：2）
ISBN 978-986-213-443-6（平裝）
1.室內設計 2.空間設計 3.生活美學
967　　102008771

LOCUS

LOCUS

LOCUS

LOCUS

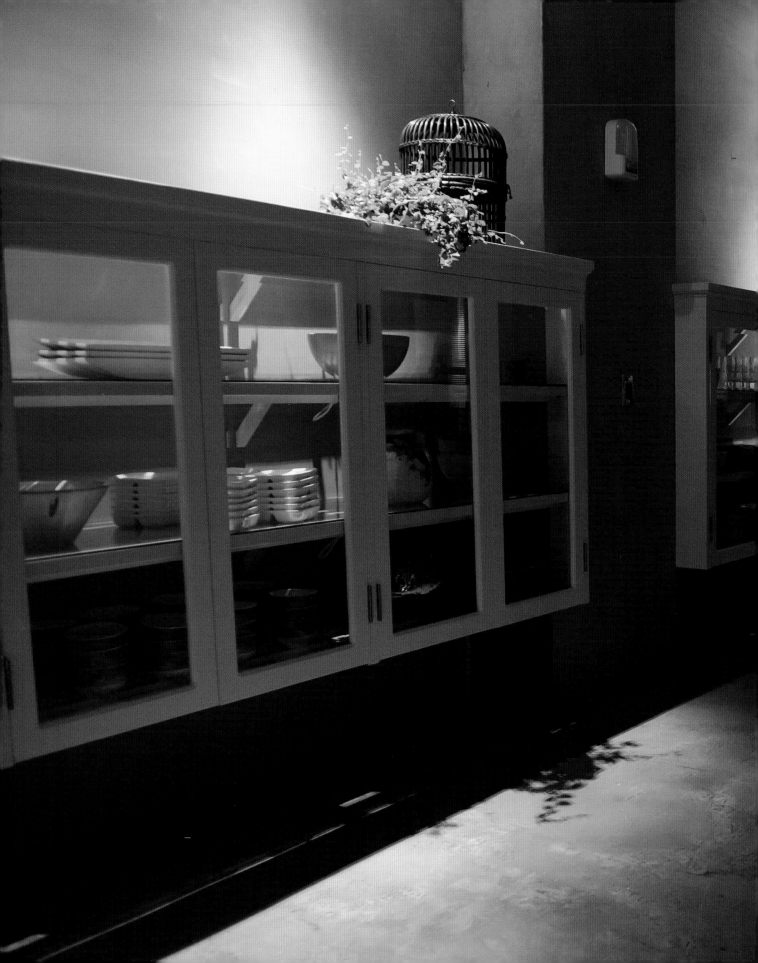

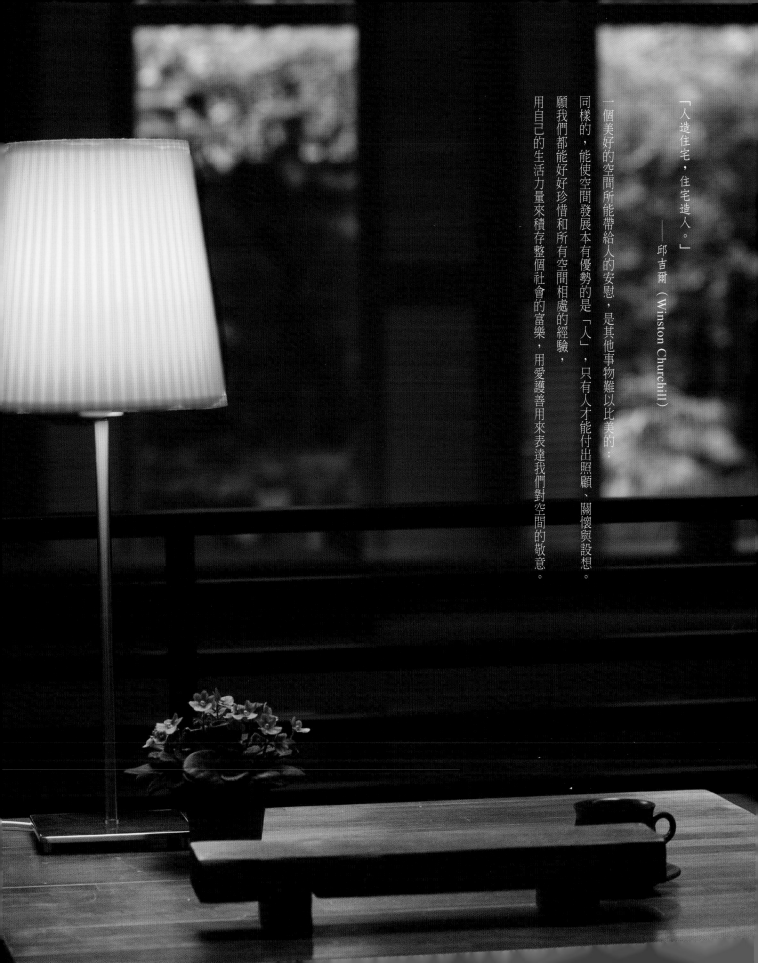

「人造住宅，住宅造人。」

——邱吉爾（Winston Churchill）

一個美好的空間所能帶給人的安慰，是其他事物難以比美的：

同樣的，能使空間發展本有優勢的是「人」，只有人才能付出照顧、關懷與設想。

願我們都能好好珍惜和所有空間相處的經驗，

用自己的生活力量來積存整個社會的富樂，用愛護善用來表達我們對空間的敬意。

蔡穎卿（Bubu）

1961年生於台東縣成功鎮，成大中文系畢業。目前專事於生活工作的教學與分享，期待能透過書籍、專欄、部落格以及習作與大家共創安靜、穩定的生活，並從中探尋工作與生命成長的美好連結。

著有：《媽媽是最初的老師》《廚房之歌》《我的工作是母親》《漫步生活──我的女權領悟》（天下文化）；《在愛裡相遇》《寫給孩子的工作日記》《Bitbit, 我的兔子朋友》《小廚師──我的幸福投資》（時報出版）；《我想學會生活：林白夫人給我的禮物》（遠流出版）；《廚房劇場》（大塊出版）

個人部落格：www.wretch.cc/blog/bubutsai

空間劇場

space

蔡穎卿

LOCUS

LOCUS

LOCUS

LOCUS